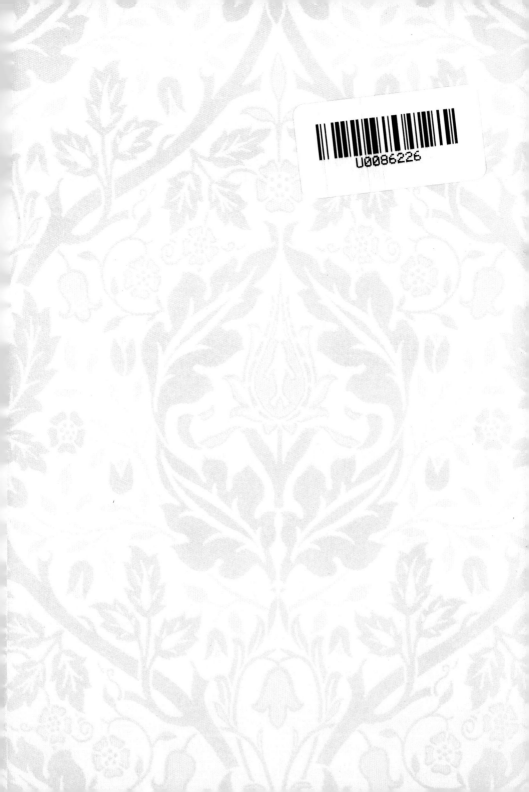

古典與象徵的界限

象徵主義畫家莫侯及其詩人寓意畫

李明明 著

滄海叢刊

東大圖書公司

國立中央圖書館出版品預行編目資料

古典與象徵的界限：法國象徵主義畫
家莫侯及其詩人寓意畫／李明明著
.--初版.--臺北市：東大發行：三
民總經銷，民83
　　面；　　　公分．--(滄海叢刊)
ISBN 957-19-1588-2（精裝）
ISBN 957-19-1603- X(平裝)

1.莫侯（Moreau, Custave, 1826-
1898）-學術思想-藝術

909.942　　　　　　　　　82008791

Ⓒ 古 典 與 象 徵 的 界 限

象徵主義畫家莫侯及其詩人寓意畫

著　　者　李明明
發 行 人　劉仲文
著作財人
產權人　東大圖書股份有限公司
總 經 銷　三民書局股份有限公司
印 刷 所　東大圖書股份有限公司
　　　　　復興店／臺北市復興北路三八六號六樓
　　　　　重慶店／臺北市重慶南路一段六十一號
　　　　　郵　撥／〇一〇七一七五——〇號
初　版　中華民國八十二年十二月
編　號　E 94013
基本定價　捌元捌角玖分
行政院新聞局登記證局版臺業字第〇一九七號

有著作權·不准侵害

ISBN 957-19-1603-X （平裝）

古典與象徵的界限

編號 E94013

東大圖書公司

彩圖1 貝爾恩·瓊斯：「金梯」（油畫／帆布，
277×117，1880，現藏
倫敦泰特美術館）

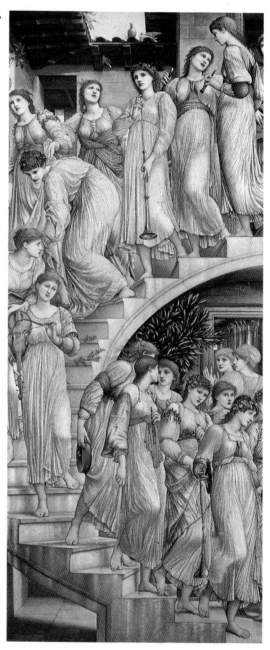

彩圖 2　莫侯：「舞中沙樂美」（G 211，油畫／帆布，92×60，
　　　　1876，現藏莫侯美術館）

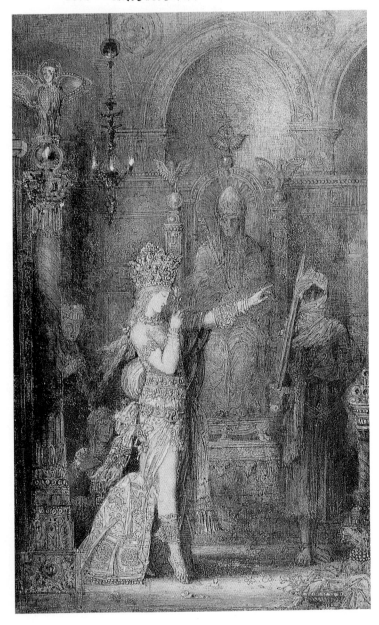

彩圖 3

克林姆特：「金魚」

（油畫／帆布，

181×66.5，

1901-1902，

現藏梭勒爾美術館）

彩圖 4　莫侯：「求婚者」（G 19，油畫／帆布，385×343，1852，
　　　　現藏莫侯美 術館）

彩圖 5　莫侯：「匈牙利的聖女依莉沙白」
　　　　（M189，水彩，41.5×26，私人收藏）

彩圖 6　莫侯：「詩人與聖徒」（M113，水彩，29×16.5，1868，
私人收藏）

彩圖 7　布朗傑：「被幽里克蕾認出的虞里斯)
（油畫／帆布，147×114，1849)

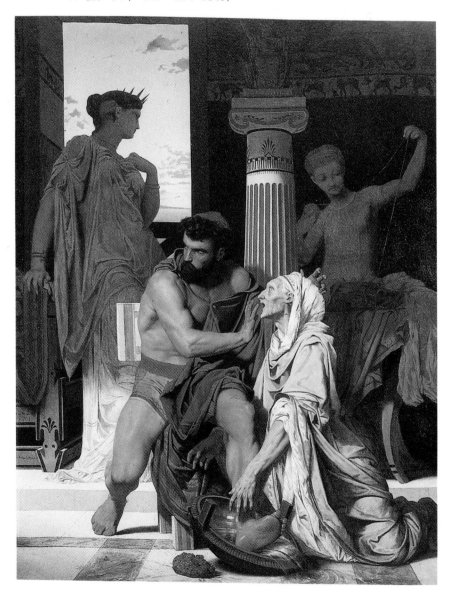

彩圖 8　莫侯：「塞浦路斯海盜搶劫威尼斯少女」（油畫／帆布，
　　　　145×118，1851，現藏 Vichy 市政廳）

彩圖 9 普散：「詩人的靈感」（油畫／帆布，182×213，1630，
現藏巴黎羅浮宮）

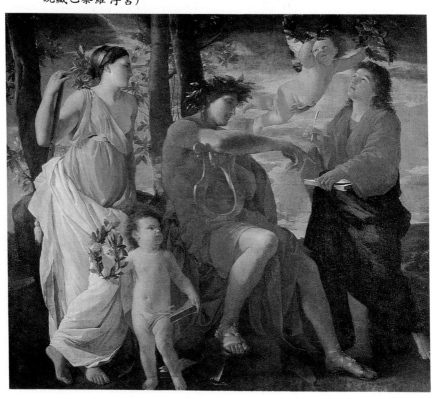

彩圖10　莫侯：「阿波羅與九位繆司」（M 38，油畫／帆布，103×83，
　　　　1856，私人收藏）

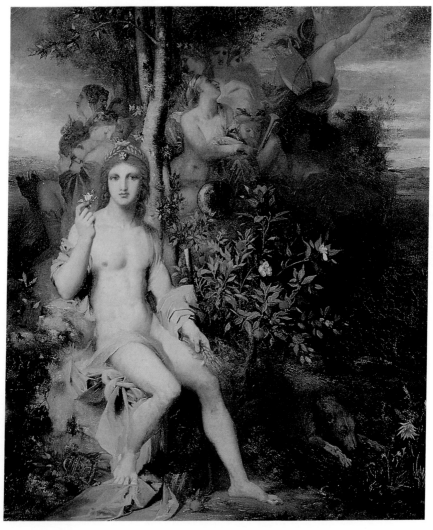

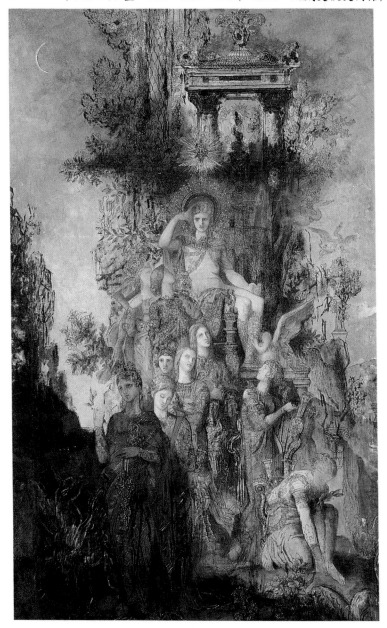

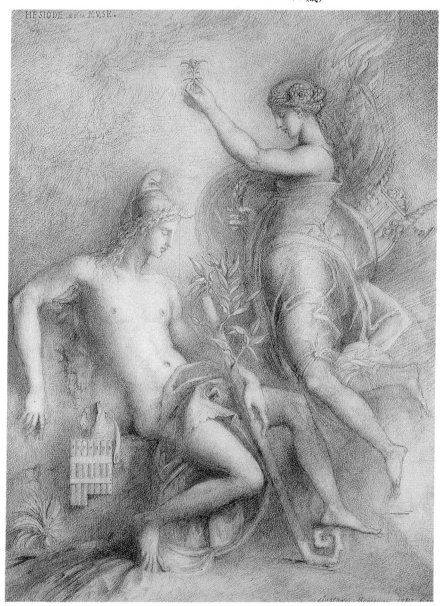

彩圖13 莫侯：「赫日奧德與眾繆司」（G 28，油彩／帆布，
263×155，1860，現藏莫侯美術館）

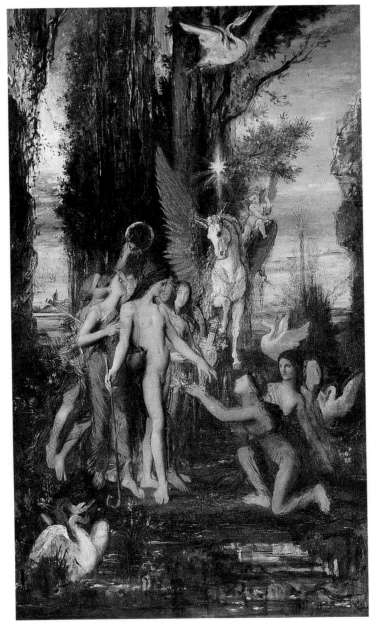

彩圖14 莫侯:「赫日奧德與眾繆司」（G 872，油彩／帆布，133×133，現藏 莫侯美術館），為早期未完成之草圖

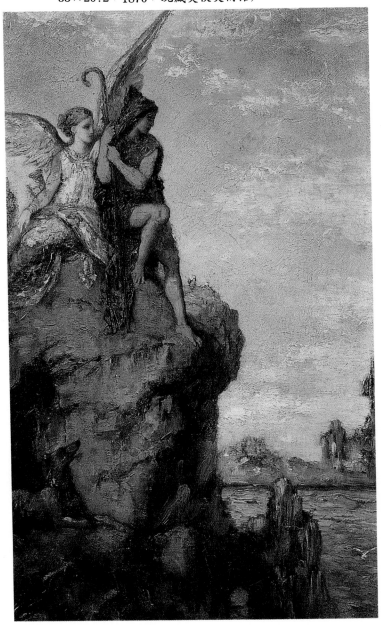

彩圖16 莫侯:「幽蕊底斯墳前之奧菲」（G 194，油畫／帆布，
173×128，1891，現藏莫侯美術館）

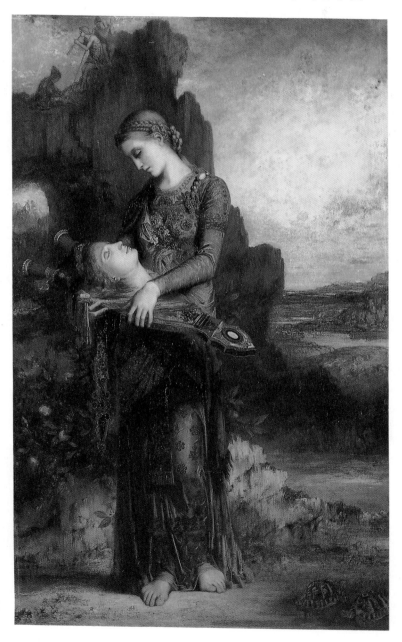

彩圖18　莫侯：「人類之生命」（G 216，九塊板畫，油畫，
　　　　每塊爲33.5×25.5，現藏莫侯美術館）

彩圖19 莫侯：「岩上沙弗」（M137，水彩，
紙地，18.4×12.4，1872，
現藏倫敦維多利亞及阿爾伯美術館

彩圖20 莫侯:「沙弗之死」(M141,28.5×23.5,1872-1876,
現藏法國聖羅城美術館)

彩圖21 莫侯：「高歌奮戰中的提爾特」（G 18，油畫／帆布，415×211，1860，現藏莫侯美術館）

彩圖22 莫侯：「詩人的怨訴」（M290，水彩，28.3×17.1，1882，現藏巴黎羅浮宮），強調單純意念與情感

彩圖24　莫侯：「夜之音」（G 288，水彩，
　　　　34.5×32，現藏莫侯美術館）

彩圖25 莫侯：「尚鐸背負著死去的詩人」
（G481，水彩，33.5×24.5，1890，
現藏莫侯美術館），畫家僅以詩人
的姿態，表達切身的情感

彩圖26 莫侯：「旅者詩人」（G 24，油畫／帆布，180×146，1891，
現藏莫侯美術館），飛馬象徵藝術之靈感

彩圖 27　莫侯：「阿拉伯詩人」（水彩，
60×48.5，1886，私人收藏），畫家
借助想像力，在遙遠的東方文明中，
尋找理想詩人的氣質

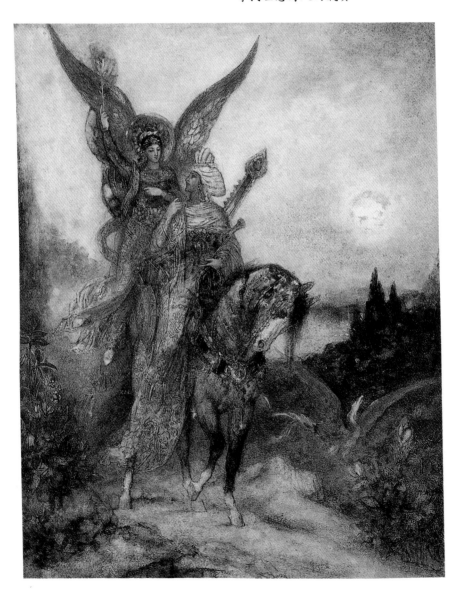

彩圖28　莫侯˙:「印度詩人」（G 387，水彩，35×39，1885-1890，
　　　　現藏莫侯美術館），華麗的服飾爲其象徵内涵注入濃厚的裝飾趣味

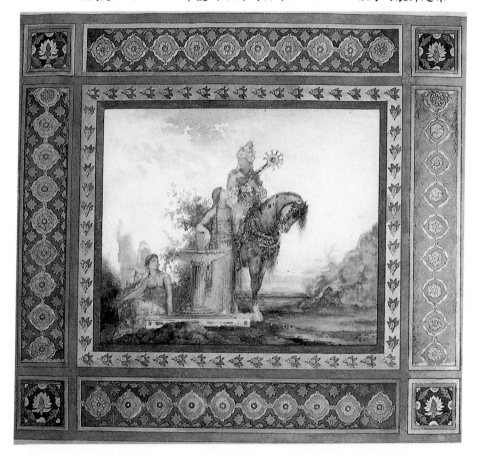

彩圖29 莫侯：「埃赫巨勒與特斯比奧之女」
（G25，油畫／帆布，258×255，
1853，現藏莫侯美術館）

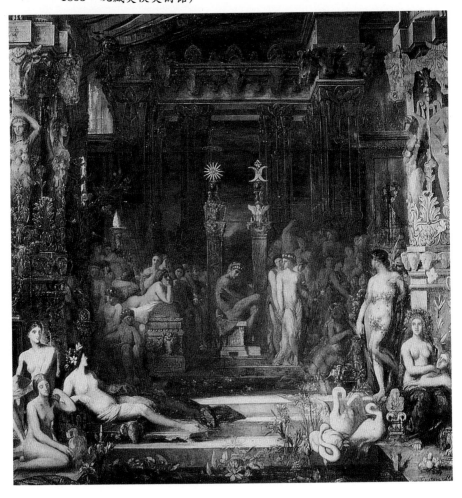

彩圖30　夏塞里奧：「海濱維納斯」（油畫／帆布，65×55，1839，
　　　現藏巴黎羅浮宮）

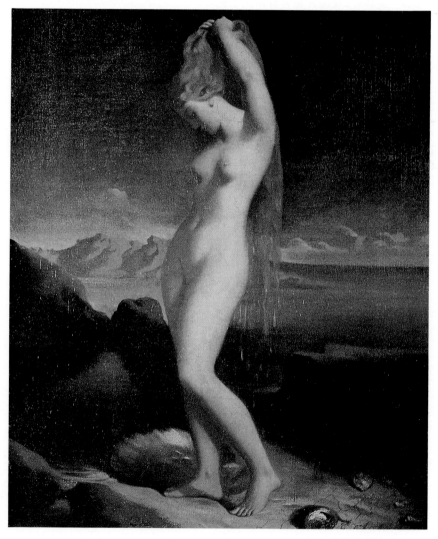

彩圖31　莫侯:「青年與死亡」(M67,油畫／帆布,213×126,
　　　　1865,現藏美國 哈佛大學弗格美術館)

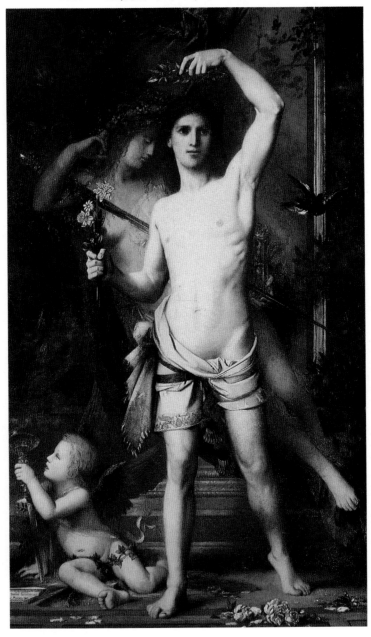

前　言

　　十九世紀熱衷於前衛性、進步論的藝術潮流，曾導致藝術史與藝術評論對十九世紀中葉的求新運動的過分強調。使一些與現代藝術不直接發生關係的藝術經驗長期蒙受陰影。象徵主義藝術便是其中的一個例子。

　　曾在文化層面產生廣泛影響的象徵主義活動一度被排擠到西方藝術史的邊陲，充其量不過被看做印象主義與保守的學院古典藝術之間的一些實驗結果。這種單向性藝術史現已在二次歐戰後逐漸得到修正：一方面象徵主義的文化特色已獲得普遍的肯定，另一方面，對象徵藝術的研究，如時空範圍的界定、其歷時性與並時性因素的考察、官方藝術的影響，其前行者與後繼者的傳記，也陸續有專著問世。

　　本書討論的重點是法國畫家圭斯達夫・莫侯的詩人寓意畫。莫侯出身學院古典傳統，五十年的畫家生涯，傳世作品不下萬件，詩人系列雖然不是畫家僅有的原型化圖像，卻是貫穿其藝術理念與形式創新的最佳線索。我們嘗試通過圖像分析，探索畫家造型言語的變遷，進而確認象徵藝術的特色。

　　早在1886年莫亥阿（J. Moréas）發表象徵主義宣言之前，象徵藝術的形跡已可以在福婁貝爾、戈弟耶 （Th.　Gauth-

ier)、虞士曼（J.K. Huysmans）、梅特林（M. Maeterlinck）、
維爾阿亨（E. Verhaeren）諸人的詩作中看到。莫侯是法國象
徵主義繪畫的先行者。他的特色是以彩繪呈現典型化的寓意
人物：詩人、美女、英雄；這些原型圖像在引涉理念之餘，
同時展現特殊的感性魅力，與當時出現於英、德的象徵主義
繪畫遙相呼應，也直接對後來法國與比利時的象徵藝術產生
一定的影響。

究竟象徵主義藝術有些什麼內在結構特徵？

若以莫侯的詩人寓意畫為例，詩人繪畫藉著古典神話或
文學題材闡述藝術理念，除了本身具有圖像自明性意義以
外，還有深一層的文化或象徵意義。由畫家色線組合的形象
固然不可避免地反映了西方久遠的文化傳統，但是畫家在其
圖像論述中，也不斷地塑造其個人的象徵辭彙而自成體系。
因此，就整體而言，象徵主義繪畫是以諷喻或暗示的造型元
素，建構新的感性形式。在某些畫家如莫侯、克諾夫（F.
Khnopff）的作品中，其造型言語的精煉與濃縮，幾乎可以使
其畫中景象轉化為一種感情代號，也可稱之為感性標誌。莫
侯的原型化詩人與美女莫不以婉麗的體態與服飾，呈現"感
性實質"與"憧憬和抽象"的雙重性格。由造型結構的昇華
達到純形式的藝術效果，也為現實形象與潛意識意念之間建
立了溝通的可能。

象徵主義揭示了十九世紀實證主義與現實主義的一個盲
點——那就是全然地，無條件地接受形象表面的意義。這也

是後來布賀東（A. Breton）、達利（S. Dali）、馬格利特（R. Magritte）諸人對所謂的"現實"（La Réalité）持質疑態度，並極力發掘奇幻與怪異的主要原因。不過，在這兩種對立態度之間，還存在着另一種面對世界探求新意義的努力，就是對造型言語進行革新性實驗，畫家們嘗試改變文藝復興以來，以理性方式觀看自然或呈現空間的態度。這種努力到了十九世紀下半紀，有明顯轉向"現實背後"去尋找的趨勢。人們逐漸發現"現實"的"另一邊"不如他們原先所想的一般，是外在於主體的，而是此自然世界的一部分，甚至於根本在其自身之中。這時便會出現一種對此"不可見的實在"或"現實背後意義"探索的興趣。這方面的嘗試很多，象徵主義，靈性論，奧祕學之外，還包括了弗洛伊德對"抑制"的再現的研究。

在象徵主義繪畫中，我們可以看到兩類主要的探索方向：第一類是保存現實中的"真實"形象，但嘗試借助寓意或象徵的技巧，解除，進而超越形象的外在意義。第二類則要在形象的結構上更具創意，或者採用現實形象，但不完全忠實，或者抽取其原素作新的組合，形成抽象性圖形。在第一類探索中，我們可以舉出勃克林（A. Bocklin），貝爾恩·瓊斯（Burnes-Jones）、克諾夫等畫家；第二類則以赫棟（O. Redon）、德·杜羅浦（De Toorop）等為代表。莫侯的大部分主題型繪畫應屬於第一類，晚年的結構疏鬆，趨向概念性發展，接近第二類型。這種種不同的形式說明了象徵主義藝

術的實驗性格。由於象徵主義畫家之間的默契與相互間的影響不如寫實主義及印象主義運動那麼清楚，加上象徵圖像形式的多樣化，使得這許多不同畫家的努力無法滙聚成一股強而有力的運動。不過，畫家們開放性的探索熱忱是一致的。在追溯莫侯五十年的創作歷程中，我們感覺到一種對形式創新的渴求，畫家有強烈的意願對傳統的古典藝術作新的界定，其狂熱的程度不亞於寫實主義與印象主義畫家。

我們以莫侯的詩人寓意畫為研究對象，首先便觸及一個方法的問題：詩人寓意畫大多圍繞着文學主題，因此有可能被認為是一種受制於文學的藝術，或被認為是反映浪漫或古典旨趣的形象敍述。因此在研究的初步，必須清楚說明造型藝術的特質，將藝術中的文學內涵與文學問題區分開來。這是本書第一章所提出的背景因素及問題性。在第二章中，我們處理詩人寓意畫作為理念與形式的歷史因素及美學基礎。第三章則界定本書圖像分析的範圍與方法，以圖像的一般結構與典型關係為基礎，提出主題型與題材型兩類結構形式，作為詩人寓意畫的兩大類別，並以此為依據考察作品的分期。最後由第四、五章中個別作品的分析，理出莫侯藝術言語的特色，由感性形式綜論古典與象徵兩種理想主義的異同。

此書於1987年着手資料蒐集至1993年6月脫稿，不覺六個寒暑，其間為查證原作與補充資料，曾多次走訪巴黎莫侯紀念館與奧塞美術館。承蒙莫侯美術館館長拉岡甫女士的協

助，得以查對莫侯生前之札記與畫稿，馬迪奧先生就畫家生平提供寶貴意見，此外，法國國家美術館圖像資料中心提供大部分作品圖片，謹表示由衷的謝意。在書的編輯過程中，因為法文名詞與圖像解說，為校對編排造成諸多不便，承東大圖書公司不辭麻煩，欣然出版，在此一併致謝。

李明明　1993.10

古典與象徵的界限

第一章 導論：形象詩人的時代背景及其問題性

　　對圭斯達夫・莫侯（Gustave Moreau）（圖 I）作品中的詩人圖像進行分類與詮釋工作，我們所要處理的不是單純的圖像學問題。**莫侯出身於新古典的學院敎育，一度曾經受到浪漫主義的影響，到了後期有明顯"奔向象徵主義"的趨勢** ❶，這個成長過程中的傳承因素有其歷史背景；同時，在另一方面，畫家的藝術形式與其理念的應和，其作品中感性元素的創新，又觸及審美的敏感性，是一個典型的審美問題，因此對其作品的理解與分析，我們要考量的層面是多方面的。換句話說，一方面要瞭解畫家由學習到成長的數十年中，他個人的創作模式與當時藝術流派之間，有何對立與矛盾，反映了怎樣的歷史文化情境與時代趣味；另一方面，在世紀末的特殊空氣下，各種文藝理念的美學探索，其相互影響與排斥的微妙關係何在？尤其在一個直接牽涉到莫侯的爭論焦點：所謂"不合時宜的文學性"，這個問題也正是我們分析莫侯詩人圖像的創作動機的關鍵。因此，在進入作品分析之前，我們有必要先處理這幾個問題。

❶Emile zola, *Ecrits sur l'art*, Gallimard, 1991. Paris, p.343.

圖 1　莫侯自畫像

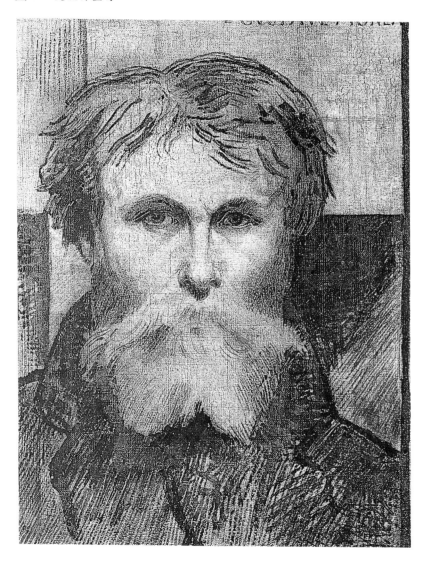

I. 十九世紀的描繪文學與繪畫 之間的互動關係：

　　莫侯的作品在他有生之日已經是褒貶參半，1898年因胃癌逝世，遺囑中將畫室內數以萬計的素描、草圖、油畫捐贈巴黎市政府，成立莫侯紀念館（圖2，圖3，圖4）。此後五十年間，這批作品沉睡於館中，幾乎完全被世人遺忘，一直要等到二十世紀的六十年代，才重新獲得注意與關切，莫侯的回顧展與國際展相繼舉辦，並在象徵主義與超現實主義的領域裡享有特殊的榮譽。半世紀之間畫家聲譽的起伏，足以反映此一時期多樣而複雜的藝術動向。

　　1850年以後，以巴黎為中心的藝術動向，匯集了各種不同的藝術理念，大約可以歸納為四類：第一類是由安格爾（J. A. D. Ingres）與布朗傑（L. C. Boulanger）等學院畫家所捍衛的新古典價值。這個代表官方的藝術雖然逐漸喪失了權威性，卻根深蒂固地種植在"有地位畫家"（peintres établis）之中，勢力深厚而普及。其次，便是折騰了半個世紀的浪漫主義，也逐漸獲得新生代畫家的認同。抒情體裁、異國情調、明亮的色彩經由德拉克瓦、夏塞里奧（Th. Chassériau）諸人的作品而傳播開來。第三類是以現實生活和社會現象為描繪對象的寫實主義，這種奉行眼見為實的社會寫實主義，或者

圖 2　莫侯美術館大門

圖 3　　莫侯美術館，一樓之陳列室

圖 4　莫侯美術館，二樓客廳

以自然印象爲對象的現象寫實主義，即一般所謂的印象主義，正與八十年代以後出現的第四類風格，即以內斂的感情與濃豔的形式爲依歸的象徵主義成爲兩種對立的趨勢；後者在意念與感性形式方面另覓出路，偏愛文學經典與詩意題材，與1886年出現之象徵主義文學旨趣不謀而合❷。畫家們以彩色與形象提供了另一種奇幻的想像界，和高蹈派詩人在冥冥中互通聲氣。然而這種理想性濃厚的象徵藝術，實在無法抵擋追求形式美與現實題材的現代性潮流。在社會價值的轉變，衝擊了人文價值與藝術敏感性的背景下，新生代畫家迫不及待地尋求新的感性形式，爭取藝術的獨立地位，當然也要求擺脫曾經羈絆或干預藝術的文學，或者其他非藝術的因素。在這個前提下，出身於嚴謹學院教育的莫侯，堅守古典傳統的信念，在史詩與神話的色彩中尋求意象，其奉爲圭臬的藝術理想不僅與眼見爲實的寫實主義背道而馳，也與發抒自然情懷的浪漫主義不合。神話被認爲不再能刺激新鮮的創造力，更不能代表什麼眞實的感情❸，何況神話、聖經還都屬於文學的範圍。**莫侯對古典文學經典的引用與對神話題**

❷讓‧莫亥阿（Jean Moréa, 1856-1910）在1886年9月18日，《費加羅報》上提出象徵主義文學宣言，以"爲主觀意念披上感性外衣"作爲象徵詩文之定義。

❸戴‧史塔爾夫人（Madame de Staël, 1766-1817）徐繼曾譯著，《從社會制度與文學的關係論文學》，《西方文藝理論名著‧選編》，中卷，頁32，北京大學出版社，北京，1986。

材的執著，使他在藝術界中背上一個 "不合時宜的文學性畫家" 的稱號。1897年，莫侯在答覆郭爾席密特（L. Goldschmidt）的信中有一段沉痛的自白，可以說明畫家當時的心情：

> 在我作爲藝術家的這一生中，已受盡了這個愚蠢
> 而不公平的批評，説我是一個過分文學性的畫家，
> ……我還要説的是（這也只是我對您才説的，不足
> 爲外人道也，因爲我再也沒有興趣爲自己辯護，或
> 者向誰證明什麼了），我之所以能達到這一個境
> 界，是因爲我做到絕對的無所爲而爲：一方面，我
> 匍匐在前輩大師的足下，可謂心悅誠服，另一方
> 面，又因能不受任何 "價值" 判斷的干擾，自由發
> 抒而快樂（唯一的快樂）。❹

"文學性畫家" 這個使莫侯痛心卻終生不願辯解的 "不公平的批評" 究竟反映怎樣的一個美學觀點，確實是十九世紀末具有時代性的審美問題。

詩文與繪畫的互動關係由來已久，但是從來沒有類似十九世紀末這段時期內欲拒還迎的複雜關係。在古典傳統中詩

❹郭爾席密特於1895年以40000F向莫侯收買「朱彼特與賽美蕾」（Jupiter et Sémélé），並向他請教畫中意義，莫侯之信爲此而寫。此畫已由收藏者捐贈莫侯美術館，於1903年美術館揭幕之日公諸於世。此信收於《莫侯文集》，頁112。

畫合一，詩如畫或畫如詩的關係是毋庸置疑的。浪漫主義中
詩文的想像界也與圖像的想像界交融無間，威廉‧布雷克
（William Black, 1757-1827）的預言詩與版畫可謂同出一轍。
雖然在浪漫主義的初期，古典文學題材已經受到部分人的質
疑，戴‧史塔爾夫人（Madame de Staël, 1766-1817）便主張
捨棄神話或史實故事的隱喻，而直接觀察現實，以求感情的
真摯與生動❺。自然寫實主義更是拒絕採用虛構的題材而力
求色彩形象的真實感。但是藝術與文學之間的關係非但沒有
因此而淡化，反而有變本加厲的趨勢。在法國隣近的國家內，
如英國、比利時、德國、瑞士都有類似的現象：英國前拉斐
爾畫家中的貝爾恩‧瓊斯（彩圖 I）（Sir Philip Burnes-Jones,
1861-1926）、羅塞地（D. G. Rossetti, 1828-1882），比利時的
克諾夫（Fernand Khnopff, 1858-1921），德國的勃克林（Arnold
Böcklin, 1827-1901）、馬赫埃（Hans von Marée, 1837-1887），
瑞士的侯德爾（Ferdinand Holder, 1853-1918）都不約而同地
尋找一種建立在意念上的視覺效果，他們不僅取材於詩文，

❺戴‧史塔爾夫人認為借用古代神話或異教故事是："模仿中的模仿，是
通過自然在別人身上產生的效果來描繪自然"，又說："……現代人已
經以這樣的洞察力觀察了心靈活動，只要善於把這些活動描繪出來，它
們就會有感染力，就會是充滿熱情的。如果現代人把過時的虛構運用到
今天對人和自然的深刻認識上來，他們就會使他們所描繪的圖景失去力
量，失去千差萬別的色調和真實性。"——引自戴‧史塔爾夫人著，徐
繼曾譯，《從社會制度與文學的關係論文學》，《西方文藝理論名著‧選
編》，中卷，頁32～34，北京大學出版社，北京，1986。

模擬詩文的意蘊，嘗試以色、形、圖像述說詩般的感情，而且各自在其憧憬的追尋中，有其獨特的言說方式與風格。其中貝爾恩・瓊斯與莫侯在選材與意象方面不乏旨趣相近之處❻。因此莫侯取材於文學典籍實在不是一個孤立的例子，但是在八十年代中，莫侯卻首當其衝地成爲被批評的對象，這個現象必然有其特別的原因。

II. 有關莫侯 "文學性繪畫" 的正反評論：

1907年塞噶蘭（Victor Segalen, 1878-1918）爲德布西（C. Debussy）的音樂神祕劇 "奧菲王"（Orphée-Roi）編寫劇本，特意參觀了揭幕四年卻門可羅雀的莫侯紀念館❼。展覽室內數以萬計，鋪滿四牆的圖像，顯然在塞噶蘭的記憶中留下深刻的印象。次年春天（1908），他以 "神獸圖像大師——莫侯，卓越詩人，可置疑的畫家" 爲標題，寫下萬言的批評，是對畫家最嚴厲的一篇評論。

❻兩位畫家同於1898年去逝。貝奈第特（Leonce Benedite）爲此在《藝術期刊》上撰文：〈兩個理想主義畫家〉，以示紀念，並指出兩位畫家旨趣相近之處。*La Revue de l' Art*, II, 1899. Paris, pp.265～290.

❼作曲家德布西一向推崇莫侯的繪畫，塞噶蘭參觀莫侯紀念館之行，根據馬迪奧的推測，可能出自德布西的建議。

除非是截然相反的例外情況，凡繪畫作品，如果它
偏離了繪畫之為繪畫的本質，與眾不同到了令人
驚愕無言的地步，則會完全依賴某一種表達方式
——此方式允許，甚至必須借助各種畫後題記、評
論或者長期而仔細的鑽研來闡明。就此而言，沒有
比圭斯達夫·莫侯的作品更恰當，也更偉大，或更
可悲而更嚴肅的例子；一個絕妙詩人，因為想做
一個畫家，六十年來，不斷地圖繪理念，描繪史詩。
❽

塞噶蘭認為莫侯在其繪畫作品中沒有掌握繪畫之為繪畫的本
質，換句話說，畫家忽略了造型元素的基本要求，而錯用了
另一種表情方式，即書寫言語之表情方式，以畫後題記與資
料闡明其作品的內容與意義，這一切責難無異於否定了莫侯
作為畫家的立足點。塞噶蘭更進一步說明他的觀點：

我們可以大膽但冷靜地說，圭斯達夫·莫侯的色彩
貧乏無力。這裡絕無自相矛盾之處；當然，在我們
一踏進這座奇妙的美術館時，會看到四壁的畫閃
爛而顫動地反射出晶瑩的映像，所有水晶與寶飾

❽V. Segalan, *Gustave Moreau, maître imagier de l'Orphisme*, Paris: A
Fonteroide, 1984. 即書目 3，頁33。

的彫琢面相互爭鳴，一切似乎都在致力於色彩的
表現與畫面的效果……，但事實上，色彩卻是貧乏
的。……就一個畫家而言，他的調色板上的色彩是
貧乏的。因爲畫家的彩色可以不必依賴這些鑲嵌
色塊而動人；……圭斯達夫·莫侯，根據學院標準
是一個高明的素描師，在我們的眼中是一個可悲
的畫家，……或者，不必轉彎抹角地說，圭斯達夫·
莫侯不曾是畫家。**❾**

　　在近萬言的評論中，塞噶蘭舉了不少例子說明莫侯的失
敗，主要便是他對文學題材的依賴與技巧的堆砌，因爲即使
由人體美出發，無論是沙樂美、蕾達（Léda），還是阿波羅、
普羅美特（Prométhée）這些寓意形象指涉的意念、生命、死
亡、英雄、美人……不過是文學中的老調，由老調意念主導
的繪畫必然削弱了感性表現，使其瑣細的形式更加貧弱無
力。

　　在《藝術作品》月刊（1900年7月號）的莫侯專輯中，藝
評家圭斯達夫·傑弗華（Gustave Geffroy）也有類似的看法：
"即使我們可以接受莫侯的理念，我們會對畫家一成不變的
表達方式感到懷疑；尤其是在晚年，大部分作品中流露著生

❾ 書目3：Segalen, Victor. *Gustave Moreau, maître imagier de l'Orphisme*. Paris: A Fonteroide (coll. Bibliothèque Artistique & Littéraire). 1984. （《圭斯達夫·莫侯，奧菲主義之形象大師》），頁42～43。

命逐漸冷卻與死亡的氣息。"❿

　　不可否認的，**莫侯的作品充滿一種世紀末的悲觀，因為痛心"偉大藝術奧祕之喪失"，而發出的惋惜與懷念，一種"馬拉美式的愁悶"**（tristesse mallarméenne）❶。然而，這種悲觀的氣氛在1900年以後有著很大的改變，隨著高更與塞尚的過世，藝術史已經向現代主義方向翻過一頁。塞噶蘭與傑弗華的觀點其實已代表了以純藝術感性為主導的現代潮流。1903年，秋季沙龍創立，為現代藝術添加了發表的場地；在1905年的秋季沙龍中，莫侯的學生：馬蒂斯、盧奧（G. Rouault）、馬蓋（A. Marquet）等的展覽室以「野獸之籠」（Cage aux fauves）成為一時的藝術新聞。野獸主義與立體主義相繼成為新生代畫家辯論的焦點。我們不難看出，一代年輕畫家與莫侯已經完全分道揚鑣了。

　　在下面一段高更過世以後才發表的評論中，我們可以領會到這兩個路向的差距：

　　　　虞士曼（J. K. Huysmans）談到圭斯達夫·莫侯時帶有極大的敬意；不錯，我們也很敬重他，不過要看怎樣的程度。圭斯達夫·莫侯的言語是文人作家已經使用過的言語；在某一程度上他可以算是老

❿L'oeuvre d'art, No du 5 juillet, 1900. Paris.

❶A. Chastel, *Image dans le miroir*, Gallimard, 1980. Paris p.45.

故事的插畫家。驅使他的動力不是發自內心，因此他喜歡富麗堂皇之物。他以珠寶堆砌成的仍只是珠寶。總之，圭斯達夫‧莫侯是一個高明的金飾雕鏤師。❷

戴伽（Edward Degas, 1834-1917）與梵樂希（Paul Valérie, 1871-1945）對莫侯的批評比較含蓄。戴伽把莫侯的畫比擬為古詩索引❸。梵樂希則認為畫家在追求詩境的目標下，未免捨本逐末而忽略了作為一個畫家應盡的本分❹。

但是我們要特別指出的是這一切被認為令人遺憾的缺點，卻正是虞士曼（J. K. Huysmans）、普魯斯特（Marcel Proust, 1871-1922）及一些巴拿斯詩人（Les Parnassiens）極力推崇的，一種因怪異而脫俗的意象。虞士曼的觀點正處在塞噶蘭的對蹠點上：

圭斯達夫‧莫侯先生在重視考古之外，似乎還採用

❷高更傳世的評論不多，此文寫於1889年，轉載於馬迪奧爲《奧菲主義形像大師》一書所撰序文中，即書目3：Segalen, Victor. *Gustave Moreau, maître imagier de l' Orphisme*. Paris: A Fonteroide (coll. Bibliothèque Artistique & Littéraire). 1984.（《圭斯達夫‧莫侯，奧菲主義之形象大師》），頁19。

❸P. Valérie; *Degas Danse Dessin*, Idées/arts, Gallimard, 1938. Paris, p.64.

❹同上，頁65～66。

　　各種不同的方法以達到夢幻具象化的目的，如採
用古老德國版畫效果、陶瓷與首飾等圖紋，應有盡
有：鑲嵌畫、烏銀鑲飾、羅紗花紋、上古刺繡、彌
撒經本上的彩色圖紋及古東方的原始水彩畫。其
複雜與難言之處尤有勝者，在人類的創造中，唯一
可相提並論的，只有文學。說實話，面對他畫的感
覺，有似閱讀某些怪異而迷人的詩，就像讀波德萊
爾的《惡之華》──那首寫給康士當坦・吉（Con-
stantin Guys）的夢幻。莫侯先生的風格也接近龔
固爾（Edmond de Goncourt）金銀細飾般的語言，
且讓我們想像福婁貝爾（G. Flaubert）傑出之作
《誘惑》，經過《馬奈特・沙羅蒙》（*Manette
Salomon*）的作者（即龔固爾）改寫以後的模樣；
唯有這個方式，我們或許可以揣摩莫侯先生那種
美妙而細膩的藝術。⓯

　　由上述各項評論中，我們不難看出所有對莫侯作品褒貶
的焦點，正是所謂的繪畫中文學性的問題。文學與繪畫的形
態關係，雖然已經有過不少啟發性的探索，但是由莫侯的作
品所引起的問題，還不止於一個藝術言語與其理念的協調問

⓯福婁貝爾的 "誘惑" 指的是安東尼的誘惑（La tentation d'Antoine）；
　《馬奈特・沙羅蒙》為龔固爾1867年之著作，見J. K. Huysmans, L'art
　moderne, 1883，引自 *Tout l'oeuvre peint de G. Moreau,* 即書目2，頁11。

題，其牽涉到的審美理念是多方面的，下面僅就文學與繪畫相互吸引的微妙關係，及其對文藝創作發生的影響，作一扼要的說明，並希望藉此探討以文學性質譴責繪畫的合宜性。

III. 描繪文學與文學性繪畫的審視——所謂文學性繪畫的商榷：

在十九世紀中葉的西歐，普遍出現一種以描述爲主的藝術形式，在法國文學中的聲勢尤爲壯大，儼然自成文類（un genre littéraire），堪稱爲 "描述文學"。左拉的小說便是最好的例子。雖然描述文學的傾向可以上溯到十九世紀初期，在夏多勃里昂（F. R. de Chateaubriand, 1768-1848）與巴爾札克（H. de Balzac, 1799-1850）的小說中不乏其例，尤其是巴爾札克，實在可以奉爲描述文學之奠基者。但是，這種文學形式到了第二帝國時期（1852-1870），在現實主義的影響下，逐漸發展成一種特殊的描述風格，普遍影響到其他藝術。讓·卡素（Jean Cassou）曾指出兩點來自社會的因素，足以感染藝術的風尚❶：其一爲路易·菲力普時期人們對物質的慾望

❶Jean Cassou, "Fortune et infortune de l'art descriptif." in: Société de l' Histoire de l'Art français-*A travers l'art français, Hommage à R. Jullian*, 1978. Paris.

普遍提高，在擁有、收藏與擺設玩物的風氣下，各種古董飾物之收藏目錄與清冊，以前所未有的數量出現。另一方面，室內擺設陳列的時尚，發展成收集古董舊貨的嗜好與華麗的裝飾趣味，拍賣目錄、舊貨目錄層出不窮。雖然，大量出現的物品清單與收藏目錄並無文學價值，但是這種現象足以說明貨品充斥的社會下，人們面對社會已經有一種新的觀察與感受。最明顯的例子莫如龔固爾兄弟（Edmond de Goncourt, 1822-1896; Jules de Goncourt, 1830-1870）這兩位別具慧眼的畫家與劇作家，不僅對十八世紀文物的維護不遺餘力，也是最早發現日本浮世繪的收藏家。他們對古玩藝術品的愛好，使他們將自己的住宅佈置得一如美術館。愛德蒙・龔固爾並以自己的生活爲背景寫下小說《藝術家之屋》（*La maison d' un artiste*, 1891），對各種古玩作詳盡的描述。因此，在當時法國 "帝國式" 的政經背景下，人們對物質世界的高度好奇與擁有的興趣，不僅使得市面上一時奇貨雲集。而來自北非與近東的服飾器物，其艷麗明亮的圖樣，在視覺藝術中掀起一股模仿的風氣，當時稱之爲 "東方風味"。纖細的圖紋與明亮的彩色在影響到服飾、手工藝的設計之餘，也在一些詩文繪畫中流露出來。馬拉美的詩、福婁貝爾的小說，與莫侯的畫中都有許多例子，足以說明這種世俗風尚與藝術感性形式之間的關係。

　　莫侯的作品在中期以後，逐漸擺脫學院歷史畫的結構局限性，無論在佈局、用色與用筆各方面都有明顯的變化。如

以飾物鑲滿空間，以不尋常的勾勒法強化亮度或凸顯浮動的形象，甚至利用背景飾物與主要形象之間的交互影響，以營造曖昧或神祕的氣氛。這種技法以及圖紋的運用，對莫侯來說，並不完全出自想像。以莫侯作畫構思引用資料的習慣，與他在遊學義大利時就注意到的一些壁畫效果，使他相信華麗的紋飾，可以 "強化主題的高貴性" ❶❼。這種近乎微觀式的描寫風格，也早在五十年前的前拉斐爾畫派中出現過；不過米勒斯（J. E. Millais, 1829-1896）與羅塞地（D. G. Rossetti, 1828-1882）等人的描繪對象主要還是取自現實與自然，而莫侯的細膩描繪卻多半來自虛構性資料，如浮士繪版畫，或約翰・弗拉克斯曼的版畫集等❶❽。虛構而華麗的裝飾性風格又因為某些怪異的氣氛而曾被冠以頹廢藝術之名，這與莫侯的原意是頗有出入的。

　　對現象界作形色的描繪是視覺藝術的領域。因此在描繪文學中，生動細膩地描述形象，是不是一種模擬畫家以畫筆所作的工作？八十年代蔚為風氣的描繪文學如何在文學中定位？這些都不在本書的範圍內。不過文學與視覺藝術的相互

❶❼ 莫侯之言：" （義大利大師們） 在周邊設有豐富的裝飾性背景，以強化主題的高貴性"，引自 Ary Renan, *Gustave Moreau,* Paris, 1900, p.43.

❶❽ 約翰・弗拉克斯曼 （John Flaxman） 為英國十九世紀中旬雕塑家、版畫家，其《版畫圖像集》（*Oeuvres de John Flaxman,* Paris, 1821.） 提供不少古代圖象資料，廣為畫家們收藏，莫侯藏書中亦有一本並常引用參考。

滲透，在此時期內形成了兩項具有美學意義的問題，值得進一步思考：一為描述文學模仿視覺感性所造成的華麗形式；另一項則是繪畫引用文學題材所遭遇的抗力。

首先，無論是文學模仿繪畫或是繪畫模仿文學，彼此都受到其本身言語的限制。文學中的例子當以福婁貝爾的史詩小說《沙朗波》（*Salammbô*, 1862）最具代表性。

福婁貝爾在這部描寫上古英雄事蹟的小說中，以文字織成如畫的章節，一篇接一篇地作靜態呈現。由於作者憎惡現實性小說的陳述，故而採用了內斂而靜態的形象在一幅幅畫面的流動中，呈現出濃烈的感情，企圖透過文字的力量穿越時空的想像界，開闢一個現實以外的境界。但是福婁貝爾這部小說被認為是失敗的作品。成篇的形象描述被批評為缺乏行動與戲劇性，充其量是一部靜止中的史詩，而不是小說。因此，福婁貝爾與莫侯在不同的位置上有類同的遭遇。二人因為憎惡現實，不約而同地採用史詩，企圖化無形為有形。福婁貝爾在《沙朗波》中描寫的華麗宮殿與珠光寶氣的伽太基公主，可謂莫侯「舞中沙樂美」（Salomé dansant）（彩圖 2）的姐妹作。然而文字言語與形象言語的自明性相比，其意象的產生要在時間的推展中進行似乎要比造型言語要慢一步。是不是因此而使《沙朗波》成為失敗的作品呢!?

事實上，文學與繪畫沒有競爭比較的可能，歷來文學施諸於繪畫的作用遠勝過繪畫對文學的影響，即使在文藝復興時期繪畫力爭獨立的地位，也沒有扭轉這種形勢；浪漫主義

對藝術形式的覺醒也無法擺脫文學留下的烙印。到了十九世
紀中葉，當 "前現代" 潮流快要把文學因素自視覺藝術中排
除的時候，文學家對視覺世界卻發生了興趣。他們採用細膩
到近乎繁重的文字，描繪彩色圖像的逼真效果，形成前所未
有的藝術影響文學的現象；這個普遍感染世紀末的描繪風
氣，誠如德尼（Maurice Denis）所說，"過分講求細節，貪婪
地追求複雜" ❶，再跨一步便進入了華麗的頹廢文學的範
圍。但是我們祇要把這個現象略加分析，就可以看出，它實
在並不是文學模仿繪畫的問題，而是藝術敏感性在現實社會
中的自我調節，反映了需求形式演變的內在規律。繪畫取材
於文學則是這一個問題的相反面。下面就一般現象與莫侯個
人情況兩方面來分析。

　　就一般責難藝術取材於文學來說，這若不是一個似是而
非的假問題，便是現代藝術去除意義過程中的過渡性問題。
藝術言語在其陳述意義、表現感情、象徵意念的過程中，可
以採用不同的形式，在其作為創作的中心意念或言說材料的
層次上，借用的是文學性或是非文學性的題材，基本上並無
差異。在視覺藝術中，這是一個造型結構與意義主旨的協調
關係。如在指涉生命與愛情的主題下，畫家選擇了玫瑰花，

❶"Ce temps littéraire jusqu' aux moelles, raffinant sur des minuties,
avides de complexités." - M. Denis. 引自 Symbolisme, *l'Encyclopaedie
Universalis*, Vol. XV, p.628.

或少女，或奧菲麗（Ophélie）作爲隱喻、象徵的形式，並無意義本質上的不同❷。因此除非我們能夠完全剷除內在於感性材料的意念，否則無法避免主題以及以不同方式指涉主題的可能性，這是藝術的符號特質。同時，就主題的材料而言，米勒斯（Millais）的「奧菲麗」取自莎士比亞的戲劇，但是成爲米勒斯作品的奧菲麗已經不再是莎士比亞的奧菲麗，正如詩人德·赫尼耶（Henri de Regnier）所寫的〈奧菲〉（Orphée），並不是莫侯所畫的「奧菲」；以莫侯之畫爲題的詩，也必然不同於莫侯的畫❷。兩件同主題的作品的內涵，在其不同的言語形式下毫無重複或抄襲的可能。因此在感性元素不同的條件下，繪畫採用文學題材，並無異於其他任何題材。至於作品的成功與失敗，在此靈感的源流之外，自有其個別藝術創新實現的要求，加以規範，並非主題所能左右。

III. 1　前現代潮流下的去除主題：

　　然而這個取材於文學的問題出現在十九世紀下葉確實有其特殊的背景。自從馬奈（E. Manet）在1886年以「奧林匹亞」

❷ 莎士比亞戲劇《哈姆雷特》劇中女主角，哈姆雷特之未婚妻。
❷ 以莫侯之繪畫爲詩題的作家除了德·赫尼耶之外，還有羅罕（Jean Lorrain）、拉查阿（Bernard Lazare）等。拉查阿的〈豎琴〉（La Lyre），〈謎之語〉（Le mot de l'Enigme），兩詩是針對莫侯的「奧菲」與「奧狄帕斯與史芬克司」兩幅畫而作。

（Olympia）爲現代藝術劃下起點，藝術中的"去除主題"或"主題無意義化"（insignifiance du sujet）蔓延爲一股不可抵擋的潮流，進而左右了作品的創作與觀看方式。尤其在以形式爲主的野獸主義與立體主義運動中，主題──尤其是意念性主題──幾乎被驅除得無影無蹤。貝爾（Cliff Bell）在《藝術論》（*Art*）中以"有意味的形式"作爲藝術的定義，無異是爲純藝術與主題藝術之間劃下清楚的界限。但是藝術何曾眞正擺脫過主題，即使是非具象繪畫也未必做得到。誠如吉爾松（Etienne Gilson）所指出：

> 批評者責怪藝術中有主題，他們無異是自尋煩惱。
> 何況他們（批評者）也常常希望畫家這樣做，特別
> 是在繪畫中，你儘管排除"自然"（nature），"自
> 然"很快又會回來。這種情形存在於繪畫中已有
> 數百年的歷史。㉒

　　吉爾松所說的"自然"，是非具象繪畫中所要擺脫的再現性自然，但是"自然"很快又回到繪畫中來，如同主題，從來沒有自藝術中消失過，但是"去除主題"與"主題無意義化"確實是當時極爲敏感的問題。尤其在頹廢文學與貝拉

㉒Etienne Gilson, *Matières et formes-poïetiques particulières des arts majeurs*, p.142. Librairie Philosophique, J. Vrin, Paris, 1964.

當（Péladan）的 "玫瑰十字" 運動（Rose＋Croix）備受矚目與批評之時，藝術與文學或藝術與意念之間的關係，免不了蒙上一層濃厚的陰影。

III. 2　藝術與文學的界限：

赫棟（O. Redon）與德尼（M. Denis）也是在當時穿梭於繪畫與文學之間的畫家。在他們意識到這種 "文學性繪畫" 的負面評價後，都極力避免掉進其泥沼之中。赫棟曾針對此一時代性敏感問題提出他的看法："繪畫中文學意念的界限究竟在那裡？" 他的答案是："每當造型藝術喪失了創新，它便成了文學意念。" ㉓藝術取材於文學而不能成功地將其轉化為藝術之時，文學僅僅是意念，也因此成了藝術的包袱。

就莫侯的作品而言，除上述的問題之外，還有一個更深刻的因素，那就是畫家個人的藝術觀。畫家所賦予藝術的形上意義使繪畫言語與詩文言語具有類同的超物質力量。在追求真切而永恒的藝術過程中，莫侯引用神話和史詩，一方面固然是因為這神話和史詩是人類經驗詩化的結晶，另一方面是因為畫家的目的，也是要達到詩人所具有的震撼人心的感動力，換句話說，**莫侯把詩與畫的終極目標放在同一位置上，**

㉓O. Redon, "A soi-même", Anvers, 5 août 1879. 引自 *Encyclopaedie Universalis*, p.628.

畫家的職志與詩人的職志並無區分。詩人與畫家二合爲一的
信念，是莫侯大量引用文學題材的動機，也是其作品中詩人
圖像一再重現的深層原因。

　　藝術性即詩性，即超越事物層面的永恒，在這個定義之
下畫家採用的詩文題材，如同其他藝術內涵的指涉物（le
référent），是畫家表情的依據，如同他在「求婚者」（Les
prétendants）一圖中所說的：

> 和莎士比亞一樣，我要在這個完全物質性的屠殺
> 場面中，把觀者的思想引到我的靈感幻境中，這才
> 是詩（藝術），才是超越所有事物的永恒與力量。
> ❷❹

因此在一場陳屍縱橫的屠殺場面中，莫侯畫了一個斜倚豎琴
的美貌詩人（圖5），其動機在於，純靜的造型美可以激發觀
賞者的想像力，可以將人帶進一種"憧憬和抽象"（le songe
et l'abstrait）的境界❷❺，又因爲：

❷❹書目1：*L'Assembleur de rêves, Ecrits complets de Gustave Moreau*.Paris:
　A. Fonteroide (coll. Bibliothèque Artistique & Littéraire). 1984, 313p.
　（《莫侯文集》），頁28。

❷❺書目1：*L'Assembleur de rêves, Ecrits complets de Gustave Moreau*.Paris:
　A. Fonteroide (coll. Bibliothèque Artistique & Littéraire). 1984, 313p.
　（《莫侯文集》），頁31。

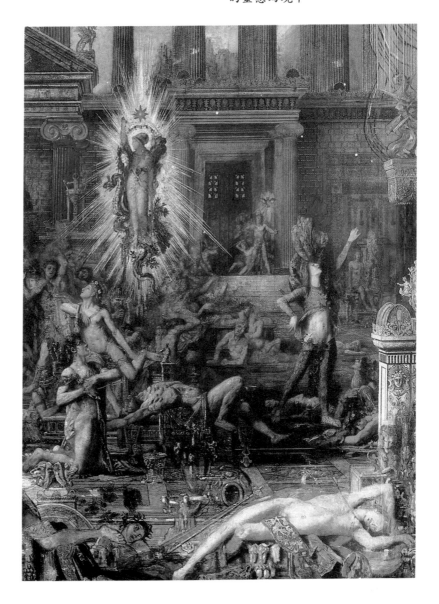

　　眞正的激情與感情的生動絕不可能取自模特兒，
也不可能在自然中實現，它需要某種心靈與腦的
強烈意願，這些都不是可以在自然中得到的。❷❻

因此，奧菲、阿波羅、赫日奧德、沙弗都成爲畫家表達內在
情感與詩意的藉口，寓意與象徵是畫家透過感性形象作超自
然探索的手段；在藝術即詩的定義下，莫侯的繪畫，正如大
多數象徵主義的作家，在其美感追求上，必然與詩文結下不
解之緣。

III. 3　莫侯的藝術理想主義與靈性觀：

　　然而莫侯的藝術理想還有一個形而上的層次，一種透過
藝術對宇宙超然力量和內在生命的探求。在「求婚者」一圖
的解釋中，他曾經有這樣的說明：

　　人類感情及他們熱情的表現，固然令我感到興趣，
但是我關心的不是把這些靈性或精神的活動表現
出來，而是在於把這些不知如何處理的內心的靈

❷❻書目 1：*L'Assembleur de rêves, Ecrits complets de Gustave Moreau.*Paris:
　　A. Fonteroide (coll. Bibliothèque Artistique & Littéraire). 1984, 313p.
　　《莫侯文集》），頁162。

　　　　光外現。透過一種純淨的形象和它所生的奇妙效
　　　　果，啓開一道魔幻的，甚至可以說是神聖的領域。
　　　　❷❼

藝術形式在這裡不過是探求靈性與神祕性的手段，這個特質
在艾隆賽德（Robin Ironside）一篇討論莫侯與貝爾恩·瓊斯
的文章中，稱之爲"詩化神智學"（poetic theosophy）❷❽，頗
能刻劃出莫侯的藝術形上觀。

　　莫侯的藝術靈性觀在晚年具有濃厚折衷色彩，他不僅深
信印歐文化中希臘神話所反照的人性與思想，甚至對一切宗
教涵義都發生興趣，取材範圍廣及東方佛教、基督教中苦行
主義（le stoïcisme），或其他神祕信仰如"奧菲主義"（l'orphis-
me）❷❾。當時"玫瑰十字"運動與奧祕學（l'occultisme）的
領袖——貝拉當（Péladan）——對莫侯的作品極力推崇的原
因也在於此。

　　採用不同文化元素來表達精神理念的折衷思想在十九世
紀並不是一個孤立的現象，在當時致力於折衷理論最明顯的

❷❼書目 1 ：*L'Assembleur de rêves, Ecrits complets de Gustave Moreau.*Paris:
　　A. Fonteroide (coll. Bibliothèque Artistique & Littéraire). 1984, 313p.
　　《莫侯文集》），頁29。

❷❽Robin Ironside, Gustave Moreau and Burne-Jones. Apollo, Mars,
　　1975, pp.173～182.

❷❾奧菲主義在第四章中有進一步分析。

例子當推愛德華・徐赫（Edouard Schuré, 1841-1929）。徐赫曾早在1875年著有《音樂劇》（*Le Drame musical*, 1875）一書，介紹華格納（Richard Wagner, 1813-1883）音樂中的象徵個性，是最早把華格納介紹到法國的作家。徐赫提倡神祕學，其代表作《偉大的領悟者》（*Les Grands Initiés*, 1889），闡述精神哲學，企圖打通宗教與科學，堪稱十九世紀神祕靈性論的代表著作，對象徵主義思想有相當的啟發性作用。此外，徐赫的詩文著作如《天使與獅身人面女》（*L'Ange et la Sphinge*, 1897），曾一再描述兼有天使與魔鬼雙重性格的女人，幾乎成為世紀末的典型主題。我們雖然沒有確證，肯定莫侯讀過徐赫的這些著作，但是二人神合意會是毋須置疑的。莫侯在「朱彼特與賽美蕾」（Jupiter et Sémélé, 1895）一畫中所呈現的宇宙觀與徐赫的神祕論不謀而合，而徐赫對莫侯的推崇也是不難想見的：

> 面對大師的畫，我們直覺地感受到一個和諧的世界，其（造型）元素在披上意念的形色之後，更加顯得柔和、流暢；其景致扮演了華格納樂團的角色；莫侯的創作發自其生動靈魂的中心，自始至終他根據心靈之規律完成作品。因此他的藝術堪稱為"心靈繪畫"（peinture psychique）。❸⓿

❸⓿書目 2：Mathieu, Pierre-Louis. *Tout l'oeuver peint de Gustave Moreau*. Paris: Flammarion, 1991.（《莫侯繪畫全目錄》），頁66。

　　"心靈繪畫" 這一名稱似乎與布賀東（A. Breton）在1928年提出來的 "超現實繪畫" 遙相呼應。布賀東自述十六歲時，曾在莫侯紀念館中獲得一種不可言狀的啓示，影響他終生對藝術的探討方式❸。這種不可言狀的感動力不正是畫家 "透過一種純淨的形象" 所生的 "奇妙效果"，以及由此而開啓的 "魔幻的，甚至可以說是神聖的領域" !? 換句話說，畫家所追尋的是一種靈性的感動力量。在這個前提之下，莫侯認同詩人的理想和結合詩畫的理念，我們以靈性理想主義來解釋，似乎比含糊的 "文學性" 三字更爲恰當。

　　莫侯作品中的文學性——假若確實存在著這樣的一種文學性——可以解釋爲與當時文藝界不謀而合的一種藝術訴求，一種由抗拒現實而轉向式微的精神文明與詩文成就的懷念。誠如莫侯自述："我最大的努力，我唯一的思慮與關懷，是同時駕馭我無邊無際的想像力，與幾近成癖的批判精神。"❸在畫家理想性主題與濃縮的感性形式中，我們可以感覺到這兩種極不相同的氣質：一方面，是與粗俗的現世對立的奇妙想像界。畫家不可少的精神食糧是：神怪、英雄、美女。這些成千上萬的圖像正是這種高度理想化的寓意形式；在另

❸A. Breton, *Le Surréalisme et la Peinture*, 1965. Paris, pp.363～366.

❸書目1：*L'Assembleur de rêves, Ecrits complets de Gustave Moreau.*Paris: A. Fonteroide (coll. Bibliothèque Artistique & Littéraire). 1984, 313p.（《莫侯文集》），頁162。

一方面，古希臘與東方異國情調也是畫家寄托人類精神文明
與藝文成就的藉口。這些高不可測的境界，要憑藉著造型元
素表現，必然是要透過象徵或其他隱喻的方式。莫侯的言語
必然與詩人的言語走到同一條路上去。

　　藝術言語與詩的言語共同之處，在於其逾越感性形式的
多義性。這種多義性雖然不合乎邏輯的要求，但是它所激起
的感覺及附帶的內容，卻不是其他言語所能做得到的，這正
是藝術的難言說性。這種難言說的感覺與內容早在德國的浪
漫主義運動中有過長期的爭辯，多鐸洛夫（T. Todorov）在其
《象徵理論》（*Théories du symbole*, 1977）一書中曾引述德
國詩人華肯羅德（W. H. Wackenroder, 1773-1798）之語："藝
術賦於人充分掌握與理解至高無上之可能……藝術表現了語
言無法說明之神祕。" ❸❸而此至高無上或難言之神祕，康德
曾經稱之為"藝術理念"（idées esthétiques），也正是一切藝
術之核心。就理性的觀點看來，它是晦澀，神祕而不可描述
的。這個藝術理念之爭議並沒有在浪漫主義中取得任何結
論，甚至可以說加深了浪漫主義的危機。到了十九世紀中葉
以後，藝術理念的言說形式又再度出現，並且成為自然主義
與象徵主義的分界。

　　在下面一段莫侯的筆記中，我們可以覺察到藝術理念在
當時文藝作家中所引起的爭議：

❸❸T. Todorov, *Théories du symbol*, seuil, Paris, 1977, pp.227～228.

有的專家有這樣的看法，認爲畫家不應該有思想：當心啊，千萬不要把話說得太清楚。思想，對我們這些可憐的搞造型的工人來說，未免是太危險、太嚴重的事。也許應該諒解他們的。在我們國家裡，畫家在思想這一方面，的確讓藝術評論家感到難以信任。有的畫家把詩人的詩作信手抓來，膚淺地敷衍成畫，在某種戲劇化表達下削減了詩的品質。這些畫家的確有損造型藝術家在思想和詩意創造方面的清譽。有的做得更過分，甚至要在畫中表達89原則❸或者人類的哲學發展，如「伏爾泰之梯」（席那瓦）或「人類的大遷移」（可爾巴克），就不一一列舉了。❸

據於此，可見讓畫家用思想之危險了。這種不分清紅皂白，只求汲汲於貼上標籤記號就了事的蠢物爲數甚夥。這一類作品或作者就如此歸類了。我們今天的繪畫藝術，如同雕塑或音樂，固然在共同性

❸89原則當指法國大革命之人權宣言，與後面所舉之例子類同，皆爲哲理性主題的作品。

❸席那瓦（Paul Marc Chenavaid, 1807-1895），法國歷史畫家，以設計巨畫「歷史哲學」知名，可爾巴克（William Von Kaulbach, 1805-1874）出身德國迪塞鐸夫（Düsseldorf）美術學院，善作歷史畫，1849年擔任慕尼黑美術學院院長，以「匈奴人之役」一畫知名，亦作室內裝飾畫及肖像畫。

質方面不能脫離不變的大原則，在觸及感情細緻
之處則已有大大不同的發展了。那些人士居然完
全沒有想到這一點，實在令人驚訝。居然沒有一個
人看出，這些藝術用來雄辯的手段（就只談繪畫
吧），我再強調一句，其用來雄辯的手段，已經百
倍地增多了。因此，藝術家必須具有大洞察力，大
活動力，而且深刻細緻的能力，更需要有真正的學
養，對事物觀察入微才行。藝術只有在這個條件下
才能更新，目前贗品廢物充斥的原因也在於此：
畫家們過於工匠氣。㊱

　　上面這段話透露了十九世紀九十年代一個敏感的問題：
藝術作品的思想內容，在一個去除主題的潮流下，是畫家的
創作泉源還是包袱？在繪畫排除一切非繪畫因素的藉口下，
是否把意念性的創作動機也一併掃除了！
　　豐富的精神生活與內斂的感情是莫侯創作的主要依據。
在一種近乎無神論的家庭背景下，莫侯的宗教感情與藝術理
想結合成一種冷神論的靈性觀。
　　《莫侯文集》中有一段畫家的自白：

㊱書目1：*L'Assembleur de rêves, Ecrits complets de Gustave Moreau.* Paris:
　　A. Fonteroide (coll. Bibliothèque Artistique & Littéraire). 1984, 313p.
　　（《莫侯文集》），頁168～169。

> 你信神嗎？我只信祂，我不相信手觸摸得到或眼
> 睛看得到的，我只信看不見卻感覺得到的，我的
> 腦，我的理性，都是過眼雲煙，是可疑的現實，唯
> 有內在的感情是永恆的，不可置疑的。**㉧**

在莫侯晚年整理自己作品的時候，也在筆記中留下一些當時
構思取材的初衷。畫中不同的寓意形象，無論是聖徒塞巴斯
田（Saint Sébastien）、普羅美特（Prométhée）、奧菲，還是
沙樂美，其指涉的意念無非是發自人類心靈的同情，是悲天
憫人的呼喚，也是對神祇的虔敬。這種近乎靈性論的藝術觀，
使莫侯把藝術稱為 "偉大的藝術"（le grand art），並賦於一
種近乎神祕的理想色彩：

> 偉大的藝術是詩與想像意境的藝術，以不妥當的
> 歷史畫名稱來代表藝術是無意義的。因為偉大的
> 藝術並不自歷史中汲取它的材料與表現方式，而
> 是取自純淨的詩，取自高度想像的奇幻，而不是取
> 自歷史事實，除非是為了寓意、象徵。此藝術是至
> 高無上的。自古以來存在於人類不同狀態的精神

㉧ 書目 1：*L'Assembleur de rêves, Ecrits complets de Gustave Moreau.*Paris:
　　A. Fonteroide (coll. Bibliothèque Artistique & Littéraire). 1984, 313p.
　　（《莫侯文集》），頁275。

境界中，其本質是永恆的，主要性質與目的是將人
提昇至神聖的意念界，並給與他在大地上所能獲
得的最高貴的享受。㊳

　　由於"偉大的藝術"與詩是同質的藝術，莫侯取材於
"純淨的詩"，或"高度想像的奇幻"，便不同於剽竊文學詩
句強作彩繪的行為。因此，莫侯雖然終其生沒有針對外界"文
學性繪畫"的非議作直接答辯，但是就他對藝術所作的詮釋
看來，無異為這類評議作了有力的回應。
　　本書將在後面章節中透過詩人圖像的分析，進一步理解
莫侯所要說明的藝術的神聖意念。

IV. 結語：

　　莫侯的繪畫在表現其個人對歷史傳統與文化情境的反省
之外，也顯示了一個時代的藝術趣味和美學標準。以文學題
材作象徵性藝術表現是一個高度文化性的表情，這個表情是
否為人接納或瞭解，除了表達的技巧之外，還有接受者的意
向；前者是創作的問題，後者則屬於詮釋與審美的範疇。以

㊳書目 1：*L'Assembleur de rêves, Ecrits complets de Gustave Moreau.*Paris:
　　A. Fonteroide (coll. Bibliothèque Artistique & Littéraire). 1984, 313p.
　　（《莫侯文集》），頁162～163。

文學題材或文學性描繪譴責繪畫作品，實際上涉及兩種符號系統的本質的區別，以及由它制約的兩種接受方式的心理機制差異。顯然，文學與繪畫的相似性並不能保證這兩種創作形式相互模仿的成功或失敗。就以文學家福婁貝爾與幾位風格相近的畫家爲例，莫侯、貝爾恩・瓊斯與克林姆特（G. Klimt）這幾位畫家的作品與福婁貝爾的小說《沙朗波》有不少類同之處：同樣取材於神話、聖經或古典文學，借用傳統性形象作虛構性敍述，並帶有濃厚的裝飾性氣氛；但是由於形象言語的自明性，使繪畫的描述更直接而有效，因此以莫侯的「沙樂美」與福婁貝爾的《沙朗波》比較，前者的說服力似乎勝過後者。同樣的，在貝爾恩・瓊斯的「菲力斯與戴莫楓」（Phyllis et Demorphon）與克林姆特的「金魚」（彩圖 3 ）（Poisson rouge） 兩畫中，借用人體美塑造的意象，在文學中也許可以接納的，在繪畫中便成了人體的暴露與色情的暗示，可能遭受到非議，甚至因有傷風化而查禁。這兩方面的例子，除了揭露藝術言語的固有特性外，接受者主動或被動的意向，無論是出自藝術或非藝術性的動機或體驗，也有決定性的影響。

面對作品，由感受、理解而得到的審美經驗包含了我們自己對作品的領悟，換句話說，作品可能對我說什麼，也取決於我自身情境中對它提出的問題，這是一種雙方視野的融合過程。若自詮釋學者對人類理解的普遍方式來審視作品的理解方式，我們可以看出，取材於文學的繪畫，不能被限制

在其創造的技藝上，換句話說，不能僅僅自兩種藝術言語的形式著眼，而同時要自藝術家自身與欣賞者雙方面的關係，即畫家的審美理解及面對作品的能動創造性或欣賞者的審美理解性質，雙方面加以考慮。對莫侯作品的接納與排斥，主要來自這雙方面的差異。

　　二十世紀六十年代以後，莫侯繪畫的再度被肯定，也正是這雙方面差距縮短的現象。

第二章
詩人寓意畫的理念與形式

I. 以詩人形象爲中心的藝術理念：

　　圭斯達夫・莫侯畢生創作題材不離聖經、史詩與神話；在這廣大的文藝史料中，又以英雄、美女與詩人三種人物類型爲其主要的表達形式。英雄與美女述說人間愛情、生命劫數與永恆的意義，詩人代表的是最高的文藝理想與藝術奧祕，也是莫侯所賦予藝術的定義。在他的書信與筆記中曾多次說明這個觀點；他稱繪畫爲"生動熱情的緘默詩"、"神之語"。而這些反映靈魂、精神與想像力的詩篇卻不是由言辭寫成，它依靠的是輪廓、色彩與體形美的材料。"正因其雄辯的本質與特性及其對人類精神的影響尚未確定，我要盡最大的努力，尋找憑藉輪廓、曲線、造型諸元素所能產生的作用，這便是我的目標。"❶莫侯五十年的創作生涯，始終沒有偏離這個信念。

　　以彩色、線條與擬人形象投射詩人意念，是古典寓意畫的形式。在研究莫侯不同時期的作品時，我們發現莫侯所接

❶書目1：*L'Assembleur de rêves, Ecrits complets de Gustave Moreau.* Paris: A. Fonteroide (coll. Bibliothèque Artistique & Littéraire). 1984, 313p. (《莫侯文集》)，頁152。

受的古典文藝的思想，可以追溯到他進藝術學院以前。畫家
的父親──路易・莫侯（圖 I）❷──對他的藝術修養曾有
深厚的影響。路易・莫侯要求其子在進入藝術學院前，必須
先完成高中階段古典文學的基礎教育，由此鑄下莫侯對古典
傳統的信念。馬迪奧編簽名作品目錄中，年代最早的是一件
以「岩邊沙弗」為題的素描（1846），是莫侯二十歲時所作，
此後畫家在不同時期中藉著圖像來陳述有關詩人靈感、愛情
與生死的意念。尤其是關於詩人的部分，有如一篇永遠無法
寫完的章節，成為莫侯最鍾愛的主題。

　　**莫侯處理詩人題材時，心懷崇敬肅穆之感，有如執行一
個神聖的使命。**他所賦予詩人的形象與意涵，也正是他個人
對詩與藝術的詮釋。在1870年以前作品中的「赫日奧德與繆
司」（1857，1858）、「阿波羅與繆司」（1856）及1884年以後，

❷路易・莫侯（Louis Moreau, 1780-1862）出身於藝術學院之建築師，曾
在1827至1830年間擔任Haute- Saône省府建築師，負責公共建築之設
計。1830年轉任巴黎市第二市區公共建築師，兼管歷史建築物。路易・
莫侯具有深厚古典文學涵養，思想傾向啟蒙時期的自由主義：尊崇蒙德
斯鳩（De Montesquieu）、狄德羅（D. Diderot）、盧梭（J. J. Rousseau）。
曾寫有〈致大衛（J. L. David）的公開信〉（1815）、〈對藝術學院的建言〉
（1831），批評世風日下的國立高等藝術學院，並主張將哲學、文學引進
藝術學院之教學體制內。路易・莫侯個人對藝術、文學合一的理想，對
其子圭斯達夫的影響甚巨。除了家藏豐富的文藝典籍，使圭斯達夫自幼
受其薰陶外，並要求學畫的兒子身體力行，先完成完整的中學人文教育。
圭斯達夫・莫侯晚年執教於藝術學院，可以說是實現了其父對人文藝術
教育的心願。

圖1　圭斯達夫・莫侯之父：路易・莫侯

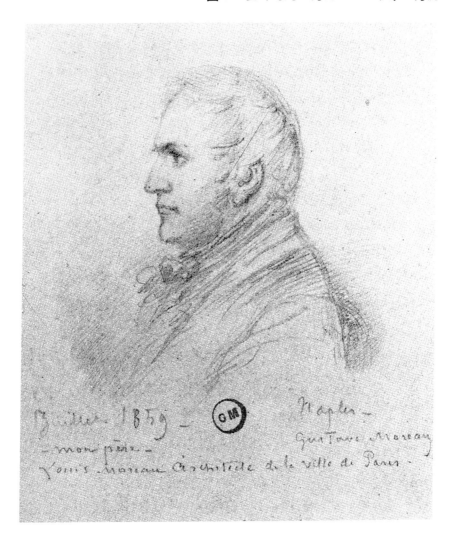

廣泛地以詩人靈感與東方詩人爲題材，都說明了這個至死不渝的信念。尤其**在早期的圖像中（M41，M42），莫侯強調詩人受神靈啓示的過程，以繆司象徵詩人靈感，以年輕的赫日奧德比喻詩人的成長，幾乎是在說明他本人追求藝術的歷程。**這種自傳式的現身隱喻，常出現在莫侯各種詩人寓意畫中。在這樣一個豐富而又一致的取材範圍下，我們可以覺察到一個屬於莫侯個人的創作模式——即以詩人爲中心的圖像——有如宗教信仰中的聖像，成爲畫家藝術理念擬人化的具體形式。

然而莫侯的詩人圖像卻又不同於中世紀的聖像畫（icône），畫家豐富的想像力，多樣的虛構人物與凝煉的造型樣式，使其詩人意象由擬人的寓意，轉換成隱喻，更在呈現與表現不斷的重複中，達到象徵的目的，甚至自成象徵體系（le symbolique）。在此象徵體系中，詩人，是表現內在情感與詩意的托辭，寓意與象徵則成爲此感情言語的敍述方式。

II. 寓意與象徵，兩種言說方式：

詩歌與繪畫廣泛引用寓意形象❸，以達到隱喻與想像的目的，或作爲詮釋衆生萬象的手段。荷馬以美惠三女神隱喻美的氣質，以沮喪而驚愕的人像說明戰爭的恐怖，後世詩人

莫不沿襲此言說方式：詩歌如是，繪畫亦如是。寓意形象不僅在“異教”文藝中有，在基督藝術中，甚至“故實歷史畫”中也有❹。按理“異教”神話的形象不應當出現在史實畫中，但自文藝復興以後，神話中的人物已經失去其“異教”色彩，以寓意形式出現在“故實歷史畫”中的例子已經廣泛地被接受。如魯本斯的「路易十三誕生圖」，爲了強調貴人誕生的時辰是在早上，同時爲了慶幸這個可賀可喜的事件，便在畫面上方雲彩中畫了騎著馬的卡斯脫（Castor）與駕著馬車的阿波羅（Apollon）。如人所知，卡斯脫是宣示明星降臨的星座，駕馬車上升的阿波羅則是晨曦的象徵；路易十四的宮廷畫師勒勃漢（Lebrun）也以海神泰狄（Thétis）及三義戟隱喻荷蘭王國的海上權威，這類例子不勝枚舉。寓意，以擬人或自然物象建立人類感情與故實、歷史間的溝通關係；在其言說的過程中，不限於形象與意念間的相似性，而可指向一切自然、歷史的形上意義。在銜接形象與意念的功能上，寓意與圖像的隱喻、象徵有類似的作用，不過在浪漫主義以後，寓意的所指漸漸與象徵區別開來，甚至以對立的姿態出現在文藝理論中。

❸寓意在讓·希凡里耶編的象徵詞典中的定義是：“通常以人物，或以動、植物形式說明一個情況，一種美德，一種抽象體，如生翅的女人是勝利的引喻。”（Jean Chevalier, Alain Gheerbrant, *Dictionnaire des symboles*, Paris, Robert Laffont/Jupiter, 1982. p.IX.）
❹以故事史實爲主題的歷史畫。

　　比利時詩人莫蓋勒（A. Mockel, 1886-1945）——《拉梵洛尼》詩刊（*La Wallonie*）創辦者——便認爲二者同樣是以具體表現抽象，同在處理一個類比關係。然而：〝寓意是人爲的，外在的；象徵是自然的，固有的。因此雖同是以圖像說明抽象概念，寓意是一種明示的表現，同時也是以約定俗成的方式表現觀念，包括一些固定屬性❺，如異敎神祇與英雄；而象徵卻相反，是以直觀方式引出某些特殊形象背後的意念。〞❻在以〝人爲〞相對於〝自然〞，以〝明示〞相對於〝直觀〞之外，讓・希凡里耶（Jean Chevalier），在其《象徵詞典》（*Dictionnaire des symboles*, 1982）中，更以寓意的理性相對於象徵的神秘：

　　　　寓意是一種理性的運作形式，它既不蘊涵新的存
　　　　在層次，亦不具有更深的意識，其表象方式是在同
　　　　一層面的意識下，很可能具有其他一般熟知的形

❺ 〝屬性〞（'attribut）必須伴隨一個人物而成爲其特性，尤其是宗敎或神話人物：如奧菲的豎琴、愛神的箭、聖人頭上的光輪。因此，屬性可以因爲聯想關係而指涉其所屬物，如光輪→聖徒，屬性與單純的標誌（emblème）不同，標誌是約定俗成的記號，如白荷花是處女與純潔的標誌。

❻ Albert Mockel, 1886-1945, 比利時象徵詩人，在里埃幾（Liège）創辦詩刊 *La Wallonie*，一時聚集不少詩人與作家，在此文學運動中產生不少影響力。1889年在巴黎會見馬拉美，主要著作有 *Stéphane Mallarmé, un héros*, 1899, *Chantefable un peu naïve*, 1891, *Clartés*, 1902, *La Flamme Immortelle*, 1924。

式。象徵則啟示理性意義以外另一層次，它是神祕
的函數，唯一可藉此而不可以其他方式表達者；
它不可能一次就說清楚，而每次又必須重新開始，
如音樂樂章，不能僅由一次演奏達到目的，而要不
斷地再作新的演奏。❼

因此將寓意與象徵作對立性的區分，是十九世紀以來頗
爲普遍的看法，由此而加諸於象徵的神祕而豐富的性質，更
有助於貶寓意重象徵的傾向，尤其在二十世紀去除意義與主
題的潮流中，寓意的論述形式可以說是蒙上了一層膚淺陳腐
的陰影。

在結合敘事與理念或形象與理念的圖像中，我們並不能
那麼容易地把寓意自象徵中分離出來。假若杜勒（Dürer）的
「憂鬱」（La Mélancolie）（圖 2 ）、「騎士與死亡」（Le chevalier
et la mort），或德拉克瓦的「自由領導人民突圍」（La Liberté
sur les barricades），由於畫家的擬人形象有明確的論述目
的，是典型的寓意圖像；那麼莫侯在「人類之生命」（La Vie
de l'Humanité）中的奧菲（Orphée）、卡因（Caïn），同樣是以
人物陳述生命與愛情、詩歌與工作，卻很難與上述寓意圖像
相提並論。以自然形象與人爲形象，或以 "理念" 與 "神祕"

圖 2　杜勒（1471-1528）：「憂鬱之一」（銅版畫）

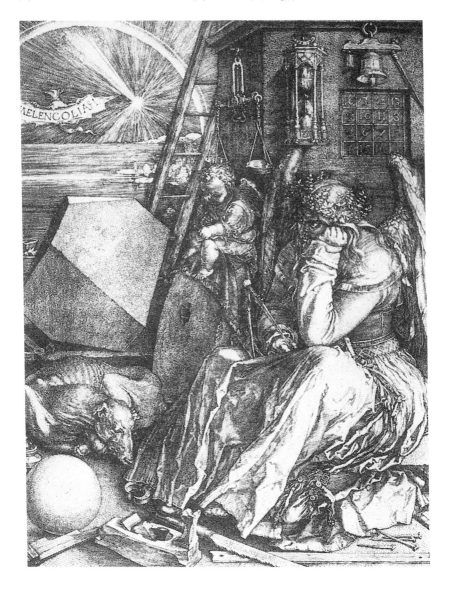

作爲寓意與象徵的區分顯然有簡化問題的危險。嚴格地說，以自然形象與直觀性作爲象徵的條件，如在弗瑞德里（Caspar David Friedrich, 1774-1840）作品中，以松岩指涉超然靈性的例子在西歐藝術中並不多見，寓意與象徵之間的差異性是否有對立的必要，還值得進一步檢討。

多鐸洛夫在其《象徵理論》（*Théorie du Symbole*, 1977）一書中曾對此一問題作歷史的溯源，認爲寓意與象徵的對立性可以說是浪漫主義的一個發明❽。在此以前，寓意（allégorie）與其他道德性寓言（parabole, apologie）同爲抽象意念的表現方式。在浪漫主義理論的建立過程中（1797-1827年間），席耐格爾（A. W. Schlegel）曾注意到這一組詞彙的涵義，提出相關文藝詞彙之檢討與修訂，以歌德（Goethe）爲首，謝林（F. W. G. Schelling, 1775-1854）、席勒格爾和韓博特（Humboldt）曾先後對此問題詳加分析，並有著述傳世，不僅使象徵（le symbole）一詞從此得到前所未有的界定澄清，象徵與寓意的區分也由此傳佈開來。多鐸洛夫在書中所引述歌德、謝林、克羅澤諸家的觀點，充份反映浪漫主義美學對符號學理論的貢獻，其中鞭辟入裡的論點值得摘錄於下，有助於本文的闡述。

❽Tzvetan Todorov, *Théorie du symbole*, Edition du Seuil, 1977, Paris. pp. 235～258. 多鐸洛夫並指出此一對立性概念之始作俑者是歌德，見於歌德著作 *Sur les objets des arts figuratifs*, 1797。

歌德首先在其〈論具像藝術之物體〉（Sur les objets des arts figuratifs, 1797）一文中，提出象徵與寓意的對立性。歌德以畫家各種不同形象的表現方式為考察對象，指出象徵與寓意同具有表現（représenter）與指示（désigner）的功能❾，兩者間的區別則有四項：

1. 第一項區別是，在寓意中我們必須穿越其義符面（face signifiante），以求對義指（signifié）的認識❿。而在象徵中，此義符面保有其獨立性與不透明性。同時，寓意是及物的（transitive）；象徵是非及物的（intransitif），但並不因此而不具意義。象徵之不及物性是與其折衷主義（le synthétisme）的性質並排而行的。因此象徵是針對察覺（la perception）與理解（l'intellection）；而寓意僅針對理解。

2. 由以上產生意義的特別方式，可以推演出第二項區別：寓意的生義是直接的。也就是說，其感性面除了傳達意義以外並無其他存在理由；象徵的生義是間接

❾多鐸洛夫在此引用一個在歌德時代尚不存在的詞彙加以說明：象徵與寓意可以視爲兩種記號類型（deux espèces de signes），有關歌德之觀點，引自《象徵原理》，頁235～242。

❿我們採用譯文：義符面／義指（face signifiante/signifié），而不用語言學中能指／所指，以更切合視覺藝術之分析。

的，是第二層次的（secondaire）。它首先爲其自身存
在，其後，我們才發現它的義指。在寓意中其義指是
第一層次，在象徵中是第二層次。若引用歌德的詞彙
來說，象徵是表現（représenter），也可能是指示
（désigner），寓意則是指示而不表現。

3. 第三項區別可以自歌德所賦予象徵之屬性中推演出
來，它所涉及的是意義關係的性質（la nature de la
relation signifiante）。在象徵中這意義關係具有明確的
個性：它是由個別（物體）到一般（理想）；換句話說，
象徵意義，對歌德而言，必然是範例，亦即，從一個
個別的例子（但並不是由其所處的位置關係），我們幾
乎看到其所屬的一般定律。象徵是例子、典型，並足
以使一般定律明朗化。由此，歌德確定了象徵在浪漫
美學中的重要性，明顯地凌駕於古典美學之上（尤其
是自模仿出發的觀點）。至於寓意的意義關係則未在
此說明。

4. 第四項區別是在於其感覺的方式：在象徵中有一種類
似幻覺的意外感；我們以爲眼前事物僅僅爲其自身而
存在，繼而發現它還有另一層意義（第二層意義）。至
於寓意，歌德強調它與其他理性方式（智慧、雅緻）
類似。其間的對立性似乎並不明顯，然而我們可以感
覺到，理性對後者是主導，而前者不然❶。

歌德也曾以色彩的用法闡述其間區別：

> 我們可以將隨類賦彩而意義自明，這種完全與自
> 然契合的用法，稱之爲"象徵"，例如我們以紫色
> 指涉威嚴，毫無疑問的，這是一個好的表現方式，
> 與此極爲相似的另一種用法，我們可以稱之爲
> "寓意"，其用法比較偶然，也比較武斷，甚至可
> 以說是約定俗成的，由於需要先交代記號的意義，
> 我們才能知道它的意指，例如以綠色指涉"希
> 望"。⓬

　　在這個例子中歌德提出了一項新的對立性質，即記號的必然性（或自然性）與偶然性（或約定性）的對立。進一步說，象徵的意義是自然的，而寓意是武斷的，必須由學習才能理會；因此也是先天的相對於後學的。至於紫色指涉威嚴是否是比以綠色指涉"希望"要自然，則是另一問題。不過在這裡可以隱約地感覺到上述第四項的區別：即象徵意義直接自效果中產生，而寓意的意義則須由傳遞與學習中獲得。

⓫見T. Todorov, *Théories du symbole*, Edition du Seuil, Paris, 1977, pp.237
　～238。

⓬引言出自歌德另一著作《色彩之法則》（*Doctrine des couleurs*, 1808），引
　自《象徵原理》，頁239。

理性在此再度扮演了區分的角色。

在解釋的過程中，歌德曾經描述一幅耶穌被捕時，聖彼得坐在火邊的圖像：

> 自然火在藝術表現中，我們可以稱之爲象徵性形象。作爲火，它並非其物，然而又確是其物；在心靈之鏡中反映之形象，確實與其物一致。然而寓意是何等遠瞠其後；（寓意）可能充滿智慧，不過往往是修辭性質的，約定俗成的。唯有當它接近我們所謂的象徵之時，才比較令人滿意。❸

歌德在這段文字中不僅把象徵與寓意對立起來，同時也採取了維護象徵的立場。在此，"火"所表現的，必然是火，假若它還有其他意涵，必然是在第二階段中產生，這一點，多鐸洛夫認爲可以說明上述第一項區別。

第二項區別，象徵是非及物的，這個悖論情況也要以悖論方式說明。象徵，是一件事物的同時，也不是此一事物；象徵事物同時"是"也"不是"它自己。寓意相反的，在其指涉的過程中是及物的、功能性的，卻無其自身價值。

第三項區別是一般所熟悉的，即寓意是約定的，因此必

❸同上，頁240，多鐸洛夫所引之文出自歌德之著作*Jubiläumsausgabe*, 1822, Vol. 38. p.261。

然是任意的、偶然的；象徵則是出於自然的形象（image）。

　　第四項區別，寓意是"充滿智慧"的，象徵僅間接與心靈之鏡發生關係。由此，我們可以體會到寓意的理性性格與象徵之直覺性格的對立。

　　下面一段歌德的話雖然是相對詩歌而言，卻成為象徵與寓意對立的銘言：

> 詩人有通過個別以達到一般或在一般中見出個
> 別；其間區別很大。前者產生的是寓意，其中"個
> 別"僅為"一般"之個例；後者則是詩的本質：
> 它並不需要刻意地自"一般"中實現"個別"，卻
> 能將其指出，而且當事人極具體地掌握此"個別"
> 之同時，也不期而然地掌握"一般"，或者在稍後
> 才意識到（這種效果）。❶❹

　　在這裡，象徵成為詩的本質，歌德也因此成為象徵詩人的維護者，這不僅因為歌德個人有此傾向，也因為詩，在基本上是象徵的。多鐸洛夫指出象徵與寓意的區別其實不在於象徵物（le symbolisant）與所象徵者（le symbolisé）之間的邏輯性，而是在由個別指示一般的方式上。換句話說，在於象徵與寓意的產生與接受的過程上。

――――――――――――――

❶❹同上，頁241.

就一件完成的作品而言，它必然是個別物，此個別物必然指向一般；然而在創作的過程中，若是由個別爲起點指向一般，或是相反的方式，其結果是不同的。不同的創作方式必然影響作品本身，因爲我們不把作品自其個體中分開來。在此前提下，上述的對立性便很重要：在寓意中，意義是必然的（直接的），作品呈現的圖像是及物的。在象徵中，圖象自身並不指明它還有其他意義，而只在其後或無意中導致我們作再詮釋的工作。因此全部的歷程是由創作開始，經由作品的中介達到接收的一方面。歸根到底，其區別的關鍵是在於人的詮釋方式，用歌德的話來說，便是如何自個別達到一般。❶❺

歌德的貢獻，一言以蔽之，在於建立作者—作品—讀者（接受者）的歷程與關係，而尤其強調此兩種形式中，心理過程亦即作品之產生與接受過程的區別。

謝林的觀點與歌德相當接近，尤其在闡述象徵問題中，個別與一般的交錯融和的性質可謂大同小異。對謝林來說：象徵不僅生義，同時它亦存在，換言之，即象徵是不及物的：

❶❺ 同上，頁241.

（在象徵中）它是有限同時是無限的，它並不僅僅
是生義。例如我們不能說，朱彼特（Jupiter）或米
耐伏（Minerve）是意指或應當意指什麼，我們會
因此消除這些形象所有的獨立詩意，它們不意指
什麼，它們就是其自身。同樣的，瑪麗‧瑪德蘭
（Marie-Madelaine）不僅僅具有懺悔的涵義，也
同時是懺悔的活的體現。聖女塞西勒（Sainte
Cécile），這個音樂保護者的圖像，不是寓意形象
而是象徵形象，因為她在其意義之下，有其獨立的
存在，且不因此存在而喪失其意義。❶

　　謝林強調象徵在其意義以外的獨立存在性質，並進而肯
定象徵與藝術本質的重疊。"思想是純圖式（pur schématis-
me），一切行動，相反的，是寓意的（因為以個別意指一般）；
藝術是象徵的。"同時："神話，就其一般及個別詩性體而
言，不應當以圖式或寓意方式看待，而應以象徵方式看待，
神話之必要性正是因為它們不是意念的象徵體，而是由於它
們是獨立的，是為其自身而存在之意義體。" ❶謝林由此建
立象徵與神話之間的相似性，甚至將象徵繪畫與歷史銜接起

❶同上，頁245～246，多鐸洛夫所引謝林之語取自 *Sämmtlich Werke*, Stuctt-
　gart et Augsburg, Vol. V. pp.452～453, pp.400～401。

❶同上，頁247。

來，反映了古老的斯多葛主義解釋經典的傳統，強調歷史涵義與寓意涵義的區別 ❶ ： "象徵繪畫完全與所謂的歷史吻合，它不過指向一種超然的力量。在我們的詮釋中，歷史本身不過是象徵體系 （le symbolique） 的一種"；至於寓意，則可能不同，"繪畫中的寓意，可能是具體的，因此接近自然物，也可能是道德性的或歷史性的"。在這裡寓意與象徵的區別便偏離了上述的幾項特徵。不過整體而言，謝林的觀點仍然接近歌德，代表浪漫主義思想所賦予 "象徵" 的重要性。

克羅澤 （Friedrich Creuzer, 1771-1858） 在其《象徵與神話》（*Symbolique et Mythologie*, 1810） 一書中，也對象徵之 "無限性" （l'infini, l'illimité），與難描述性屢有闡述，並強調象徵是 "生義同時存在" （signifié et est à la fois），而寓意僅是生義 （signifie seulement） 而已。

克羅澤的貢獻，根據多鐸洛夫的分析，是在象徵／寓意這一組概念中，賦予時間的因素。克羅澤提出隱喻 （la métaphore） 作為象徵的副產品；而隱喻： "這種表現形式的主要特質在於它產生某一種一體而不可分的結果。為了形成某一概念，一般理性的分析與綜合的一系列特殊性質，可以在此方式之下，在同一時間內全部獲得。僅需一眼，直覺可以在一次中完成。" ❶ 象徵與寓意的區別，便在此隱喻的即時性的存在。因此克羅澤將象徵形容為 "黑暗中之閃電，一剎間

❶ 同上，頁247。

之頓悟" ❷⃝，並作以下的結論：

> 這兩種形式的區別應當在於寓意所缺乏的即時性
> （l'instantané），在象徵中一時展開的意念是全
> 部的，它完全感染我們的心靈；寓意引導我們依
> 照圖像背後的意念推展。前者是全然即時的，後者
> 是一連串時刻的發展。❷⃝

換句話說，寓意是漸進的，象徵是並時的。

除以上作家的觀點外，多鐸洛夫還引述梭爾吉（K. W. F. Solger）以象徵爲中心的美學概念，梭爾吉的詮釋重點是以區別浪漫主義與古典主義爲目的，因此他並不強調這兩種形式的對立性，甚至認爲二者可以在差異中結合，正如希臘藝術可以和基督敎藝術和諧地結合，所以他說："這兩種形式具有相同的價值（原文爲權利），沒有那一個能夠無條件地優先於另一個。" ❷⃝與歌德、謝林、克羅澤重象徵輕寓意的觀點

⓳同上，頁254多鐸洛夫所引克羅澤之言，取自克羅澤著作 *Symbolike und Mythologie der Alten Völker*, 1819, t. I, p.57。

⓴同上，頁59，謝林在其《藝術哲學》（*Philosphie de l'art*）中也有一段類似的話："在抒情詩與悲劇中，隱喻似一種閃電出現，剎那間照明黑暗，又再度出暗……"（見《象徵原理》，頁255）。

㉑同上，頁255，克羅澤之語出自 *Symbolike und Mythologie der Alten Völker*, t. I. pp.70～71。

㉒同上，頁258。梭爾吉之語引自 *Vorlesungen*, p.134。

比較之外，梭爾吉提出了一個廣義的象徵概念，而此廣義的象徵中包含了寓意，唯有狹義的象徵可以與寓意放在同一層次上討論，但並無重前者貶後者之意。

> 對象徵極有利的是可以將其形象全部付諸感性表現，因為它可以將全部意念濃縮在展現點上，而寓意則在更深刻的思想方面占上風，它能將實在對象視同純思想，而不失其為物體。❷

以上為浪漫主義理論建立過程中，諸家學者對這一組概念所作的分析與探討，其對十九世紀以後文學藝術的影響是毋庸置疑的。莫蓋勒以人為的、明示的作為寓意的屬性，與自然的、直觀的象徵對立。這個定義無異於歌德所列舉的前三項差異性；讓・希凡里耶以寓意的“理性運作”相對於象徵中的“神祕的函數”也接近歌德所列舉的第四項特質：即智慧性相對於心靈性，或克羅澤的漸近性相對於即時性。

總結以上的考察，寓意與象徵這一組概念的性質可以歸納為兩點：

1. 以歌德為首將寓意與象徵對比的理念，主導了十九世紀以來對寓意與象徵的詮釋，並進而形成重象徵貶寓

❷同上。

意的趨勢。寓意的性質可以簡約爲及物的（或直接
的）、理性的、約定的（或修辭性的）、智慧的、漸進
的、僅爲意指而存在、有限的。象徵則爲不及物的（或
間接的）、直覺的、自然的（或必然的）、心靈的、即
時的、意指但亦存在、有限，同時也是無限的。

2. 謝林稱藝術是象徵的，將藝術與象徵合而爲一，並將
神話與歷史同置於象徵體系中，是擴大了象徵的內
涵。克羅澤強調象徵中之隱喻性，一種一體不可分的，
全然感染心靈的效果，是把象徵置於意義產生的方式
與接受的過程中，這與歌德的分析雖然沒有基本上的
區別，但是重點不同。而梭爾吉把寓意包含在廣義的
象徵之內，因此在肯定二者的區別的同時，並不認爲
狹義的象徵與寓意有高下之別，前者將意念濃縮在感
性點上，後者是深刻的思想推展。換言之，寓意與象
徵的區別在於其感性表現與接受的方式上。這個區別
本身並不具有對立性。

　　由上述兩點，我們還可以引出第三點結論：寓意與象徵
同具有表現與指示的功能，但是當寓意僅僅強調其意指時，
象徵同時炫耀其自身，其區別在於感性元素的表現性及詮釋
的內涵，因此，寓意可以在其感性元素的強化下逐漸接近象
徵，甚至豐富象徵的內涵。這個結論無異修正了浪漫主義中
對寓意的負面詮釋，也可以在某一程度上說明後浪漫主義藝

術中寓意形象的再度受到重視，以及其後在象徵主義藝術
中，寓意與象徵形式的相互重疊與滲透。

由寓意與象徵兩種言說方式的比較，使我們把圖像的意
義問題拉回到作品的表現與觀賞者的接收（詮釋）關係上；
而作品形式的感性要素，作爲此關係建立的起點，尤其具有
舉足輕重的位置。因此，對莫侯詩人圖像的研究也必然要回
到圖像元素的一般結構與典型關係上，並由此探索其形象言
語的特質。

III. 以古典文學理論爲基礎的詩意畫及其歷史因素：

圭斯達夫・莫侯的詩人寓意畫以詩人形象凝聚藝術理
念，是古典傳統中"詩意畫"（Ut Pictura Poesis）的一種
特殊形式。在進入莫侯個人寓意畫的分析之前，我們有必要
把這種古典藝術的概念展轉至十九世紀下半紀的情況作一考
察。

古典藝術以希臘藝術爲依歸，但其理論的依據卻是建立
在史詩和戲劇詩的基礎上。亞里士多德的《詩學》（*Poétique*）
與俄哈斯的《詩藝》（*Art Poétique*）便是這個理論的起源❷。
這兩部經典之作曾把詩與畫相提並論，推崇藝術模擬完美的
自然與人的理想行爲。此文藝理論曾長期主導文藝復興以後

的創作理念，尤其在十六至十八世紀之間，畫家以詩人的眼
光選擇主題，模仿詩人的言說技巧，採取文學神話題材，蔚
成風氣。法國古典文藝評論家菲力比安（André Felibien, 1619
－1695）甚至根據畫中處理的文學主題區分畫家的高下，並認
為偉大的繪畫是要能表現嚴肅的事件，美妙的寓言或有意味
的諷喻。非但畫有 "默詩" 之譽，詩亦被稱為 "有聲畫"；
"詩意畫" 一詞由此而生。在詩意畫的原則下，繪畫內容必
以人的熱情與理想行為為對象。由此畫家需要觀察並模仿人
的舉止動作，乃至感情的表達。而在人的行動中，史詩與戲
劇詩的行動場面最為畫家們偏愛，詩人寓意畫、歷史寓意畫
在古典文學藝術理論下，很自然的成為最恰當的體裁與形
式。

　　詩意畫的歷史可以上溯至十五世紀文藝復興時期，在當
時有兩種不同的因素，先後左右繪畫與詩文間的親合關係。
首先，相對於中世紀以理念為主的藝術創作，十五世紀的畫
家們希望恢復古典人文精神，肯定生活與自然。一方面要恢
復被中世紀遺忘或歪曲的希臘文化，而在古典文學理論中尋
求藝術創作的依據。另一方面，則是企圖擺脫中世紀繪畫裡

㉔亞里士多德的《詩學》（*Poétique*）原有兩卷，但上卷傳世，共二十六章，
　以模擬為詩、音樂、舞蹈、繪畫與雕刻之一般原理，從而討論悲劇、敘
　事詩與喜劇的主要形式，構成文藝法則與批評的依據。俄哈斯的《詩藝》
　（*Art Poétique*）承繼亞氏之模擬論而加以發揮；二書對文藝復興以後之
　文藝思想影響甚巨。

繁重的圖像學包袱。在中世紀圖像中，聖徒生涯與教義的闡述使敍述與象徵成為繪畫的當然形式。標誌（emblème）、屬性（attribut）、符號（symbole）在繪畫中的廣泛運用，使視覺藝術解脫其時空局限，無論想像或說明，都有更大的活動領域；解讀作品的記號內涵須要借助深厚的經文修養。文藝復興初期的畫家曾一度對此文學記號體的繪畫表示懷疑，而希望回歸到繪畫原來以形和色表現的特質。達文西便是一例，他強調對自然的模仿，與對人的表情舉止的觀察；主張畫家在繪畫技能研究與科學實驗結合之下，運用透視學和色彩學的技巧，充分發揮空間藝術的特色。達文西也曾指出繪畫無需以冗長的敍述來呈現一場戰役或人體美；詩人需要一步一步做的描述，畫家可以在一個畫面內做到。因此十五世紀裡，造型藝術曾一度得到特別的發展和重視。在達文西和阿爾貝提（L. B. Alberti, 1404-1472）等人的提倡下，畫不僅逐漸取得"自由藝術"（arts libéraux）的地位，甚至有尊畫而抑詩的傾向，達文西曾把繪畫比為哲學。他說："如果詩所處理的是精神哲學，繪畫所處理的就是自然哲學。" ㉕在十五世紀時期，與達文西看法接近的畫家實不乏其人。

因此在文藝復興時期，一方面由於對古典主義的追求，藝術理論接近文學理論，畫與詩無形中成為雙生姐妹，同屬

㉕Leonardo da Vinci, *Trattato della Pittura*, éd. Ludwig, Wien, 1882, I. §
§ 15, 21; p.14. Laocoon.

於一個古典詩學權威的大家庭；另一方面，在繪畫能更眞
實，更直接地模仿自然的信心下，畫與詩又有了區分。這兩
種對立的因素維持到十六世紀的下半紀，**尊**畫抑詩的理論，
便隨著文藝復興的過去而被遺忘。矯飾主義的藝術趣味重新
傾向中世紀的理想主義，減少了對自然美的依賴與模仿。藝
術趣味又恢復對至善至美的追求而靠向詩文的一邊。對矯飾
主義來說，**藝**術創作應當超越自然，而表現 "內在的圖像"
（le disegno interno）**❷**。這種觀點在十六世紀藝術評論學者
多爾齊（Dolce）的著作中已經明顯的看出來。多爾齊一方面
肯定藝術是模仿自然，但另一方面又說：**畫**家不僅要盡力模
仿，同時還要超越自然**❷**。多爾齊的論點雖然還很接近寫**實**
性自然模仿說，但在人體方面卻提出個人理想性的觀點，回
歸以亞里士多德與俄哈斯的詩學理論爲基礎的理想模仿論。

　　亞里士多德的《詩學》與俄哈斯的《詩藝》是詩意畫最
重要的理論依據。不過，二人的立論是建立在古代敍事詩與
戲劇詩和繪畫的一般相似性上，與後世學者把他們的理論引
用到其他詩文形式上作比較，應有所區別。

　　對亞里士多德而言，人類的行爲與性格同時是詩人和畫
家模擬的對象，他指出情節與性格是悲劇中的重要因素，一

❷Le disegno interno, F. Zuccaro, *L'Idea de Pittori, Scultori ed Architetti*,
Torino, 1607. cf. E. Panofsky, *Idea*, p.47.

❷E. Panofsky, *Idea*, Paris, 1983, p.27; R. W. LEE, *Ut Pictura Poesis*, p. 23.

如繪畫中素描的作用❷，藉用繪畫中的例子說明悲劇的形式，目的仍在闡述敍事詩與悲劇的原則。這個觀點經後人一再引用的結果，竟成爲後世詩意畫與詩畫如一的主要理論依據。至於《詩藝》中有關詩畫合一的理論，則在於俄哈斯把詩中栩栩如生的描述比同繪畫，他說：“詩如同繪畫，有的近看才令你覺得好，有的則須遠看；有的要在暗中看，有的則適合在明亮中看，因爲這種作品不畏懼評論者犀銳的批評；有的只給你一次快樂，有的你看十次，次次得到快樂。”❷

俄哈斯的比喻並無不恰當之處，但是十六世紀中葉以後的人文主義汲汲於爭取由詩人長期獨領風騷的位置，忘記了俄哈斯與亞里士多德所說的是上古僅有的戲劇詩，而在同樣地強調畫與詩的類同性時不免有簡化附會之處，以致形成十六世紀以後繪畫中廣泛引用文學規律，甚至在主題的選擇與畫面的結構上也以文學內容爲準。這一個文學性規範經過學院藝術的強調與推行，竟成爲古典藝術的包袱。

將繪畫創作的準則訴諸古典文學理論的結果，必然對繪

❷ “……悲劇之第一要素，亦可謂悲劇之生命與靈魂，是乃情節。第二要素，爲性格。譬之繪畫，塗抹上美麗的彩色而無構圖，尚不如一簡單之粉筆速寫肖像之能引起人們的快感。”——亞里士多德著，《詩學》，姚一葦譯著，《詩學箋著》，臺北，中華書局，1966，頁69。

❷ Horace, *Art Poétique*, pp.361～365. 引自 Rensselaer W. LEE, *Ut Picture Poesis*, p.13. note 15.

畫形式內容產生不可忽視的影響，主要特徵可歸納為三點：

1. 畫家必須描繪人類理想性行為或理想化自然：在這個前題下，畫家採用詩人的題材作畫，或取自聖經或聖賢名著的歷史畫，以史詩為理想典範；再其次便是神話體裁，菲力比安根據繪畫題材的類別區分畫家高下，題材對畫家的影響可見一斑。

2. 由提昇人性的理想導致教誨性目的：繪畫與詩一般具有教誨性，以改善社會道德為目的。這一藝術目的使藝術必須合乎時宜（convenance）；換言之，畫中之人物的姿態、服飾、年齡必須合乎其身分、社會背景，有如古典文學的三一律，繪畫中的人物、地點、背景應在預設的一致性下達到和諧與合宜❸。

3. 典範性的目標：美是所有藝術的最高目標，它是事物的一種客觀性質，由秩序、和諧、比例、規矩等原則形成，是放諸四海而皆準的典範。詩和造型藝術曾在古典作品中達到完美和明確的形式，是為後學的依據。

❸合宜性不僅針對儀態禮儀，還包括對史料的忠實與敘述的正確性，以普散（Poussin）為例，普散作圖「埃里依傑與蕾貝卡」（Eliézer et Rébecca），因為沒有把聖經敘述的十頭駱駝完全畫出來而受到非議。勒勃漢（Le Brun）曾為此特加說明。見Rensselaer. W. LEE, *Ut Pictura Poesis*, p.106。

藝術既要服從於完備的法則，又要合乎情理，為了達到
這多項目的，畫家必須博學多識，具有人文涵養，凡歷史、
地理、倫理學等無一可缺，唯有如此，繪畫方可與其姊妹藝
術的詩文相提並論。同時，藝術既是以模仿自然為基礎，由
經驗而取得的科學對藝術是有一定的作用，因此，繪畫如同
雕塑、建築，便成為知識和理智的產物，是一門學問而非手
藝，自十五世紀以後的造型藝術，追求與知識的結合，注意
理論的發展，造型藝術被視為自由藝術（liberal arts）的一部
分而可以在學院中進行教授❸。這個理念不僅成為學院藝術
的 "合法" 依據，也成為三百年學院藝術固守的準繩。圭斯
達夫·莫侯畢生奉此理念為圭臬並身體力行，他稱繪畫為 "生
動而熱情的緘默詩"。因此，如何以曲線、輪廓等造型元素與
人體美展現此一精神境界，是藝術創作的根本課題。莫侯的
詩人寓意畫證實十九世紀裡，這個詩畫如一的信念仍然牢不
可移。

❸第一所藝術學院，波倫轟學院（L'Academia del Naturale）於1585年，
　由卡拉齊兄弟設立於波倫轟（Bologne）。

IV. 擬古寓意畫的美學基礎與演變歷程：

　　寓意畫的形式一方面是對寓意詩的模仿，另一方面則來自新柏拉圖思想中對藝術精神具有創造性的體認，以內在精神的解釋代替了早期古典藝術注重外在形式美的觀點❸。

IV.1　新柏拉圖思想的主觀模仿與擬人化藝術觀──人體形象的神性與藝術性：

　　在普洛丁（Plotin）❸的本體論中，理性與智慧是至高無上的，具有永恆之美，芸芸眾生臣服其下，只有藉著神的光輝而接近永恆。美的事物，不僅是高貴的思想和觀照，也是視覺和聽覺的愉悅。因此藝術所顯示的，除了宇宙之宏偉，還有通過精巧手藝所獲得的優美與精緻。由於藝術的神性不同於思想的神性，不能以概念的方式存在，而是要透過具體

❸早期文藝復興的人文主義已從神學觀點對詩進行寓意性的解釋，把神學本身看作是詩的一種形式。

❸普洛丁（Plotin或Plotinus，約公元204～270年），羅馬時期哲學家。新柏拉圖思想主要在批判西塞羅的比例對稱說，反對形式主義，強調理念放射說，或理念流溢說，發展了柏拉圖思想中的神祕理念。

存在而獲得，所以畫家和雕塑家要以模仿此想像中的形式而
達到藝術的最高境界——這是藝術的 "神性"。這個新柏拉
圖美學思想，不僅爲希臘化時期的藝術在模仿世界的圖式以
外，開拓了一個藝術精神境界，希臘人體藝術由此尋得理論
依據，爲西方傳統中擬人化的藝術鋪下哲理基礎：人體，在
古希臘諸神的形象中得以洗鍊、淨化，變得合宜而優美；古
希臘諸神擁有此人體形象，從而擁有展現其精神靈魂的形
式。同時又因爲祂們有比人類更高的智慧與力量，因此，精
神得以全然無瑕而又無限的形式呈現出來，如上帝化身爲基
督，成爲神性之人，或者阿波羅藉著壯美的外形，洋溢著智
慧神靈。人體美因爲結合神性而成爲藝術理想的化身，古希
臘的神祇也因此成爲文學藝術中取之不盡的題材。

　　新柏拉圖思想對十五世紀以後的文藝創作影響深遠。其
中尤以造型藝術最爲明顯。其折衷性宇宙觀，使藝術與自然
的關係，不再是單純的模仿關係。藝術不再是模仿自然中的
事物，而是理想化的精神內涵在自然事物中的體現。換句話
說，藝術與其說是人對自然的反應，不如說是人內心形象的
具體化。藝術的眞理，並不是相對於自然中的物，而是相對
於內在的精神而言。藝術創作模式，在早期詩學中肯定的現
實模仿之外，此時更有一個被稱爲 "意象" 的內在模式，直
接和柏拉圖的 "理念" 相呼應，甚至更延伸了柏拉圖式理念
而成爲 "純粹的、獨立的和確實可靠的" 依據❸❹。

　　這個由外模仿轉向內模仿的創作模式，自希臘化時期以

後，便融入了古典藝術的概念之中，而深深地影響到學院藝
術學子的圭斯達夫‧莫侯。我們可以自下面一段莫侯的筆記
中看到他的這種體認：“藝術的眞不是數學的眞，而是發自
內心與靈魂的純眞，是正直、敏感與溫柔。失去這個支持，
作品有如人生在世，不過是一個惱人而會死去的怪物。”㉟

　　藝術的眞實，不是自然中的眞實，因爲它是根據作品所
蘊涵的理念而定。這一個前題無疑把視覺藝術塑形的原動
力，由客觀模仿推向主觀模仿。而主觀模仿的一個直接結果，
便是藝術學習的對象不再是自然，而是人的活動；甚至可以
說，藝術不再向自然學習而是向藝術家或藝術作品學習。這
個藝術創作的從屬性，說明了同類或相鄰藝術之間的相互影
響關係，也說明了學院藝術能長期以古典藝術及文學規律爲
範本的原因。

IV. 2　史實詩意畫與神話詩意畫──
##　　　擬古寓意畫的兩種形式：

　　以形體表現的具象美是繪畫的目的，而此具象美的至極
便是人體美，人體美與神話題裁的結合形成神話詩意畫或與

㉞普魯塔克（Plutarque, 公元45-125年）之言引自沃拉德斯拉維‧塔塔科
　維茲，《古代美學》，北京，中國社會科學出版社，1990，頁316。
㉟書目1：*L'Assembleur de rêves, Ecrits complets de Gustave Moreau.* Paris:
　A. Fonteroide (coll. Bibliothèque Artistique & Littéraire). 1984, 313p.
　（《莫侯文集》），頁247。

史實結合而成為史實詩意畫。兩者皆為主觀模仿下的擬古寓意畫。這種形式在十五世紀以前尚不多見，十六世紀以後，詩意畫的理論與新柏拉圖主義的折衷式人文思想結合，將神話、史詩、故實混合，引入繪畫之中，不但神話失去其異教色彩，故事也不再拘泥於其時空的限制，擬古寓意畫可以在情理與想像中達到和諧，成為學院藝術中特有的繪畫形式。

　　擬古寓意畫中最具有代表性的畫家當推普散（N. Poussin, 1594-1665）。普散在類型畫（peinture de genre）中的成就，使他成為後世學院藝術的圭臬。阿蘭·梅霍（Alain Mérot）在整理普散作品之時，曾列舉畫家239件作品，依主題類別分為舊約聖經（34件）、新約聖經（81件）、古典神話（82件），風景及寓意畫（42件）㊱。聖經與神話幾乎囊括所有的題材。在古典文藝環境中成長的莫侯，對普散的敬仰是無可置疑的。他不僅在義大利遊學期間（1857-1859）潛心臨摹普散的巨作：「傑馬尼庫斯之死」（La mort de Germanicus）（圖3）㊲，並多次在筆記中寫下對普散的讚揚，闡述擬古寓意畫的

㊱寓意畫34件中，有聖經題材5件，聖人題材5件，神話題材10件，古代歷史及其他14件。Alain Mérot, *Poussin*, Thames and Hudson, London, 1990, pp.252～307。

㊲「傑馬尼庫斯之死」（La mort de Germanicus），油畫／帆布，148×198公分，1626-1628，現藏於Minneapolis, Minn; Institute of Art；莫侯在1859年4月至7月間（第二次逗留羅馬時期），主要的工作便是臨摹此畫，曾由Barberini美術館收藏。

圖 3　莫侯：「傑馬尼庫斯之死」（油畫／
　　　帆布，148×198，1626-1628，現藏
　　　Minneapolis Minn Institute of
　　　Art），爲畫家臨摹普散的作品

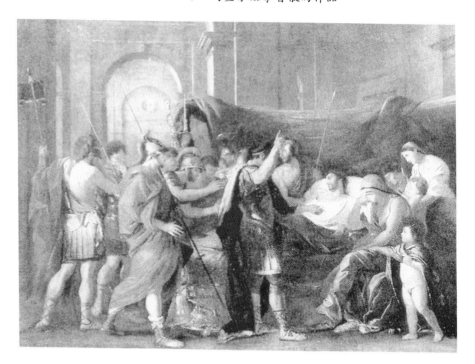

旨趣：

> 偉大的畫家在處理作品材料時，從不依據邏輯推
> 理或判斷，而僅隨從情感。我們可以就一個例子中
> 看到他們如何掌握這種天才的真理。
>
> 根據詩人的描述，普散要表現一個絕妙古城，一群
> 古老而原始的人民。這些人將面對飢餓與黑死病
> 的恐怖。試想畫家若不引用我所謂的擬古寓意畫，
> 他怎能表現這種豐富結構下的高貴、偉大？只有
> 借助故實中的事件及一種少有的天才秉賦，才可
> 能融會貫通地處理這個場面。以最高的想像力，表
> 現對立不同的文化，菲力士人的黑死病圖便是一
> 例。㊳

　　莫侯所談的畫為普散的「阿西鐸之黑死病」（圖 4）
（1630-1631）㊴，此圖主題取自聖經舊約，撒母耳之書
（Samuel, V 1-6）中敍說菲利士人自以色列人處取走"約
櫃"，再把祂放進大袞廟中，廟中偶像竟面朝下倒在約櫃之

㊳ 書目1：*L'Assembleur de rêves, Ecrits complets de Gustave Moreau.* Paris:
A. Fonteroide (coll. Bibliothèque Artistique & Littéraire). 1984, 313p.
《莫侯文集》），頁133。

㊴「阿西鐸之黑死病」（La Peste d'Ashdod），148×198公分，1630-1631，
現藏巴黎，羅浮宮。

圖 4　普散：「阿西鐸之黑死病」（油畫／
帆布，148×198，1630-1631，現藏
巴黎羅浮宮），畫家藉著一個古老
的故事與遙遠的時空背景，說明一
個切身而實在的問題

前，阿西鐸之民因此受到黑死病的侵襲。普散選擇這個主題，
並不純爲擬古，同時也在處理一個並時性的問題，因爲米蘭
（Milan）在前一年（1629）曾流行過瘟疫，普散本人也才大
病初癒，普散藉著一個古老的故事與遙遠的時空背景，說明
一個切身而實在的問題，這是擬古寓意畫藉古諷今的作用。
畫家在人物表情與構圖方面融入個人的經驗與感受，使畫面
充分達到戲劇性的效果。畫之結構新穎，人物配置在紊亂中
不失清晰，生動而具說服力。希臘式建築，確如莫侯所說，
強化了情境中高貴而古拙的氣氛。出於同樣的理由，莫侯在
貫徹自己藝術理念之時，也同樣借用了擬古的人物與背景。
在《莫侯文集》中有下面一段記述：

> 我爲這幅畫的背景選擇了一個簡單的形式，一個
> 藝術鼎盛時期的建築式樣，我的理由是：這個裴
> 里格萊斯（Périclès）時代的建築，可以使人回想
> 起古希臘時代的高貴與全然純正的品味，可使圖
> 中形象優雅，並富有幻想性。同時，它也可以成爲
> 最激烈的行動與表情的時空背景。❹

❹書目1：*L'Assembleur de rêves, Ecrits complets de Gustave Moreau*. Paris:
A. Fonteroide (coll. Bibliothèque Artistique & Littéraire). 1984, 313p.
（《莫侯文集》），頁133。

　　莫侯並沒有指出這幅畫的名稱，假若根據文中所說希臘神廟式建築與"最激烈的行動與表情"，很可能是指「求婚者」（Les Prétendants, 1852）（彩圖 4）。「求婚者」圖中複雜的人體層層疊疊，交錯排比。前景大廳中陳屍滿地，傷者在痛楚中呻吟（圖 5），後景中企圖逃生的青年在晦暗中倒下（圖 6），戲劇性佈局與古建築背景頗有效法普散之處❹。

　　塞噶蘭（Victor Segalen）曾指出莫侯的畫，很難自年代或形式特徵上區分，只有以主題及其所指涉的內容來區分❹。塞噶蘭的觀點固然有失偏頗，因為莫侯晚年作畫方式與早期有顯著的不同，不過**莫侯確實因為對擬古寓意畫的偏愛，企圖藉著人體美與神話的結合，尋回古典藝術中詩意畫**

❹「求婚者」（Les Prétendants），油畫／帆布，385×343公分，開始於1852除「求婚者」之外，另有兩面可能具有文中所提之背景，是為：「泰斯皮奧之女兒群」（Les filles de Thespius），油畫／帆布，258×255公分，此圖與「求婚者」一直留在莫侯身邊。現藏於莫侯美術館。第三幅可能的作品為「被馬吞食的狄奧麥德」（Diomède dévoré par ses chevaux），138×84.5公分，1865。此三圖皆具有莫侯所說，"裴里格萊斯時代的建築"背景，但是「泰斯皮奧之女兒群」主要呈現靜穆的氣氛，並沒有"激烈的行動與表情"，而「被馬吞食的狄奧麥德」於1869年5月被盧昂藝術之友社（Société des amis de arts de Rouen）以2500法郎購買去。假若我們以莫侯的筆記多半寫於1880年以後來推論，那麼文中所指的畫，以晚年著手修改的「求婚者」的可能性最大。

❹書目3：Segalen, Victor. *Gustave Moreau, maître imagier de l' Orphisme.* Paris: A Fonteroide (coll. Bibliothèque Artistique & Littéraire). 1984. （《圭斯達夫‧莫侯，奧菲主義之形象大師》），頁34～37。

圖 5 　莫侯：「求婚者」（油畫／帆布，
　　　385×343，1852），前景之局部放
　　　大。大廳中陳屍滿地，傷者在痛楚
　　　中呻吟

圖 6　莫侯：「求婚者」（油畫／帆布，
385×343，1852），後景之局部放
大。企圖逃生的青年在晦暗中倒下

的精神。這個牢固的信念,使他一生數以千計的作品,在形象的選擇上有相當的一致性。自作品的形式來看,莫侯的擬古寓意畫也並不是一個單純的新古典風格。在十九世紀中葉,有一股擬古風氣彌漫於文藝作家中,部分與浪漫主義的想像力結合,形成法國古詩派與英國的前拉斐爾畫派。也正是因為這種特有的藝術氣氛,使莫侯雖然執著於古典文藝理想,卻並不因此成為學院歷史畫的追隨者。他個人的藝術風格也逐漸偏離大衛(J. L. David, 1848-1825)的學院古典主義。考察這種變化的原因,除了上述新柏拉圖美學強調藝術的神性以外,還有一個屬於後浪漫時期的藝術理念,也就是對作品內在性的肯定:一件偉大的歷史畫或史詩畫,不僅取決於其陳述的內容,尤其重要的是其本身的結構,在於它們合乎了一些藝術原則;因此故事與人物的真實性不是很重要,重要的是作品的個性與故事的內在可能性(la vraisembance intrinsèque),及其應有的啓發性。正因為真正決定作品的是其"內在可能性"而非其外在真實性(la vérité extrinsèque),所以一件成功的作品未必是一個偉大的事件。在這個前提下,不僅主題的選擇有了新的可能,文藝的虛擬性與歷史故實之間的關係也產生了變化。

古典思想認為美的根源在於靜穆和諧,因而排除了想像力可能帶來的荒誕,但是在新柏拉圖觀念的修正下,藝術家以精神或靈魂貫注於物質的程度來衡量美,那麼由想像力的發揮而導致的荒誕甚至醜陋,也有其正面的意義。在這樣的

理念下，擬古寓意畫得把聖經故實人物與異教神話形象交替排比（如「人類之生命」）**❹**，或將歷史人物與神話人物相互對調〔如「匈牙利的聖女依莉莎白」（彩圖５）與「詩人與聖徒」（彩圖６）**❹**。這種處理方式固然有礙內容的一致性，但在畫家獨特的風格下，作品的內在和諧性創造了另一種眞實，並且饒富想像力**❹**。因此詩人的想像力在此不僅被肯定，甚至有些凌越古典規格的趨勢。

　　莫侯繪畫以古典藝術爲起點，卻在無意中背棄其原則，這個現象常在歷史中看到，米開蘭基羅便爲一例。米開蘭基羅在西斯丁教堂的天花頂壁畫中混合了聖經故事與異教人物。這種展現畫家想像力的方式，不應當解釋爲形式修辭（rhétorique），或繪畫效果，甚至不是爲了體現人體美，而是

❹「人類之生命」（La Vie de l'Humanité），油畫／木板，1886，莫侯美術館，九塊畫板各33×25公分，與上方半圓形板畫一塊（直徑94公分）合併而成；以神話人物奧菲與舊約中亞當、卡因，交互排列，以比喻日夜交替與生命的循環。

❹「匈牙利的聖女依莉莎白」（Sainte Elisabeth de Hongrie）有兩件：⑴馬迪奧編目189號，水彩，41.5×26公分，大約作於1880，私人收藏。⑵馬迪奧編目188號，又名「玫瑰的奇蹟」（Le Miracle des Roses），水彩，27.5×19公分。「詩人與聖徒」（Le Poète et la Sainte），水彩，29×16.5公分，1868，曾參加1869年之沙龍（編號2990）。此三件水彩人物畫之背景、結構極爲相似，卻有不同之標誌與不同的內容。

❹盧本斯（Rubeus）亦常將寓意性神話人物混雜在歷史故實畫中，梅第奇·瑪麗（Marie Medicis）系列油畫便是一例。其他混合現實故事與神話人物的寓意畫亦不勝枚舉。

畫家在無意中流露其更高的理想企圖，賦予作品更具精神性的內涵。帕諾夫斯基（E. Panofsky）在分析米開蘭基羅的新柏拉圖觀念時，曾明確地指出，畫家在朱諾二世（Jule II）墓地雕像中（圖7），已充分展現了這種擬古寓意畫的折衷式理念❹❻。十八世紀的新古典評論者狄勃（Du Bos）與畢勒（Piles）❹❼，曾對此類荒誕的想像力頗具微詞，認爲畫家應以自然和諧的方式揉合眞實與虛擬。歷史與神話即使可共存，也應考慮到觀賞者的理解，以合理爲前題；這個觀點影響學院藝術甚鉅，使寓意畫中的和諧性成爲十八世紀以後學院繪畫的重要課題。

IV. 3 莫侯由史實詩意畫轉向神話詩意畫的過程：

莫侯的繪畫除少數小品風景與肖像外，幾乎全部取材於神話、聖經與史詩。並具有上述擬古寓意畫的形式。這種題材上的一致性，並不意味著畫家的形式處理全無變化。畫家不僅在造型與色線的處理上有逐漸風格化與抽象化的表現

❹❻E. Panofsky, "Le mouvement néo-platonicien et Michel-Ange", in: *Essais d'iconologie Edition Gallimard,* 1967, paris. p.260

❹❼Du Bos, *Reflexions critiques sur la poesie et sur la peinture*, ed, Paris, 1775, I. 24, pp.194～197; Piles, *Abrégé de la vie des peintres*, p.511, cité in R. W. LEE, p.49.

圖 7　米開蘭基羅：「甦醒的奴隸」（未完成的雕像），
　　　已充分展現米氏的新柏拉圖觀念

❹，即使在頗爲一致的文學性的題材方面，也有捨史實詩意畫而轉向更富有想像性的神話詩意畫的趨勢，這個轉變在1870年前後最爲明顯。

莫侯於1844年進入畢郭（Picot）畫室，曾接受嚴格的素描訓練，1848年與1849年兩次羅馬獎競試中的成績，可以看出他在歷史畫方面貫注的功力。1848年的競試中，莫侯以第15名獲得初試入選資格，但在複試賽中未能列入前十名，而遭淘汰。次年莫侯再度競試，終以第九名進入決賽。試題爲「被幽里克蕾認出的虞里斯」（圖8）（Ulysse reconnu par Euryclée）。在決賽長達三個月的過程中，莫侯曾因腳傷中斷作畫達數日之久❹。最後由布朗傑（Boulanger）獲獎（彩圖7）。莫侯在競賽中所作的油畫已失傳，由現存美術館的草圖看來❺，其人物姿態、背景配置與結構，頗具浪漫主義的色調，與歷年獲獎及同年競賽者布朗傑和布格侯（Bouguereau）

❹見第四章，〈詩人寓意畫的類型分析〉。

❹羅馬獎競試在測學生的功力之外，也考驗學生的體力，由1849年競試日程表中可略知其艱難：4月26日7時：草圖競試一天。5月28日：草圖評審。5月9日／5月12日（4天）：初選草圖進行油畫創作。5月19日：複試評審。5月21日7時：決賽者入圍。8月13日7時：決賽者出圍。8月14日：作品上印。9月29日：決賽作品評審。全部過程歷達5個月之久，莫侯因腳傷發炎，於1849年7月26日，上書請假至7月30日（見P. L. Mathieu, *Vie, oeuvre et postérité de G. Moreau*，頁29）。

❺現有草圖收於莫侯美術館，編號15795，19×24公分。

圖 8 莫侯：「被幽里克蕾認出的虞里斯」。(油畫／紙板，20×25，1849)，畫家參加羅馬獎競試之草圖

諸人的作品中所呈現的清晰而嚴謹的作風，存在著不少的差異。

就風格而言，莫侯在此時期內的作品流露出對浪漫主義的嚮往，如「哈姆雷特」（1850）、「蘇丹納」（1852）、「塞浦路斯海盜搶劫威尼斯少女」（彩圖 8 ）（1851）諸畫，其畫面的結構與筆觸生動而自然，而這搖擺於古典與浪漫之間的趣味正是他失去羅馬獎的主因。然而莫侯從1849年羅馬獎競賽中受挫後，並沒有放棄古典藝術的路線。一方面他投入沙龍展覽，希望藉著公開發表作品，爭取公共建築中的壁畫設計；另一方面繼續向古代大師們學習。在1857年至1859年間，他曾遊學羅馬、佛羅倫斯、威尼斯、比沙**❺❶**。在兩年之間，潛心臨摹文藝復興時期及十七世紀古典大師們的作品。現藏於紀念館中32件臨摹作品中，涵蓋達文西、拉斐爾、米開蘭基羅、波弟切利、提善、維羅耐茲（Véronèse）、卡巴奇奧（Carpaccio）、普散及古龐培（Herculanum）壁畫，範圍甚廣**❺❷**。

莫侯自義大利回到巴黎後便全心準備沙龍展覽。他相繼在1864、1865年展出的「奧狄帕斯與史芬克司」（圖 9 ）與「奧

❺❶周遊義大利日期：羅馬：1857年10月至1858年 6 月；佛羅倫斯：1858年 6 月至8月；威尼斯：1857年9月至12月；比沙：1859年3月。

❺❷莫侯臨摹提善（Titien, 1488/89-1576）的作品最多，提善的特點在於用色，在莫侯對提善的興趣說明他個人對色彩的敏感性，以及後期發展中在色彩方面的獨到之處。

圖 9　莫侯:「奧狄帕斯與史芬克司」(油畫╱帆布,206.4×104.7,
　　　1864,現藏紐約大都會博物館)

菲」兩畫❸使他一時聲名大噪。但是這時期的成功並沒有解決他個人在新古典與浪漫風格間的搖擺情況，也正因爲這個風格上的游移不定，導致他1869年沙龍作品的失敗。莫侯在這時候面臨一個畫家生涯中的轉捩點，在1869年的沙龍中，莫侯展出的「朱彼特與幽羅帕」（Jupiter et Europe, 175×130, 1868）（圖10）與「普羅美特」（Prométhée, 205×122, 1868）（圖11）兩畫中，因爲主要人物模仿歷史人物的表現方式，巨大而生硬，引來不少負面的評論。莫侯意識到自己投合歷史人物畫與類型畫（peinture de genre）模式的危機，因此停止沙龍發表達七年之久。也正因爲畫家停止了這種沙龍發表式的社會動機，才得以比較自由地發揮個人的想像力，從而肯定了後期的風格。

　　究竟在1860年至1870年間，有什麼時代性或社會性因素影響到莫侯個人風格的成長呢？爲了進一步瞭解這個問題，我們將1870年前後，即法國第二帝國與第三共和時期的文化政策作一扼要分析。

　　十九世紀的六十年代常被藝術史學家們認爲是現代藝術的發軔時期。1863年的落選沙龍便具有劃時代的意義，但是落選沙龍與印象主義的重要性常被過分的渲染。在十九世紀

❸ 「奧狄帕斯與史芬克司」（OEdipe et le Sphinx），油畫／帆布，206.4×104.7公分，1864，馬迪奧編目64號；「奧菲」（Orphée），油畫／帆布，154×99.5公分，1865，馬迪奧編目71號。

圖 10　莫侯：「朱彼特與幽羅帕」（油畫／帆布，
175×130，1868，現藏莫侯美術館）

圖11　莫侯：「普羅美特」（油畫／帆布，
　　　205×122，1868，現藏莫侯美術館）

六十年代裡，具有兩個多世紀歷史的學院藝術與官辦沙龍的權威性，並沒有因爲實證主義與浪漫主義的興起而有所動搖。甚至於攝影術的發明，雖一度影響到藝術模仿自然的基本理論，但最後也在有助於實現理想美的大前題下，與學院藝術相安共存。以人體美爲基礎的擬古寓意畫，在庫爾培（G. Courbet）與照相人體的"粗俗"對照下，愈發具有信心。因此，在十九世紀中葉，藝術走向多元化的初期，以神話和歷史爲主的擬古畫非但沒有衰退，反而在市儈文明與科技進步對比下，別具吸引力。

在另外一方面，第二帝國在拿破崙三世致力於經濟勢力拓展之餘，也積極推動文物建設與歷史溯源的運動。他曾修復聖・傑爾曼・昂勒（Saint Germain-en-Laye）之行宮，並於1862年頒布行政命令，改名爲"高盧・羅馬文物館"（Musée Gallo-romain），將其揭幕典禮與1867年之世界博覽會同時舉行，開放六間陳列室，由當代的昌榮直溯高盧文物的歷史淵源。1870年普法戰後的挫敗，更加強了此一國家民族主義的情懷。一時公共建築中，廣設歷史文物圖像。巴黎萬聖殿（Le Panthéon）內便於此時繪製大型壁畫，以宣揚新政的宏旨與國威。

1874年2月28日，司掌藝術行政的菲力浦・德・謝內維埃（Philippe de Chennevières）曾以下文說明此一計劃的宗旨：

其目的是爲了以繪畫和雕塑組成宏偉的詩篇，來

> 頌揚我族上祖最完美的形象——聖女潔納維埃芙
> （Sainte-Geneviève）——的光榮。詩篇中將交織
> 著法國基督教源頭最神妙的史蹟，和巴黎守護女
> 神的傳奇。❺

當時參與此一壁畫計畫的畫家有畢微・德・夏凡納（Puvis de Chavannes）、埃里・戴洛內（Elie Delaunay）、讓・保羅・羅杭（Jean-Paul Laurens）與昂里・列維（Henri Lévy），其中德・夏凡納和戴洛內與莫侯都有相當好的私交，這兩位壁畫家的榮譽與成就對莫侯產生的影響是可以想見的。

　　因此，在十九世紀下半紀的歷史主義意識下，文物博物館的興建、歷史壁畫的盛行，直接影響到藝術創作中主題與形式的選擇。沙龍展覽中大量歷史寓意畫的出現，成爲一時的風氣，而學院中羅馬獎競試的試題一向偏愛高度歷史性的主題，有意爭取此一榮譽的學生對歷史寓意畫必然是全力以赴的。

　　以上爲十九世紀中葉官方藝術的取向，說明了歷史寓意

❺"De manière à former un vaste poème de peinture et de sculpture, à la gloire de cette Sainte Geneviève, qui restera la figure la plus idéale des premiers temps de notre race, poème où de la légende la patronne de Paris se combinerait avec l'histoire merveilleuse des origines chrétiennes de la France."——引自Hélène Lassalle, *L'*art pompier, une prolongement de l'art académique CNDP, 1979, Paris, p.25.

畫直到十九世紀下半紀仍然廣爲流傳的多方面因素。下面再進一步分析莫侯個人的情況。

在莫侯的個案中，具有學院架構的擬古寓意畫，幾乎全集中在1850年至1870年間所作，也就是莫侯離開藝術學院到1869年沙龍展覽受挫的這一段時間。

1849年，莫侯雖然自羅馬獎的競賽中退了下來，但是他對主題型歷史畫的興趣仍然相當濃厚。一方面因爲樹立畫家名望的沙龍展以及政府訂購的教堂或歷史建築物中的壁畫，仍以歷史畫爲主，而這項社會或官方的肯定對剛踏出學院的莫侯是相當重要的。另一方面是，莫侯個人雖然已經明顯地受到夏賽里奧和德拉克瓦的影響，甚至在個人作品中已流露出類似的浪漫情調，但是年靑畫家對這種多方面的興趣，還呈現著一種搖擺不定的情況。這也是馬迪奧把莫侯1850年至1860年內的作品，定位在新古典與浪漫主義之間的原因❺❺。莫侯在1857年至1859年間，周遊義大利諸古城，觀摹學習之餘，也加強了對古典藝術的認識與信心，使此時期的歷史寓意畫兼具古典與浪漫的雙重性格。

嚴格說來，莫侯的作品中只有一件合乎歷史畫的標準，那就是1853年參加沙龍展出的「阿爾培勒斯戰役潰敗後的達

❺❺書目5：Mathieu, Pierre-Louis. *Vie, oeuvre de Gustave Moreau, catalogue raisonné de l'oeuvre achevé.* Friburgo, Office du Livre, 1976, 391p. 頁77。

虞士飲池水圖」❺❻，此圖敍述達虞士因敗於阿爾培勒斯之後，使亞歷山大帝得以長驅直入波斯。這件僅有的歷史畫雖然因為畫家日後的修改而未能完成，但是在其未完成的結構與人物造型中，已充分流露出浪漫主義的筆觸。

除了這件未完成的歷史主題畫外，莫侯借用歷史畫的形式，處理聖經或神話中故事人物或虛擬性情節，其取材的動機與詩意畫是一致的。若就其擬古中的建築背景與敍事性的內容著眼，可以稱之為"擬古詩意畫"。這類型作品與大衛（David）和傑羅姆（Gérome）的歷史寓意畫仍有一段距離，可以自幾件早期作品中看出：如「塞浦路斯海盜搶劫威尼斯少女」（圖12）❺❼（1851）與「聖歌之歌」❺❽（1853）。在這兩幅畫中，搶劫少女的海盜、凌侮民女的士兵，其人物糾纏

❺❻ 「阿爾培勒戰役潰敗後的達虞士飲池水圖」（*Darius fuyant aprés la bataille d'Arbelès s'arrete épuisé de fatigue pour boire dans un mars.*），油畫，245×165公分，1853，馬迪奧編目25號，此畫與「聖歌之歌」同時參加1853年沙龍，未賣出，於參展後重返莫侯畫室。莫侯嘗大加修改而未完成。目前存於莫侯美術館，編號233。馬迪奧認為畫中人物，尤其是達虞士之造型，深受夏賽里奧之影響。1853年沙龍報導中，名攝影師那達（Nadar）也提到此點。

❺❼ Enlèvement de jeunes filles vénitiennes par des pirates chypriotes. 145×118公分，1851，現藏Vichy市政廳，馬迪奧編目7號。

❺❽ La cantique des cantiques, 300×319公分，1853，現藏Dijon美術館，馬迪奧編目23號。此畫為法國政府於1852年11月22日訂購，1853年參加沙龍展出，目錄中畫家引有聖經舊約："巡城的衛兵們遇見我，他們打我，凌虐我，那些守城的兵扯掉我的面紗。"（Les gardes qui font de tour

的氣氛與結構都有類似的戲劇性效果,甚至與同期所作的「聖母哀子圖」(1850)比較,聖母與圍繞著基督的門徒們的構圖,也有相似之處。莫侯引用不同的主題,似乎都在一種類同的感情與形式下出現,換句話說,畫家在這時期雖然採用各種不同的造型元素,其表達的內涵並無太大的差別。

另外一幅擬古寓意畫:「獻祭給怪獸米諾托的雅典童男童女」(圖13)(1855)❺❾,畫中雖然引用了普散和大衛式的人物造型與古代浮雕的背景,但其氣氛的經營卻全無新古典的明確與清晰。莫侯對學院式歷史畫的體認,與當時史實寓意畫的主流路線實在還有一段距離,也許正因爲這種認識上的差異,使莫侯決心退出了羅馬獎的競試。在莫侯晚年的筆記中,有一段文字敍述他個人對擬古寓意畫的看法:

> 但願偉大的上古不再繼續被詮釋成歷史記錄者,
> 而是成爲不朽的詩人。因爲我們勢必擺脫這種幼
> 稚的年表觀,它強使藝術家去表現有限性的時間,
> 而不去表現永恆性的思想。我們要的是精神的年
> 表而不是事實的年表,賦予神話可能具有的濃烈

de la ville m'ont rencontrée, ils m'ont frappée et maltraitée. Ceux qui gardent les murailles m'ont enlevé mon voile.)

❺❾ "Les jeunes Athéniens et Athéniennes livrés au Minotaure",油畫,106×200公分,1855,現藏Bourg-en-Bresse, Musée de l'Ain,曾於1855年世界博覽會展出。

圖 13　莫侯：「獻給怪獸米諾托的雅典童男童女」
（油畫，106×200，現藏法國Bourg-en-Brease，
Musee de l'Ain）。圖中引用普散和大衛式的
人物造型與古代浮雕的背景

的感情，而不要把它們強制地放進某一個時代，或
某一種時代的模型或風格裡。⓴

　　由上文中看出莫侯引用神話或史詩，並不是爲了敍事或
紀實，而是追隨詩人的情感及其作品所表達的藝術性。神話
題材與結構的內在眞實性，同時是文學與藝術創作取之不盡
的泉源。因此莫侯在理念上所執著的古典藝術原則，與其表
達的形式相杆格。莫侯離開藝術學院以後，愈來愈偏離由大
衛經盎格爾一脈相承的新古典路線。在七十代以後，莫侯流
連於巨型歷史壁畫的動機逐漸消失，這種氣質上的差別性便
更加顯著。當他在1874年回絕了政府委託他設計萬聖殿內聖
母小教堂（La Chapelle de La Vièrge）的壁畫時，可以說已經
完全擺脫了史實寓意畫對他的吸引力了。

IV. 4　1870年以後的神話寓意畫及
　　　　其形式：

　　莫侯由史實寓意畫轉向神話寓意畫的發展，與其說是主
題或題材的變化，不如說是表現形式的變化。1869年沙龍展
出的「普羅美特」與「朱彼特與幽羅帕」兩畫失敗的原因，

⓴書目1：*L'Assembleur de rêves, Ecrits complets de Gustave Moreau.* Paris:
　　A. Fonteroide (coll. Bibliothèque Artistique & Littéraire). 1984, 313p.
　　《莫侯文集》），頁134。

並不出自題材，而是由於造型因素：普羅美特，這個啓示人
類智慧的神話人物是十九世紀文學熱衷的題材，但在莫侯的
畫筆下，全無神話人物的靈氣，與提善的普羅美特比較，便
顯出了莫侯人物的呆滯，但畫家卻又賦予他一種基督的精
神，有如一個異教中的預言者，感覺是曖昧的。在全圖中，
人體部分占去大半的畫面位置，莫侯似乎有意效仿米開蘭基
羅，強調人體肌理骨骼結構，但全無其生動性與氣勢。這樣
以巨大人體爲主的表現方式，在1870年以後幾乎不再出現，
取而代之的是「舞中沙樂美」**❻**，是「蕾達」**❷**或「獨角獸
與美女」**❸**。作品中的人物純爲想像力的發揮，女性或女性
化的人物造型越見柔和，成爲神話場景中的一部分。美女、
怪獸不過是貫穿其意象的線索，畫家的想像力得以自由馳騁
其中。而希邁（Chimères）、費東（Phaeton）、裴里（Péri）這
些神話角色已逐漸脫離其故事性，而成爲畫家展現其想像力

❻ "Salomé dansant" (Salomé tatouée)，92×60公分，1876，莫侯美術館藏，
編號211，與此圖結構相似之作品不下6件，或以「埃赫德前起舞的沙樂
美」（Salomé dansant devant Hérode, PLM No. 157, MGM. No. 83）或
以「顯靈」（L'Apparition; MGM No. 222, PLM No. 160, PLM. 161）爲
名。

❷ "Léda"，220×205公分，大約1865～1875，莫侯美術館藏，編號43，類似
的題材尚有：「蕾達與天鵝」（Léda et le Cygne, PLM. 144）與「蕾達，
天鵝與愛情」（Léda, le Cygne, l'Amour, PLM. 145）。

❸ "Les Licornes"，115×90公分，大約1885～1888，莫侯美術館藏，編號
213，相同的題材另有兩件："La Licorne"，PLM. 330，與MGM. 189。

的藉口。

馬迪奧在編寫莫侯作品目錄時，曾指出莫侯在早年因立志做一個神話史詩畫家（épopée mythologique），過分依賴神話材料，以致終生以神話爲題，幾乎成爲一個神話詞典的插畫者❻。馬迪奧的解釋與塞噶蘭的微詞都似乎過分著重畫家的形式元素，而忽略了莫侯對藝術的理解，及其身體力行的過程。莫侯一生追求的藝術境界是他在筆記中一再重複的詩性，即 "超越事物層面的永恆性"。**莫侯把藝術的眞理建立在超越的永恆性之上，這是他執著於詩意畫中神話靈感的眞正原因❻。**

在符號論的文藝批評中，神話的結構與形式常常被強調，作爲說明其解釋功能的依據，但這並不是莫侯的主要動機。莫侯運用神話，是因爲神話思維中的擬人化形式是藝術

❻馬迪奧指的是Jacob的神話字典和Ovide的十五集《蛻變》（*Les métamor-phoses*）。

❻卡布朗也曾指出馬迪奧未能瞭解莫侯畫中文學性主題與圖像選擇的時代性與特別意義："It seems that Mathieu ignored this point in writing his book. The subsequent scholarly flaw in his failure to systematically examine the content of Moreau's art. In fact, those over-subtle literary and iconographical allusions were Moreau's conscious decisions about subject and style appropriate to his own day, and an understanding of them is requisite to any evaluation of the significance of his art."——*The Litterature Art*, p.870, Burlington, Dec. 1977。

的理想形式，雖然神話寓言如同其他故實寓言，提供了言語
表達中的比喻性與形象性，因而達到生動具體的目的。不過，
對莫侯而言，神話不僅提供了想像的材料與形式，更重要的，
是神話寓言的永恆性與藝術的永恆性，兩者並無二致。藝術
原可視爲體現眞理的一幅寓意畫，是具有感性形式的明喻或
隱喻。正如卡西爾（E. Cassirer）在審美分析中，所區別出三
類不同的想像力：虛構的力量、擬人化的力量，以及創造激
發美感的純形式力量❻。莫侯的神話寓意畫可以在這三方面
回應了藝術創作的審美條件。莫侯藉著對古希臘詩人赫日奧
德和提爾特的緬懷，歌詠藝術的靈感與詩性；藉著沙弗墜海
和奧菲之死說明愛情的痛苦，青春的苦難；再進一步以遊唱
詩人、旅途中詩人、琴鳥之死發抒詩人命運之坎坷與孤獨；
因此畫家在詩人寓意畫中以虛構、擬人與感性彩筆達到感
情、想像與形式的統一，這是莫侯對神話的體認，也是神話
題材在十九世紀下半紀獨具的意義。

❻卡西爾，《人論》，第九章，臺北，結構群，1989，頁257。Ernst Cassirer,
Essai sur l'homme, Les Edition de Minut, Paris, 1975，p.239.

第三章

圖像研究的範圍與方法

Ⅰ. 圖像資料與傳記資料之分析：

　　分析一個畫家的圖像言語，或他某一類型的圖像言語，必然包括了他全部相關的作品，這也就為我們的研究劃下時空界限。但是這一個時空界限並不是封閉的，一方面，畫家的傳世作品有繼續被發現的可能；另一方面，為了對作品作進一步的瞭解，我們不排除對作品中某些因素作上溯性的探源，或並時性的比較，尤其在風格的分析中，這種延伸的研究甚至是必要的。在上面這個前提下，我們再進一步說明現階段工作、資料與圖像的主要來源與分析方法。

　　有關圭斯達夫‧莫侯的資料可分為三類：即畫家之圖像資料，包括原作及圖片、畫家生前書信、雜記與其他文件資料，以及相關著述——含畫家當代之評論著述，與後代傳記研究。現在分別敘述於下：

Ⅰ.1　原始圖像資料：

　　圭斯達夫‧莫侯自十四歲開始繪畫，到六十七歲罹胃癌去世，一生逾五十年的工作成果，包括素描、草圖、水彩、油畫、雕塑、壁掛（tapisserie）、琺瑯彩畫（émail），數量超

過一萬件。除少數由畫家生前贈送或賣出的作品分散在各公、私收藏中❶，其餘完成或未完成的作品、畫稿，連同文件、書信等全部保藏在莫侯紀念館中❷。1974年之館藏目錄中，收有油畫、水彩與素描共1179件❸，此爲公諸於世的館藏作品。1975年，紀念館經過六年的整理，登錄了4831件素描、速寫及草稿❹。除部分尚在整理中的草圖外，上述近六千件作品及圖樣充分反映了畫家一生的創作歷程，爲研究莫侯圖像言語的結構與內容提供了最好的一手材料。

　　以上館藏作品，除圖稿及資料以外，分散在他處的公私收藏中的作品幾乎全部刊在兩冊重要目錄中。一爲1976年馬迪奧編寫的《畫家署名作品目錄》（*Catalogue raisonné de l'*

❶莫侯一生沒有假借中間人賣畫，幾乎完全直接與其作品的愛好者或購買者接觸，赫囊（Renan）曾提到畫家一打以上的高水準收藏家，莫侯幾乎僅僅爲這一小群收藏家作畫。

❷法國政府於1902年2月28日接受圭斯達夫‧莫侯1897年9月10日遺囑之捐贈，包括坐落於巴黎拉莎西弗戈街14號之樓房及其所藏之油畫、素描、紙板圖等全部作品。並於1902年3月30日訂名爲"圭斯達夫‧莫侯美術館"。

❸《莫侯紀念館陳列油畫、素描、水彩目錄》（*Catalogue des peintres, dessins, cartons, Aquarelles, exposés dans les galeries du Musée Gustave Moreau*），法國國家博物館聯合出版社，巴黎，1974，127P。1991修定再版，作品件數不變。

❹此登錄工作由紀念館管理人保羅‧畢特萊經六年整理方完成。見《莫侯素描目錄集》（*Catalogue des dessins de Gustave Moreau*），法國國家博物館聯合出版社，巴黎，1983，225P。

oeuvre achevé）❺，收有完成作品473件，其中428件油畫與水彩，45件爲畫家所作或參與完成的版畫、壁掛、琺瑯彩畫，收錄了畫家主要代表作。另一爲1991年，弗拉馬里昂（Flammarion）出版的《莫侯繪畫全目錄》（*Tout l'oeuvre peint de Gustave Moreau*），收有303件油畫和草圖及11件水彩❻。這部最晚出版的目錄中，除對少數莫侯部分晚期作品的年代有所修訂之外，也將美術館中未完成的草圖收入其中，顯示出對畫家晚期作品的重視。

　　本文研究的詩人圖像雖然多數完成於1870年以前，但是詩人的題材貫穿畫家一生的作品，考察的工作仍需以全部的作品爲對象。在作品集中且齊全的情況下，滿足了分析工作所必要的"數量"與"系列"條件；換句話說，大量的作品提供了充分的樣品、類同的結構、技巧與類同的主題。依據系列與數量的原則，我們首先整理出馬迪奧目錄中57件相關主題，與莫侯美術館目錄中115件詩人圖像❼，再由類同的主

❺此畫家簽名目錄爲馬迪奧著，《圭斯達夫・莫侯生平及完成作品目錄》爲一書中的第二部分。見書目5：Mathieu, Pierre-Louis. *Vie, oeuvre de Gustave Moreau, catalogue raisonné de l'oeuvre achevé*. Office du Livre, 1976, 391P.

❻《莫侯繪畫全目錄》（*Tout l'oeuvre peint de Gustave Moreau*, introduction et catalogue par P. L. Mathieu, 1991, Paris, 119P）. 其中305張黑白圖片，48張彩圖。即書目2。

❼見附錄2。

題與結構，分辨出兩大類型，即主題型與題材型兩類圖像，
錄於文後的〈詩人圖像分類目錄〉中（見附錄二），即作為文
中個別分析與綜合討論的基礎。

Ⅰ.2　畫家書信文件資料：

　　畫家生前的書信文件與筆記，幾乎完整地保留在美術館
中。首先，其遺囑執行人昂利・惠普（Henri Rupp）將其彙集
成三冊（Cahiers），再經過前 莫侯美術館 館長讓・帕拉底（Jean
Paladilhe）與馬迪奧兩位先生的分類整理，於1984年付印成
書，是為《莫侯文集》❽。此文集不僅反映了莫侯對古典藝
術卓越的修養及其對當代藝術的意見，更充分說明了畫家的
藝術理念；尤其難能可貴的是莫侯針對某些作品的構想與內
容詳細闡述❾，為探討圖像的意義與形式提供了強而有力的
佐證。

❽ *L'assembleur de rêve. Ecrits complets de Gustave Moreau*. A Fontfroide,
　　Bibliothèque Artistique, 1984, Paris, 313P.見書目1。
❾ 文集中50件畫題，8件有關詩人圖像，是為：Les prétendants, Tyrtée
　　Chantant pendant le combat, Les Muses quittent Apollon leur père
　　pour aller éclairer le monde, Hésiode et les Muses, La vie de l'
　　humanité, Orphée sur la tombe d'Eurydice, Les Lyres mortes, Sapho.

Ⅰ.3　主要傳記著作：

　　在考察莫侯的相關著作與傳記資料時，我們注意到有兩個明顯的時期：第一個時期是在1876年左拉的沙龍評論出現，到1927年莫侯的學生盧奧（G. Rouault）的回憶錄問世，約五十年間❿，相關文章直接由與畫家認識或與作品的接觸引起；第二個時期為1961年羅浮宮舉辦第一次莫侯回顧展以後，著述以目錄的編纂與畫家傳記考證居多。這兩個時期之間，有近四十年的沉寂，顯然與二十世紀上半紀的藝術風尚有直接的關係。

　　這兩個時期內的著述在方法與重點上也略有不同：早期的著述多半為作品的評論介紹，或學生對老師的追憶⓫，評論家赫朗（C. Ary Renan）、勒普依厄（Paul Leprieur, 1913）、拉抗與戴埃爾（Jean Laran et Léon Deshairs, 1913）諸人曾以少數代表作為對象，進而對莫侯的藝術形式與題材詳加描述說明。這類著述對理解畫家的藝術理念有相當的啟發作

❿George Rouauet, Souvenires Intimes, Galerie des Peintres Graveurs, E. Frapier, Paris, 1927. 左拉的沙龍評論於1991年彙聚成集，見Emile zola, *Ecrits sur l'art*, Gallimard, Paris, 1991, 523 p.

⓫除盧奧之外，馬蒂斯也寫有對老師莫侯的回憶，見H. Matisse, *L'art Vivant*, 15 Septembre, 1925。

用，但是對畫家的創作生涯、作品的流傳考證，乃至系統性
的分類與分期，則未能顧及。因此這一時期的資料可以說是
見證性勝過分析性，提供了具有時代範圍的材料。

　　第二個時期在1961年以後，馬爾候（Malraux）任文化部
長期間，羅浮宮首次為莫侯舉辦了回顧展（1961），推出幾乎
被遺忘了四十年的畫家及其作品，以後二十年再度隨著象徵
主義藝術在國際上的巡迴展出❷。有關莫侯的著述開始在歐
美甚至日本出現。除了展覽目錄中對畫家與作品介紹之外，
考據性與分析性的研究亦陸續出現❸，最重要的當推卡布朗
與馬迪奧兩位的傳記著作。

　　卡布朗（Julius Kaplan）著《圭斯達夫·莫侯的藝術、原
理、風格與內容》（*The Art of Gustave Moreau, Theory, Style,*

❷ 自1961至1977年間，莫侯作品在國際展覽中出現不下十七處：(1)
　1961-1962紐約，芝加哥(2)1962，法國馬賽(3)1964，德國慕尼黑，紐斯
　（Neuss）(4)1964-1965，日本東京(5)1964，瑞士巴登(6)1966，義大
　利提也斯特（Trieste），土罕（Turin）(7)1971，日本東京(8)1972，英
　國倫敦，利物浦 (9) 1972，西班牙馬德里 (10) 1974，日本東京，廣島
　（Hiroshima）(11)1974，美國洛山磯，舊金山(12)1977，瑞士日內瓦。
❸ 賀同（Ragnar Von Holton）在1961年羅浮宮的莫侯個展目錄中寫下第一
　篇有關畫家小傳，其他六十年代中有關莫侯的學術研究有卡達（Pierre
　Cadars）著莫侯的早年傳記（止於1864年）（Université de Toulouse）；
　席弗（Gert Schéff）和巴拉地（Jean Paladilhe）對畫家作品及生平之著
　述；其他重要相關著作詳見本書之參考書目。

and Content），爲第一部對莫侯作系統研究的著作⓮。卡氏此書於1972年問世，是歷經四年（1966-1969）數度前往巴黎就地調查研究的成果。卡著的主要貢獻是對莫侯作品的分期及其主要藝術理念的介紹，把莫侯五十年的藝術歷程與爲數浩瀚的作品作了簡明的綜論，是一部資料整合性的傳記研究。不過卡氏在爲作品分期時——即早期（1860年代）、中期（1870-1886）與晚期（1887-1898），每期所選擇的代表作，僅限於極少數（2至4件）的個例：如早期的「奧迪帕斯與史芬克司」，中期的「面對赫羅德起舞的沙樂美」，晚期的「朱彼特與賽美蕾」。這些大型作品雖然有其代表性，卻不足以說明莫侯在同一時期內對多樣主題的處理。卡著對莫侯不同的主題亦缺乏系統的分析，同時由於分析對象局限在10件大幅油畫之內，對於莫侯所擅長的水彩或較小幅作品均未能顧及，例如，**莫侯的詩人圖像多以小幅水彩或淡彩素描方式出現**，在卡著中便完全沒有提到，這些是卡著不足之處。

　　第二部重要傳記爲比耶赫・路易・馬迪奧在1976年付印的論文《圭斯達夫・莫侯生平完成作品目錄》⓯。馬著包括兩部分，第一部分處理畫家由學生到成長的全部學習歷程，

⓮Julius Kaplan, *The Art of Gustave Moreau, Theory, Style, and Content*, UNI Research Press, Michigan, 1972, 205P.

⓯Mathieu, Pierre-Louis. *Vie, oeuvre de Gustave Moreau, catalogue raisonné de l'oeuvre acheve*. Friburgo Office du Livre, 1976, 391P.　此書列入主要參考書之五（編號書目5）。

畫家創作生涯與晚年任教巴黎國立藝術學院以後，對年輕學生的影響。馬迪奧以編年與主題並行方式撰寫，兼顧畫家傳記與作品描述；第二部分彙集了473件作品的黑白圖像與作品之流傳資料，成爲追蹤莫侯署名作品的鑑定目錄（catalogue raisonné）**⑯**。在作品分析方面，馬著對個別作品的分析頗爲簡略，甚至有"淺膚而不周全"的遺憾**⑰**。不過與卡氏傳記比較，馬著的貢獻在於畫家完成作品的考證與流傳的跟蹤，爲研究莫侯作品提供了一個不可缺少的工具。此外，在畫家創作生涯方面也提供了一些新的線索，諸如部分畫作與同時代畫家夏塞里奧（Th. Chassériau）、德拉克瓦及戴洛內（E. Delaunay）的作品之間的相似性以及莫侯與巴納斯派詩人：戴·邦維勤（Théodore de Banville）、戴·埃亥底亞（José-Maria de Hérèdia）、羅罕（Jean Lorrain)與卡沙里（Henri Cazalis）諸人之間的千絲萬縷的關係**⑱**，爲理解畫家創作動機提供了重要的線索。

⑯473件作品中，428件爲油畫、水彩，45件爲畫家所作或參與完成的版畫、壁掛、琺瑯彩繪（Email）。

⑰此語出自卡布朗對馬迪奧著莫侯傳記之書評，認爲馬著中對莫侯作品中"複雜而奇幻的意象"（complicate and fascinting imagery）處理過於"淺膚而不周全"(superficial and incomplete)J. kaplan, *The Literature of Art*, Burlington, Dec. 1977, pp.869～871。

⑱書目5：Mathieu, Pierre-Louis. *Vie, oeuvre de Gustave Moreau, catalogue raisonné de l'oeuvre achevé*. Friburgo, Office du Livre, 1976, 391P. 頁247。

　　上述有關莫侯的研究，皆自畫家的傳記與作品流傳著手，雖然有關資料仍在繼續發現之中，對於畫家生涯中的一些疑點仍有待補充與進一步的研究，但是對這樣一個傳世近萬件圖像文件的畫家而言，以上的研究成果提供了另一個研究方向的可能，即針對大量作品的形式與題材，作圖像的分類與分析，這也是本文的主要內容。下面嘗試提出的詩人圖像研究便是建立在這樣的一個前提之下，換句話說，憑藉上面所說的歷史性的考證與整理，我們為美學規範性的分析提供了材料與基礎。

　　莫侯的第一張詩人圖像出現在1846年，畫家年方二十，此後以不同的詩人形象訴說類同的內涵，在早期（1868年以前），以赫日奧德、繆司、奧菲等主題形象為主，經過中期（1870-1883）的沙弗，到晚期（1884-1895）演變為綜合型題材的詩人，這個終其生未嘗偏離的意象，究竟有何美學內涵？詩人題材在莫侯的藝術理念中具有怎樣的位置？同時，在一個長達五十年的畫家生涯中，畫家個人的經歷與社會變遷所導致的風格變化是否在不同時期的詩人圖像中反映出來？這些都是有待解答的問題。

　　同時，藉著大量詩人的隱喻圖像，我們也希望考察象徵藝術中擬人化的兩種表徵形式，即主題型與題材型的兩種寓意畫，如何在莫侯的詩人圖像中得以充分發揮並達到預期的目的。

II. 圖像言語的結構分析：

II.1 圖像言語的一般結構與典型關係：

　　圖像言語由形象元素在一定的結構下組合而成。由於元素本身的特質及其組合關係，產生可感受或可理解的意義，所以圖像被納入意義系統，是語言以外的言語形式。構成此圖像言語的記號可能或多或少地模仿視覺經驗。當此一記號的意義完全由模仿自然的視覺經驗而生，換句話說，在其自明性意義之內時，它是一個自然記號，如風景畫中之山川樹木，靜物畫中之花果或人形；當它的意義來自模仿自然的經驗以外，由約定俗成或文化的因素產生，便是象徵功能下的人爲記號，如宗教繪畫中的十字架和聖徒。視覺藝術中的圖像幾乎不可避免地兼有自然記號與人爲記號的功能❿。這是藝術多義性的本質，然而藝術意義的產生，必須依賴思想的推論與語言的陳述以外的圖式與風格，尤其在以人及其活動

❿ 自然記號的自明義，並不排除學習經驗，不過識別一個蘋果不同於一個詩人，主要來自視覺經驗，而非文化經驗，自然記號與人爲記號的定義在某一程度上與帕諾夫斯基的第一義或自然意義(signification prim－aire ou naturelle)，第二義或約定意義 (signification seconaaire ou conventionnelle) 相吻合。

爲中心的造型藝術中，形象的隱喻、象徵、反諷與風格密切
結合而實現作品的類型⑳。莫侯的詩人圖像透過不同的詩人
發抒藝術理念。詩人圖像不是單純的人爲記號，它是形式，
同時也是指涉物與內容，其形式結構與內容之間有著複雜的
多層關係：**時而以不同的形式意指類同的意涵：**如阿波羅、
繆司、赫日奧德同是藝術靈感之指涉物；**時而以同一形式指
向不同的理念，**如奧菲時爲詩人，時爲愛情。歌德曾經在解
釋寓意與象徵時，提出 "由個別指向一般"（阿波羅→詩的靈
感）與 "形象的及物性"（奧菲→詩人），這兩種性質在莫侯
的繪畫中幾乎同時並存，相互滲透，並與感性結構產生呼應
的關係。這種圖面結構關係對繪畫意義的產生具有決定性的
作用，值得作進一步的分析。

　　造型藝術中的形象元素既有自然記號的形式，又有人爲
記號的功能，它不同於書寫言語中的詞彙，誠如杜夫海納所
說，其組合方式不能與語言中的語法或文法相提並論㉑；不
過繪畫中形象結構的隱喻與象徵，與書寫言語中之隱喻象徵
並無二致。書寫言語根據文類（genre littéraire）或主題不同
而排列其詞句，在某些文類下其組織比較嚴謹（如詩歌），在

⑳在西方藝術史中，即使強調眼見爲實的寫實主義，也少有以顏色、線條
　所摸擬的自然現象爲終極目的，純視覺性的印象主義可以說是一個少有
　的例外。

㉑杜夫海納，《藝術是語言嗎？》孫非譯，引自：《美學與哲學》，中國社
　會科學院，北京，1985，頁93.

另一種文類下，則比較鬆弛（如散文、小說）；視覺藝術中同樣地依據類型規則（la loi du genre）與主題的選擇而決定其形象元素的塑造與排比。這種排比關係在視覺藝術中，一般稱之爲構圖。構圖呈現圖像系統中的緊鄰關係與整體形式，並進而對圖像意義產生作用。因此，圖像意義分析的關鍵，一言以蔽之，是建立在主題與其結構所形成的典型關係上。以詩人圖像爲例，"詩人"是形象元素發展的方向與範圍，畫家在詩人系列的作品中，如何充分掌握此典型關係，以展現其意涵？同時，不同的意涵與形式結構有何相關的變化？這些問題都是本文分析莫侯詩人圖像過程中的重要線索。

II.2　典型關係中的兩種類型：

　　圖像被納入意義系統，因爲它可以記錄經驗，表達理念，以靜態或動勢呈現人物行動與場景。其意義的產生受制於形象元素的典型關係。所謂"典型關係"是指由某一典型元素的改變，可以改變全部圖像的意義❷。如莫侯詩人圖像中的繆司若由維納斯取代，則全圖的意義必然不同。這裡的典型關係是由人物的特性形成。除此之外，典型關係也可能是一

❷典型關係（corrélation typique）一詞出自葛赫聶（F. Garnier）的《中古圖像言語》（*Le Langage de L'image an Moyen Age*）一書，作者就此圖像特性在中古藝術中的作用，曾詳加分析。

組形象中的排比位置或緊鄰關係，一如文章中之上下文組織，是由組合關係而生的關係意義。典型關係可能由一個明確的主題引導，如耶穌基督與十二門徒共進晚餐，是宗教主題；拿破崙埃羅之役是歷史主題；也可能僅僅呈現人際關係或生活情趣之一般題材，如布魯蓋爾的「鄉間婚禮」、維爾美的「街景」。概括地說，圖像的意義可以在其形象元素的典型相關性與緊鄰相關性中取得。

　　由上述典型相關性與緊鄰相關性的特質，圖像產生意義過程可分為兩種類型：即主題型與題材型。當圖像的內容不但可以清楚地辨識，而且其中細節人物皆可根據歷史或傳統具名分辨，則此圖像具有某一參考性主題（sujet de référence），簡稱為主題型；莫侯的「普羅美特」（Prométhée）、「舞中沙樂美」（Salomé dansant）、「蕾達」（圖１）（Léda）是很好的例子。若圖像中概念性的內容是由組織關係而生，其中人物並不具名，也未必佔有主要位置，則此圖像是具有非參考性題材，簡稱為題材型，如莫侯晚期作品中的「誘惑」（La tentation）（圖２）、「惡之靈」（Génie du Mal）❷❸。

　　主題型的圖像與題材型的圖像在分析的過程中有以下的不同：一個主題（參考性主題），無論其取自歷史，還是聖經、

❷❸ 「誘惑」（La tentation），140×98公分，1890年左右，館目編號G204；「惡之靈」（Génie du Nal），22.5×80，1890年左右館目編號13992；二圖皆錄入《莫侯繪畫全目錄》，頁108.

圖1　莫侯：「蕾達」（油畫，20×11.5，
　　　1865-1875，現藏莫侯美術館），
　　　其圖像具有一參考性主題

圖2　莫侯：「誘惑」（油畫草圖，140×98，
　　　1890，現藏莫侯美術館），其圖像中概念性之內容，
　　　是由組織關係而生

神話、文學作品，必然有一個固有的脈絡：時空情景、人物的舉止、位置皆有史可循或有傳統的根據；畫家必須在一定的場面，人物或裝飾配景下安置其圖像元素，如「沙弗墜海」、「最後的晚餐」，畫家必須在某一程度下符合歷史或約定俗成的條件。這些限制對於圖像的理解可以有相當的助益；同時自審美的觀點，由不同畫家對同一主題處理的方式，可以比較畫家們想像力的差異與風格的變化。

　　至於題材型圖像，在完全出自畫家自由創意的前提下，其意義的產生與詮釋則僅依靠繪面元素的結構及其相互關係，有時也可以借助相關風格的提示，但主要意義的憑據仍在形式本身。

　　主題型與題材型的區別，在於後者直接由形象訴諸一般概念（如生命、愛情）或情景（夜晚、回憶）；而前者即使是指向概念，也是透過一個具體且個別的例子，如繆司、赫日奧德所指涉的文藝靈感。正因為主題型圖像具有故事性，其結構也常作敍述性發展，各部分及相互的關係往往有一定的順序方向（如由左向右，或由上至下），以便說明事件的發生。相對的，題材型圖像的各部分及相互關係，則不具有特殊的空間意義，時間上也難以定位，各部位的關係往往要依賴聯想的方式說明。圖像的意義也因此比較難於捉摸，訴諸主觀詮釋的成分比較多。

　　就個別指向一般而言，主題型圖像的寓意性格要比題材型圖像濃厚，但並不因此喪失其象徵性質，這一點在前面中

已有說明，不另贅述。

　　主題型與題材型雖然是圖像的兩種典型結構，在作品中未必全是涇渭分明。在實際分析圖像時，我們會經常遇到介於二者之間的例子，尤其是古典傳統的詩意畫中，往往兼具兩者的結構，如普散的「詩人的靈感」（Inspiration du Poète）（彩圖 9）㉔，明顯地以文藝靈感為題材，人物的主題性不明確，畫中手執桂冠的女神應為繆司，卡莉奧普（Calliope），但是另外兩位詩人是誰？是隱喻古詩人維爾吉（Virgil），還是在讚揚一位當代詩人，便不容易下斷語。

　　莫侯的詩人圖像也包含有兩種結構，尤以主題型居多數。早期的「沙弗」、「赫日奧德與繆司」、「繆司與阿波羅」、「提爾特」、「奧菲」，都是由個別詩人的際遇，投射詩人的藝術理念：繆司為牧童赫日奧德加上桂冠，或在其耳邊輕傳文藝之靈思；眾繆司辭別阿波羅去照明人間；提爾特以詩歌鼓舞青年戰士的熱情，這些圖像借助古典文學主題的性格相當明確。中期以後畫家在取用典故與造型結構方面，似乎掌握比較大的自由，擬人的形象逐漸擺脫其故事性背景，而直接訴諸感覺或意念，如「夜晚」（Le Soir, 1887）、「旅者詩人」（Le Poète voyogeur, 1891）、「阿拉伯詩人」（Le Poète arabe, 1886）、「印度詩人」（Le Poète indien, 1885-1890），詩人不具個別性，而具類型性，圖像不陳述故事而直接訴諸感覺，偏

㉔Nicolas Poussin (1594-1665)此畫現藏羅浮宮，182×213，1630。

向題材型的結構。這個形式上的轉變將在下章中進一步分析。在附錄二〈詩人圖像分析表〉中可以在數量上比較出兩種類型結構在莫侯作品中的代表性。

第四章 詩人圖像的類型與分期

圭斯達夫‧莫侯自1846年考入高等藝術學院，1848，1849年兩次角逐羅馬大獎未能如願而決心退出藝術學院，雖然曾在1851年獲得第一件官方訂購作品的肯定，又曾在1852、1853年相繼參加沙龍的展出，不過莫侯個人的藝術風格應在1859年自義大利遊學返法後，才逐漸成熟。卡布朗（Julius Kaplan）在撰寫圭斯達夫‧莫侯之藝術過程時❶，曾把莫侯作品分為三期：成熟初期（1860年代）、創作初期（1870-1886）與晚期（1887-1898）。初期以「奧狄帕斯與史芬克司」、「賈松與梅迪亞」、「靑年與死亡」、「普羅美特」4件參加沙龍作品為代表❷，反映早期所接受的學院古典主義與浪漫主義混合下的一種象徵形式，大量引用神話題材與隱喻形象，米開蘭基羅與新柏拉圖主義的影響已充分顯現出來。中期的風格漸趨複雜，東方趣味與裝飾性細節愈見濃厚，以沙樂美等作品為代表❸。晚期受藝術學院敎職與象徵主義文學的影響，作品漸趨神祕化，以「人類之生命」（La Vie de l'Humanité）等作品為代表❹。

馬迪奧（J. P. Mathieu）的研究❺雖無意指出特別的分

❶J. Kaplan, *The Art of Gustave Moreau, Theory, Style, and Content*, UMI Resarch Press, Ann Arbor, Michigan, 1972.

❷Oedipe et Sphinx,1864；Jason et Medea,1865；Le Jeune Homme et la Mort,1856；Prométhée,1868.

❸Salomé danse devant Hérode, Hercules et Hipa, Jacob et I'Ange.

❹La Sirène et le Poète, Triomphe d'Alexandre, La Vie de Humanité.

期，但亦肯定1864年的「奧狄帕斯與史芬克司」與1866年的「奧菲」爲莫侯成熟初期的代表作，1870至1890約二十年間，爲莫侯肯定其風格而多產的時期。1890年以後，因爲畫家相繼失去了兩位生活中的女性伴侶，及1891年承繼了藝術學院導師席位，新的生活經驗導致莫侯晚年作品中大量的神祕主義與東方色彩。

　因此卡布朗與馬迪奧兩位以不同的依據，肯定了1870年爲畫家早期與中期的分界，僅在後段的分期有不一致的看法，前者訂在1887年（原因不詳），後者訂在1890年（亞麗桑婷·狄荷病逝）。兩位學者的分期是否同樣可以在詩人圖像的發展過程中得到說明呢？下面是我們的驗證：

1. 馬迪奧所編莫侯簽名作品目錄共428件❻，其中詩人圖像共數57件。主題型43件中，20件完成於1870年以前，18件於1880年以後，僅 5 件沙弗圖像作於1872年。以詩人爲題材的作品13件中，12件作於1880年以後，僅「詩人與聖者」（Le poète et la sainte）作於1868年 ❼。

❺見書目5：Mathieu, Pierre-Louis, *Vie, oeuvre de Gustave Moreau, catalogue raisonné de l'oeuvre achevé*. Friburgo, Office du Livre, 1976, 391P.

❻包括全部簽名油畫、水彩、素描，但不含複製版畫及仿製作品。

❼此圖與1879年及1880年之「匈牙利之聖女依莉莎白」（又名「玫瑰之奇蹟」）極爲相似。

　　由馬迪奧目錄中整理出來的詩人分類目錄裡（附錄
二），我們可以看出，主題型詩人圖像多數完成於1867
年以前，而題材型詩人圖像，則幾乎完全在1880年以
後所作。

2.莫侯美術館中現藏詩人圖像不下116件（見附錄二，莫
侯美術館館藏詩人畫目錄）。其中泰半爲草圖或未完
成的作品，故無年代紀錄。我們以同樣的方式分類，
得到下面結論：115件詩人圖像索引中，76件（65.5%）
爲主題型，具有年代者4件（「赫日奧德與繆司」）全在
1867年前所作；40件（34.5%）以詩人爲題材的目錄
中，具有年代者3件，皆爲1884年以後所作。值得一提
的是11幅「提爾特」圖像，似乎沒有一張完成，雖然
莫侯在晚年爲「戰場中的提爾特」作了長篇的說明，
但是沒有一張署名作品進入馬迪奧目錄。

　　1890年以後，莫侯由於接掌藝術學院教席及1895年後整
理早期作品等事務，以致創作的數量減少。根據上述資料，
詩人圖像的分布時期，應當是：

　　早期：1856-1870年間主要處理四個主題❽，分別是：
　　　　　「阿波羅與繆司」、「赫日奧德與繆司」、「奧菲」、

❽阿里昂Arian爲一孤立的例子，故不列入。

　　「提爾特」。

　　中期：1871-1884年，以沙弗圖像爲主。

　　晚期：1884-1895年，以詩人概念爲題材的「東方詩人」、
　　　　　「旅者詩人」與「詩人之死」等圖像爲主。

詩人圖像類型與分期綜合表

分期／類型		早期 1857~1870	中期 1872~1884	晚期 1886~1890~1891~1897	
主題型	阿波羅與繆司	X			
	赫日奧德與繆司	X			
	奧菲	X		X	
	沙弗		X		
題材型	詩人之死		X	X	
	詩人與聖者		X	X	
	詩人靈感與東方詩人		X	X	
說明		1870年徵召入伍，受傷，調養至1871	1884母親過世	年過世　1890 A. Dureux 過世　1891接受導師的職位，創作時間減少	籌劃紀念館的設置。

(1)以1870-1871入伍受傷爲早期與中期分界。

(2)以1884年母親過逝，爲中期與晚期分界。

(3)詩人圖像集中在早期與晚期，中期多數沙弗圖像爲戲劇服飾而作，意義不同。

(4)早期多作主題型，晚期偏愛題材型，此一演變說明莫侯的表現形式由寓意逐漸轉向象徵。

(5)詳見附錄二：詩人圖像分類表

我們若把此三個時期的詩人畫與畫家生前的重大事件相互對證，就不難看出畫家選擇題材的動機以及各類詩人由主題型的象徵逐漸轉變爲體裁型的表現時，其形式與內涵的變化歷程（參見 "詩人圖像類型與分期綜合表"）。

1870年以前爲主題型詩人時期，由阿波羅、繆司、赫日奧德、奧菲、沙弗、提爾特諸古典文學中的詩人，象徵著藝術的靈感與熱情。 1870年，在法、德戰役中，莫侯被徵召入伍，因傷調養至1871年，創作活動一度中斷。1871至1884年間是沙弗系列時期，主題沙弗之死，沙弗墜海，與爲古諾歌劇 "沙弗" 的服裝設計，是詩人命運的理念與裝飾性趣味主導的時期。

1884年以後概念性作品增加。1884年畫家的母親辭世，莫侯失去生命中共同生活最長的女性，感情生活的失調使他的創作一度中斷。1890年，亞麗桑婷・狄荷病逝，感情生活再度受到打擊。這在他一再以死亡和痛苦爲內涵的詩人圖像中可以看到。如「詩人（奧菲）之死」（1890）、「尙鐸背伏著死去的詩人」（1890）、「旅者詩人」（1891）、「奧菲的悲泣」（圖 1）（1891）都是在狄荷死後兩年內所作。此外，如「波斯詩人」、「印度詩人」（1885-1890）、「詩人靈感」（1893）等，異國情調的詩人圖像及折衷性的藝術觀，也多半集中在這個時期。

因此，詩人寓意畫雖然始終是莫侯藉以投射其藝術理念的形式，在晚年的作品中，畫家卻逐漸擺脫了主題型詩人的

圖 1 　莫侯:「奧菲的悲泣」(水彩,厚紙,
　　　21×25,1891,現藏莫侯美術館),
　　　亞麗桑婷・狄荷的病逝,使畫家一
　　　再以死亡和痛苦作爲詩人圖像的內
　　　涵

故事性範疇，省略其時空關係及各種情景的細節而採取比較抽象的概念性構圖。其詩人的造型與氣質，全由繪畫因素安排設計而成。歷史性的內容被柔和的線條，感性的色彩與戲劇性的氣氛所取代，唯一保留的具體形式只剩下擬人化的詩人意象。事實上，**莫侯的詩人，在免除了性別、時代背景的個別因素後，已無異於純粹藝術觀念的表現**。同時，在另一方面，就莫侯五十年藝術生涯的分期問題，在經過其詩人圖像的驗證後，也就不言自明了。畫家由成熟發展到晚年的綜合三階段，可以建立在更清楚而具體的實例上。

Ⅰ． 主題型詩人圖像：

Ⅰ．1　以繆司為中心的詩人圖像：

　　以繆司為中心的主題是指司掌文藝之神祇：阿波羅、繆司，及受此神靈啓示的希臘詩人赫日奧德（Hésiode，紀元前八世紀-七世紀）。阿波羅與繆司象徵著藝術之靈感泉源；傳說赫日奧德身為埃立貢（Hélicon）山地之牧羊者，受到藝術神靈的啓示而寫下不朽的詩篇，這個久遠的傳說不僅反映了一個古典藝術的理想，也是一個年輕藝術學子所嚮往的創作境界。莫侯在1857年至1859年之間，遍遊義大利古蹟城市，潛心臨摹古典大師們的作品，這種求道取經的心情，充分反

映在此一時期的繆司圖像之中。

　　根據現藏莫侯美術館的數十件草圖推斷，以繆司爲中心的詩人圖像應當是莫侯早期的重點題材。在1870年以後畫家作品中雖然偶有類同的主題出現，其構圖與處理方式有重複前期的現象，創意不多；至於晚年因爲規劃美術館之陳列室而擴大或重畫的作品，其構思仍屬於早期。在這個系列之中，我們選擇了 7 件具有代表性的作品，作爲進一步分析的對象：

1. 「阿波羅與九位繆司」（Apollon et les neuf muses, 1856）
　　（M38）❾

2. 「繆司辭別阿波羅前往照明人間」（Les Muses quittant apollon, leur père, pour aller éclairer le monde）（G23）

3. 「赫日奧德與繆司」（Hésiode et la Muse, 1857）（M41）

4. 「赫日奧德與繆司」（Hésiode et la Muse, 1858）（M42）

5. 「赫日奧德與眾繆司」（Hésiode et les Muses, 1860/1880）（G28, G872）❿

6. 「赫日奧德與繆司」（Hésiode et la Muse）（M392）

7. 「赫日奧德與繆司」（Hésiode et la Muse）（G15502）

❾ "M" 爲馬迪奧1976年編《圭斯達夫・莫侯生平及完成作品目錄》之代號。

❿ "G" 爲莫侯美術館館藏目錄之代號。

(1)「阿波羅與九位繆司」(Apollon et les neuf Muses)(M38，彩圖10)：

油畫／帆布，103×83公分，1856，巴黎私人收藏。

莫侯曾在1855年到1856年之間投入新古典風格的鑽研，這幅精細的油畫完成於此時。當時由銀行家傅德(Benoît Fould)收買。不過馬迪奧曾指出，傅德原先想買的並不是此圖，而是英雄神話故事 "翁法娜脚旁的埃赫巨勒" (Hercule aux pieds d'Omphale) **⑪**。這個學院式主題反映一個以神話掩飾裸體人像的世俗趣味，與當時莫侯的理念似乎有一段差距，因此莫侯雖然嘗試了一些草圖，終究無法畫成 **⑫**。最後，是在不得已的情況下以這幅阿波羅與繆司圖像替代。

⑪見書目5：Mathieu, Pierre-Louis, *Vie, oeuvre de Gustave Moreau, catalogue raisonné de l'oeuvre achevé*, Friburgo, Office du Livre, 1976, 391P. 頁51。傳說翁法娜為利底(Lydie)之女后，埃赫巨勒因為贖罪而成為其奴隸，後因助女后除害去暴而獲自由，並得到女后之愛慕。另一不同的傳說中，埃赫居勒敗為女后之奴，又為女后之情人，故裝扮為女僕侍侯於女后之側。

⑫1856年初，在莫侯與好友弗赫芒丹(Fromentin)的通信中，可以瞭解此時期內畫家工作的重點。"近來工作有何進展？是尚鐸(Centaure)？還是蕾達(Leda)？開始著手畫夏娃(Eve)沒有？埃赫巨勒與蛇一畫是否已決定？"——弗赫芒丹致莫侯信，見書目5：Mathieu, Pierre-Louis, *Gustave Moreau, Vie, Son oeuvre-catalogue raisonné de l'oeuvre achevé*, Friburgo, Office du Livre, 1976, 391P. 頁50。

　　此畫原名「衆繆司爲阿波羅哭泣」（Apollon pleuré par les Muses）**⓭**，與圖中繆司們黯然的神情比較吻合。阿波羅的坦然坐姿與造型特色頗有普散之風**⓮**。以衆繆司圍繞阿波羅的結構指涉詩歌靈感，是一個典型主題形式，可以在普散早年所作的「巴拿斯」（le Parnasse）（圖2）**⓯**，及拉斐爾在梵蒂岡的壁畫（圖3）**⓰**中找到根源。莫侯在這一段時期裡顯然努力於模仿古典大師的技法，在其明亮的色彩與細膩的筆觸中，我們也似乎可以看到安格爾的影子。

　　(2)「繆司辭別阿波羅前往照明人間」（Les Muses quittant Apollon, leur père, pour aller éclairer le monde）（G23，彩圖11）：

　　　　油畫，2.92×152，1868／1882，莫侯美術館。

　　莫侯爲此畫之說明如下：

⓭見書目2：Mathieu, Pierre-Louis, *Tout l'oeuvre peint de Gustave Moreau*. Paris: Flammarion, 1991.（《莫侯繪畫全目錄》）頁90。

⓮如普散的「詩人的靈感」（L'inspiration de Poète）油畫／帆布，184×214公分，巴黎羅浮宮。

⓯普散，「巴拿斯」（Le Parnasse）油畫／帆布，145×197公分，馬德里，普拉多美術館。

⓰亦名巴拿斯（Le Parnasse），Stanza della Segnatura. Vatican.

圖 2　普散：「巴拿斯」（油畫／帆布，
　　　145×197，現藏馬德里的普拉多美
　　　術館）

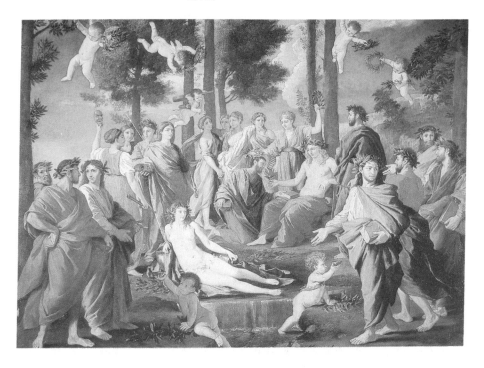

圖3　拉斐爾：「巴拿斯」，
　　　　為拉斐爾在梵蒂岡所作之壁畫

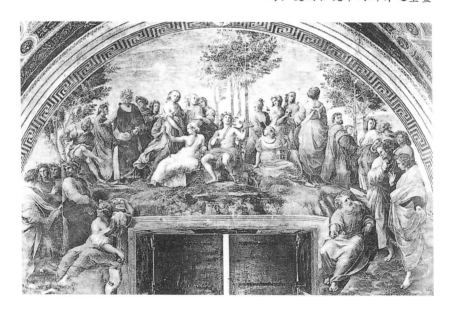

> *夜晚來臨，即將遠行的珍鳥們（繆司）離開了她們*
> *的巢，向她們的聖父黯然道別。天神，靈氣昂然地*
> *屹立著，若有所思，超然駕凌於萬物之上，少女們*
> *已經從祂那兒獲得靈氣與信心，她們即將遠行，隨*
> *身攜帶了不同形式的理想，向遙遠的人間播下創*
> *造詩人生命的種子。⑰*

　　希臘神話賦予阿波羅多種屬性，他不僅主司陽光，具有
淨化、醫療、音樂、詩歌的才能；他還掌握一種特殊神奇力
量，可藉著活潑而愉快的音樂，把人帶入一種神祕未知的境
界。首先他在巴拿斯（Parnasse），把音樂傳給了九位繆司，
再由眾繆司把這種神奇的力量帶到人間。這幅畫所要顯示的
便是這樣的一個內容。

　　九位繆司與白色飛馬居住在巴拿斯山上。在埃赫巨拉嫩
（Herculanum）出土的古畫中，有阿波羅與繆司的立像，儀態
莊嚴，表情生動而衣紋縐褶變化多端。在這些出土的繪畫中，
最引人注意的是伴隨著神性人物的屬性（attributs）。每位繆
司都詳具名字及其特性，使昔日對繆司的籠統概念得以澄
清。九位繆司及其屬性分別是：卡莉奧普（Calliope）掌史詩；

⑰書目1：*L'Assembleur de rêves, Ecrits complets de Gustave Moreau*.Paris:
　A. Fonteroide (coll. Bibliothèque Artistque & Littéraire). 1984, 313p.
　《莫侯文集》），頁58。

克莉娥（Clio）掌歷史；依拉托（Erato）主抒情讚美歌（合唱曲）；達莉（Thalie）掌喜劇；梅波曼娜（Melpomène）掌悲劇；特爾浦絲柯（Terpsicore）主司趣味詩與舞蹈；幽特浦（Euterpe），笛曲；波莉妮（Polymnie），啞劇；幽拉妮（Uranie），天象。

這件作品的構思應當是承繼上述阿波羅圖像（M38），其年代雖被定在1868年（1976年目錄），但在1991年馬迪奧重編莫侯繪畫目錄時已修訂為1868／1882，並注明此畫曾在1882年前後經過擴大修改❽。馬迪奧雖然沒解說其修訂的依據，我們可以根據以下三點原因，肯定此畫當為晚年之作：

1. 莫侯改建其獨院住宅為美術館的工程，雖然在1895年才得以完成，但是莫侯希望在原有畫室之上加蓋兩層陳列室，作為長期展示作品之構想由來已久。在這樣一個前提下，莫侯不僅對自己的作品資料，包括所有速寫、草圖善為保管、編列清單，並有意將部分作品修改或重畫，以求陳列之和諧統一。目前陳列在美術館三樓的數件大畫具有類似的尺寸與結構，此件「繆司辭別阿波羅前往照明人間」便為其中之一〔另外兩件為「赫日奧德與眾繆司」（G28）與「戰場高歌之提

❽《莫侯美術館目錄》（書目4），頁11，及《莫侯繪畫全目錄》（書目2），頁91。

爾特」（G18）〕。因此畫家晚年將早期作品或草圖擴大
修改甚至重行構圖的動機是很清楚的。

2.美術館中藏有水彩一幅（G334），題名爲「阿波羅與繆
司」（Apollon et Muses, 18.5×12.5公分）（圖4）與此
件油畫的中心部分構圖一致，很可能爲早期構思之草
圖。

3.就造型因素分析，此畫具有晚年中軸式構圖之特色：
人物聚集在畫之中央部位，向中上方發展，配以樹石
造成軸型結構，兩側上方襯以開闊的天際雲彩，以舒
解重疊的人體形象（圖5）。這一構圖方式在畫家晚年
不少作品中出現，如「神祕之花」（Fleurs Mystiques,
G37,253×137,1890）（圖6），「阿赫果諾特之凱歸」
（Le retour des Argonautes, G20, 434×215, 1897）
（圖7）皆是。此外，在此圖位居中央寶座昂然凝視
的阿波羅之神態，與1895年作「朱彼特與賽美蕾」
（Jupiter et Semelé, G91, 213×118公分）中的天神如
出一轍（圖8），其座後的柱石，頭頂上的寶冠，鑽石
星座與攀延在四周的蔓藤花草，其勾勒描繪方式無一
不顯出畫家晚年之特色。

圖 4　莫侯：「阿波羅與繆司」（水彩，
　　　18.5×12.5，現藏莫侯美術館），此
　　　圖爲早期以繆司爲中心，所構思之
　　　草圖

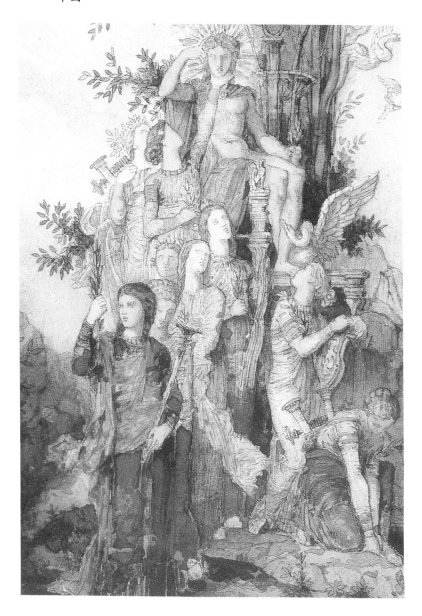

圖 5 　莫侯：「繆司辭別阿波羅前往照明人間」（油畫／帆布，
292×152，1868／1882，現藏莫侯美術館）

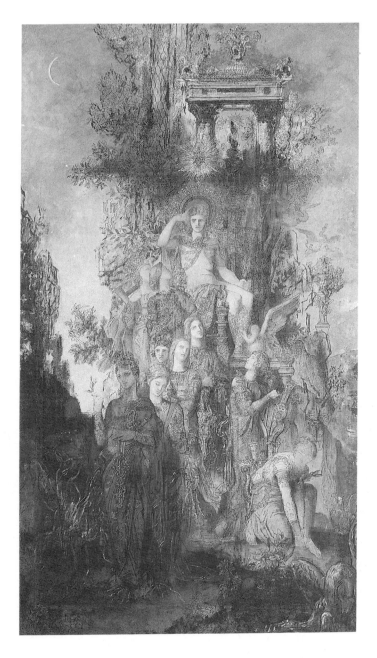

圖6　莫侯：「神秘之花」（油畫，253×137，1890，
　　　現藏莫侯美術館）

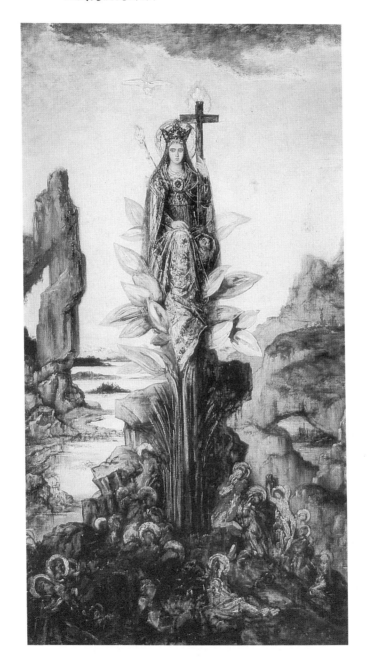

圖 7　莫侯：「阿赫果諾特之凱歸」（油畫，434×125，
　　　　1897，現藏莫侯美術館）

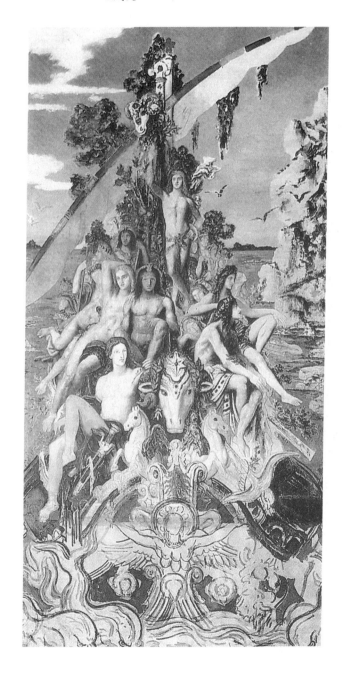

圖8　莫侯：「朱彼特與賽美蕾」（油彩／帆布，
　　　213×118，1895，現藏莫侯美術館）

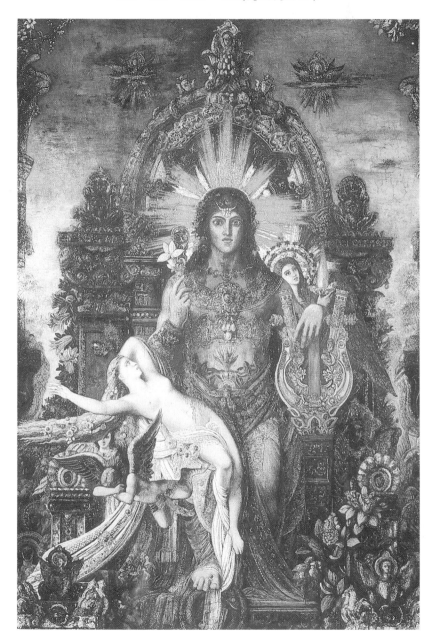

(3)「赫日奧德與繆司」(Hésiode et la Muse)
(M41, 彩圖12):

> 黑炭筆、米色紙地、淡彩、褐色墨水，41.9×33公分，右
> 下簽名 "圭斯達夫‧莫侯，1857，羅馬"，左上方以大寫正
> 體字寫：「赫日奧德與繆司」，私人收藏。

古希臘詩人赫日奧德以 "神統紀"(la Théogonie)歌誦衆神歷史，並曾自述如何由牧羊者之身，接受九位繆司親傳的奧祕，因而能寫下熱情而動人的詩篇。此幅淡褐色水彩素描呈現年輕的希臘詩人，身受神靈啓示的過程。全畫浸在一片祥和幸福的氣氛中，繆司以輕盈的步伐迎向詩人，並高舉著月桂樹枝，正要加在沈思（或沈睡中）的牧童頭上。

此圖成於莫侯第一次逗留羅馬期間。馬迪奧曾提到莫侯在1857年冬天至1858年4月之間，常至梅弟奇學院練習人體寫生，並在那兒結織了比他年輕九歲的戴伽（E. Degas）[19]。這件淡彩素描很可能作於此時期，其主題與形式都具有啓蒙老師畢郭（Picot）的新古典趣味，無論在人體的造型、筆觸，在年輕牧童臉部溫柔的表情，或繆司優雅的姿態上，都顯示出莫侯曾經接受的學院式教育，與畫家當時所努力尋找的古

[19]書目5：Mathieu, Pierre-Louis, *Vie, oeuvre de Gustave Moreau, catalogue raisonné de l'oeuvre achevé*, Friburgo, Office du Livre, 1976, 391P. 頁75.

典藝術形式。

(4)「赫日奧德與繆司」（Hésiode et la Muse）
（M42，圖9）：

> 黑炭筆，紙地，淡彩、褐色墨水，37.7×29公分，1858，
> 左下角簽名 "G. M. Gustave Moreau, Rome, 1858"，現藏
> 於加拿大，渥大瓦國家美術館（National Gallery of
> Canada, Ottawa）。

此圖亦爲莫侯遊學義大利期間所作。曾參加1886年沙龍
素描展，畫題爲「受繆司神靈啓示之赫日奧德」（Hésiode visité
par la Muse，沙龍展編號：2430）。謝諾（Chesneau）的沙龍
報導中對此畫甚爲嘉許[20]，並有以下一段描述之詞：

> 赫日奧德接受了繆司童貞之吻。年輕美貌的牧童，
> 頭戴弗里吉式（phrygien）帽，一束長髮披肩像一
> 片浮雲，繆司以手指及芬芳氣息輕拂詩人的前額。
> 此畫以茶褐色爲主調，略摻以白色，自由而細膩的
> 筆觸隨沿輪廓與肌理刻劃。紙底設色生動，加強了
> 明暗與色調的對比，使這件小幅素描具有色繪
> （peinture）的魅力。

[20]Chesneau, in：Le Constitutionnel, 8 mai 1866.

希臘詩人赫日奧德（Hésiode）原爲一個牧羊者，他在正義的
驅使下寫下動人的詩篇，成爲莫侯眼中藝術靈感的典範。莫
侯對赫日奧德與繆司發生興趣究竟起自何時，固然沒有可考
的年代，不過在莫侯收藏極爲豐富的圖書資料中，有一部英
國彫塑家約翰·弗萊克斯曼（John Flaxman）的版畫集（1821）
㉑，以史詩及神話人物爲圖像內容，以赫日奧德與繆司爲題
的圖像便有數頁之多，其中「赫日奧德受教於神系中的繆
司」、「赫日奧德之歌」與莫侯處理的主題相當接近；由於莫
侯創作構思素有取材於資料的習慣，而此書根據其出版年
代，可能爲其父所收藏。莫侯在學院及家庭雙重影響下，自
幼耳濡目染，而對繆司及赫日奧德發生興趣，並因此發展爲
日後創作中鍾愛的題材。

(5)「赫日奧德與衆繆司」（Hésiode et les Muses）
（G28，彩圖13）：

油彩／帆布，263×155公分，未簽名，現藏莫侯美術館。

此畫的年代在馬迪奧1976與1991兩次編目中都被定在
1860年前後**㉒**。我們對這個年代暫存保留的態度，原因有兩
點：

㉑ *Oeuvre de John Flaxman, sculpteur anglais, 150 planches gravées*, Paris, A
Morel et Cie, Libraire-Editeur, 1821.

1. 在莫侯美術館中藏有另一張構圖極相似的油畫（G872，133×133公分，彩圖14），完成的程度不如此畫，處理的筆觸感亦極不相同，由於莫侯晚年曾修改或重畫部分早期未完成作品，又在1897年11月寫下此畫的解說，我們認爲這兩件結構相似而筆法不同的油畫不應屬於同一時期。若以線型勾勒的筆法與背景的處理方式推論，尺寸較大的油畫（G28，圖10）當屬於晚年爲其三樓陳列室所設計之大件油畫之一。至於另一件近似起草階段的油畫（G872，圖11），其人物姿態結構與1860年的四張素描甚爲吻合（圖12，圖13，圖14，圖15），因此極可能屬於早期未完成之草圖。

2. 就畫中之圖像元素觀察，位於畫中央上方之飛馬（在G872中不存在），與晚期（1891前後）作品「旅者詩人」（G24，圖16）中的飛馬作左右相反的排列，以畫家經常引用類同的造型資料推斷，此一飛馬可能因爲將早期草圖擴大，爲塡補背景的需要而添加❷❸。鑑於這種種原因，這件油畫的年代似乎以置於晚期更爲合理。

在這幅未完成的畫中，人物姿態、樹石泉水、飛馬、天

❷❷馬迪奧的年代（1860）可能根據數件素描草圖的年代而下的結論。莫侯爲此圖中的主要人物赫日奧德的姿態作有17件人體素描，其中不乏具名及年代者，見美術館藏，素描編號2022、3774、3001、2962。

圖10　莫侯：「赫日奧德與衆繆司」(G28，油彩／帆布，
　　　263×155，1860，現藏莫侯美術館)

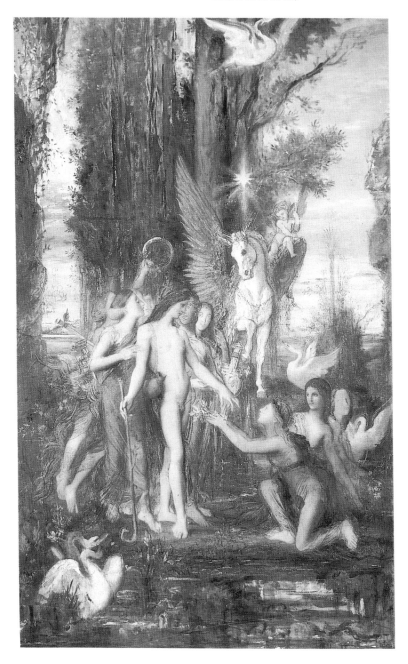

圖11　莫侯：「赫日奧德與眾繆司」
（G872，油彩／帆布，133×133，
1860，現藏莫侯美術館）

圖12　莫侯：素描圖之一

Étude pour l'Hésiode x les Muses.
1860

Gustave Moreau

圖13　莫侯：素描圖之二

圖14 莫侯：素描圖之三

圖15　莫侯：素描圖之四

圖16　莫侯：「旅者詩人」（油彩／帆布，
　　　　180×146，1891，現藏莫侯美術館）

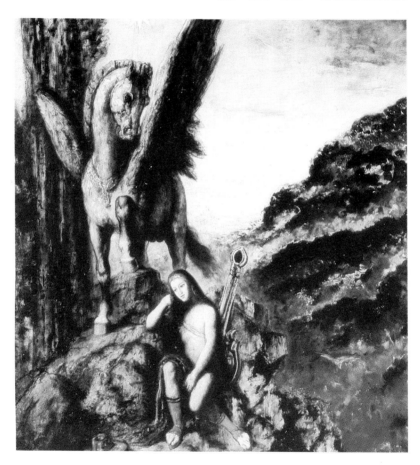

鵝的配置都有詳細的研究與安排。莫侯曾在1891年11月寫下
一段詳細的解說：

> 一群處女姐妹們在他周圍輕盈飛舞，喃喃地吐露
> 神妙之語，揭示自然的奧祕，那年輕孩童般的牧
> 人，詫異中顯得歡喜，微笑地迎向生命。他是神的
> 新教徒，傾聽著天上傳來溫柔而神奇的訊息，大自
> 然也在孟春中甦醒過來，對著這個未來的詩人展
> 開笑容。天鵝群親愛地嬉戲，花朵兒盛開，一切似
> 乎都在這神聖之愛，在與青春喜悅與愛情接觸的
> 剎那間甦醒過來。㉔

　　畫中讚頌詩人接受藝術神靈的召示與普天同慶的意涵相
當明確，主要形象與動植物的屬性皆附合約定俗成的意義，
飛馬與天鵝，桂冠與豎琴㉓、碧藍、橙黃與象牙白，清澈的
池水與透明的紗裙等，畫家在選擇他的每一組形象時，像詩

㉓筆者於1992年春再度造訪莫侯美術館時，與美術館館長拉岡甫荷（G.
　Lacambre）談及此畫的年代疑點，拉岡甫荷肯定筆者的推斷，並認爲此
　畫中的飛馬與飛馬上方閃爍星座與1891年「旅者詩人」的飛馬恰成左右
　相反方向，作畫時期應當接近。

㉔書目1：*L'Assembleur de rêves, Ecrits complets de Gustave Moreau*.Paris:
　A. Fonteroide (coll. Bibliothèque Artistque & Littéraire). 1984, 313p.
　《莫侯文集》），頁59。

人斟酌每一個詞句般的用心；年輕的牧者在訝異而欣喜中不失自然的儀態，下跪的繆司雙手捧著花果，獻給這個未來的詩人。圍繞著的繆司，人形重疊卻毫無滯重的感覺。莫侯在處理這樣一幅群像時，複雜的人物與各細節背景皆井然有序。中軸式的結構、透明的色彩感與老練而細膩的筆觸，都流露出畫家晚年的畫風。

莫侯的大型油畫往往在過分經營下，失去其生動性，晚年巨作「朱彼特與賽美蕾」（Jupiter et Semelé）便是一例。這件近三米高的油畫幸因未完成而具有其水彩作品的生動自然。藝評家拉抗（Laran）與戴埃爾（Deshairs）曾在1913年記述48件莫侯作品之時，特別提到這畫未完成之可貴：

> 不要太爲此畫之未完成而遺憾，對一個夢的感覺，
> 若加以細描，會有過分清晰的危險。這幅畫之未完

㉕桂冠象徵詩人的榮譽，飛馬象徵詩人的靈感。在西方傳統中，月桂與棕櫚同爲勝利的象徵，古時寓言中把達芙內（Daphné）變成月桂樹，是因爲她象徵貞德的勝利。古銅幣上鑄以帝王像並手持月桂，意指其武威與勝利。阿波羅與其司文藝之神祇者亦皆冠以月桂。由此類推，詩人、名演說家，當他們的著作傳世不朽時，皆譽以月桂枝葉，比同月桂樹在嚴冬之季尚能保其長綠。飛馬則生自梅度日（Méduse）之血，當斐爾斯（Persée）斫下此怪物之頭時，飛馬由其頸中躍出，並直飛往埃立貢（Hélicon）山頭。飛馬以蹄踏地，文藝之泉（Hippocrène）由此湧出，成爲眾繆司常遊之地。飛馬伴阿波羅及文藝之神常居巴拿斯，並以昂首豎鬃張翅的姿勢出現在畫家筆下。

成顯然加強此畫的清新與神祕性。眾繆司輕巧而
羞怯的姿態，詩人和詳的舉止，濕潤的自然景色
中，禽鳥舉翅，枝葉搖曳；景致細膩而生動。❷

(6)「赫日奧德與繆司」（Hèsiode et la Muse,
M392）

油彩／木板，39×34.5公分，左下角簽名，1891，畫下角
有贈送給昂利・德拉包赫德（Henri Delaborde）之題字，
現藏巴黎，羅浮宮。

　　這是一幅赫日奧德受教於繆司的圖像（圖17）。詩人的教
育完成了，他會歌唱、彈琴，並自臥睡的姿勢中站了起來。
他懷著夢想，即將步入凡塵。遠處的廟宇、屋舍倚著岩石排
列。牧童詩人手持聖琴，繆司張著橙黃色翅膀，溫柔地推他
向前，如同鼓勵一個新的門徒如何去向世人傳佈神的使命。
　　此畫乃畫家根據早期素描（D860，50×32公分），在1891
年間作成油畫後，贈送給藝術學院常任祕書昂利・德拉包赫
德先生。美術館藏有一張1860年起草的素描（D62，46×28.5
公分），可見此圖構思之早。莫侯曾經多次以水彩重複此一造
型，馬氏簽名目錄中還有兩張相似的水彩畫：一為「赫日奧
德與繆司」（Hésiode et la Muse，M98，1867，尺寸不詳，私

❷Laran et Deshairs, *Gustave Moreau*, Paris, 1913. p.40.

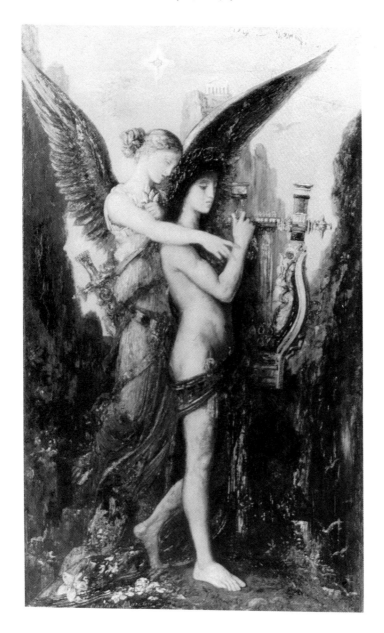

人收藏)，另一幅則題名爲「聲音」(Les Voix，MI03，22×II.5
公分，I867左右，右下簽名，私人收藏，圖I8)，圖像結構則
大同小異圖。

(7)「赫日奧德與繆司」(Hèsiode et la Muse)
(G15502，彩圖15):

> 油畫／帆布，33×20.2公分，1870年左右，現藏莫侯美術
> 館。

雖同以赫日奧德與繆司爲主題，這件小幅油畫卻是用風
景的結構來表達。高聳於海水中的岩石山把畫面縱分爲二，
碧天、白雲與海鷗使畫面顯得空曠爽朗。繆司輕倚牧童，遙
望對岸塵世，神情若有所思。牧羊犬則在岩石山腳眺望 (圖
I9)。這種佈局方式與前面幾幅繆司圖像的新古典風格極爲
不同。畫家的想像力似乎在此得到更自由的發揮。赫日奧德
的牧童式造像亦不同於前，現藏於羅浮宮及紀念館內有水彩
及素描各一張 (RF3I-I74及D66)，與此畫中的赫日奧德有類
同的旨趣**㉗**。

㉗現藏於羅浮宮之水彩，題名爲「喬多」(Giotto)，20.3×22.1公分，1882
左右，編號RF31～174。素描則藏於莫侯美術館，編號D66，25.7×34.5公
分。

圖18　莫侯：「聲音」（水彩／厚紙，22×11.5，
　　　大約1867，私人收藏）

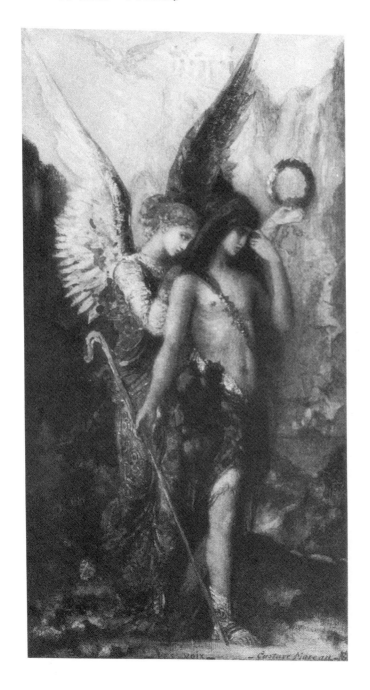

Ⅰ.2　以奧菲爲中心的詩人圖像：

　　奧菲爲詩人圖像中，繼阿波羅與繆司之後的第二個主題。莫侯對奧菲發生興趣可以說是自然的延續。奧菲爲繆司之子❷，長住於奧林匹（L'Olympe）旁的塔司（Thrace）。奧菲以音樂詩人著稱，又以擅長詩歌而成爲自然之主。奧菲手不離豎琴（Lyre）或齊塔琴（Cithara）。正因這長伴其身的樂器，在新柏拉圖傳統的文學中常與詩歌之神阿波羅混淆，同爲詩人靈感之象徵。

　　奧菲的傳奇故事以及由奧菲特殊性格所發展出來的一種神祕主義思想——奧菲主義，一直在西方的文藝創作中扮演著相當重要的角色❷。在十九世紀下半紀，圍繞著奧菲神話發展的題材不僅引起莫侯的興趣，在歌劇、音樂與詩文中的例子也不勝枚舉。我們可以歸納出三類主題，並各在莫侯的作品中舉一例說明：

❷關於奧菲爲那一位繆司之子，説法不一；一般認爲是加莉奧帕（Cal-
　liope），繆司中最具盛名者，也有認爲是波莉妮（Polyninie）。有關奧菲
　神話之圖像可以上溯至古希臘德爾弗（Delphes）與龐培（Pompei）的壁
　畫與陶彩畫（紀元前七世紀至紀元前五世紀）。

❷奧菲主義（Orphism）源自希臘古老的傳説，自紀元前六世紀起逐漸遍及
　全希臘地區，奧菲主義的主旨在闡述靈魂的神聖、軀體的污濁及死亡對
　軀體的解脱。奧菲主義並肯定永生倚賴現世的行爲，也因此主張苦修、

　　第一類是以奧菲前往冥府尋妻爲題。奧菲之妻幽蕊底斯不愼被毒蛇咬傷而死，奧菲痛不欲生，追隨其妻入冥府，以音樂感化冥府諸神，懇請釋放其妻。阿戴斯（Hadès）與貝赫塞豐（Perséphone）終於允其所請，但要求奧菲不得在離開冥府之前回頭看。奧菲接受了這個條件後便啓程出發，就在即將抵達陽間之際，奧菲突生疑念：貝赫塞豐會不會開玩笑⁉幽蕊底斯果眞跟在我的後面嗎⁉於是他回頭一望，刹那間，幽蕊底斯化爲烏有，重行掉入冥府，永劫不復再生。

　　這段動人的神話可以有幾種不同的詮釋。詩人入冥府尋妻可以被解釋爲詩人對幽蕊底斯的愛情，但是詩人的愛情也可比喻詩人不可或缺的靈感。詩人以音樂感動冥府神祇則隱喻詩歌可以達到凡人不可理解之神祕境界。

　　"奧菲入冥府"或"奧菲帶著幽蕊底斯出冥府"的主題曾獲得不少畫家的偏愛，早在紀元前五世紀末的希臘浮雕上，已刻有奧菲、幽蕊底斯之像❸。著名畫家中，如古典畫家普散（羅浮宮）、巴洛克畫家魯本斯（馬德里美術館）及浪漫主義畫家德拉克瓦（法國蒙伯里耶美術館）都有奧菲圖像傳世。在莫侯作品中則以晚年之「幽蕊底斯墳前之奧菲」爲

淨化罪行之儀禮。它傾向一神主義，肯定宙斯（Zeus）的至上權威。奧菲主義的神祕思想傾向有助於紀元前五世紀之畢達哥里主義（pythagorisme）宗敎運動的傳佈，但在畢達哥里運動失敗後，奧菲主義仍舊能在上古希臘的精神行爲裡保持一定的影響力。

❸現存於那不勒斯（Naples）美術館，巴黎羅浮美術館與羅馬的Villa albani.

代表（Orphée sur la tombe d' Eurydice, G194，彩圖16）（油畫／帆布，1891，173×128，未簽名）。

　　1890年3月，亞麗桑婷·狄荷去世後，莫侯借奧菲喪妻之悲痛表白自身孤苦的情感，以即興式的筆觸所作之油畫雖未完成，卻充分流露晚年概念化的表現方式。1897年在整理作品時，他特地為這幅畫寫下一段說明（《莫侯文集》，頁111）：

> 神聖詩人已不在，歌誦人間之音已熄滅，詩人昏倒在枯樹下，被遺棄的豎琴掛在痛苦呻吟著的枯枝上。孤零的靈魂已失去其光輝、力量與溫柔，被一切拋棄孤獨而得不到安慰，它自憐而泣；它嗚咽著。這失聲的抽噎是這死寂中唯一的聲音。

　　第二類圖像則有關奧菲之死。奧菲之死的傳說不一，一說為宙斯（Zeus）所霹死，另一說則為塔斯之婦女們所殺害：由於奧菲自幽蕊底斯死後不再對女性發生興趣，逐漸成為年輕男子同性戀的領袖，遂引起塔斯之婦女們由忌生恨。在一個夜晚裡，塔斯婦女們乘她們的男人都出去了，便手持武器殺死奧菲，並把他成塊的屍體丟入河中，奧菲之頭與豎琴漂至雷斯勃（Lesbos）島上，為當地人收埋。此後雷斯勃島便成為抒情詩歌之紀念地。

　　奧菲死後，其豎琴升上天空變成為星座，而奧菲的靈魂

則進入香榭樂土（Champs Elysée），身披白袍繼續爲幸福作詩
歌音樂。

　　奧菲之死的主題也屢見於歷代圖畫中，在十九世紀六十
年代裡，奧菲的傳奇命運一度成爲文藝創作的熱門題材。1858
年，葛呂克（Christoph Willibald Gluck, 1714-1787）的歌劇"奧
菲與幽蕊底斯"在巴黎重新上演；同一年，歐芬巴克
（Jacpues Offenbach, 1819-1880）也完成其歌劇"入冥府之
奧菲"（Orpheé aux Enfers, 1858）。在繪畫方面，1863年路易·
法蘭西（Louis Francais）以歷史畫形式作「奧菲」，入選沙龍，
獲佳評。1866年之沙龍中則同時有莫侯之「奧菲」（Orphée,
M71,彩圖,油畫／木板,154×99.5公分）（彩圖17），與列維
（Emile Levy）的「奧菲之死」**㉛**。

　　莫侯在其「奧菲」圖像中選擇了一種頗不尋常的構圖：
在近似仙境的海天背景中，一位希臘少女以虔誠的神情捧著
奧菲之頭與琴。奧菲頭上冠有月桂枝，少女身著淺藍長裙，
紅黃色披肩，腕臂頸項皆配有寶石，華麗不失清秀。少女溫
柔的眼神凝視著奧菲合闔上的眼與蒼白的臉孔，形成一幅生
死之間"無言的對話"（圖20）**㉜**。

㉛3件奧菲主題作品皆被官方盧森堡美術館收買，現藏於羅浮美術館。
㉜馬迪奧之語，書目5：Mathieu, Pierre-Louis, *Vie, oeuvre de Gustave
　Moreau, catalogue raisonné de l'oeuvre achevé, Friburgo, Office du Livre,
　1976, 391P. 頁99。

圖20　莫侯：「奧菲」（油畫／木板，154×
　　　99.5，一幅生死之間 "無言的對
　　　話"）

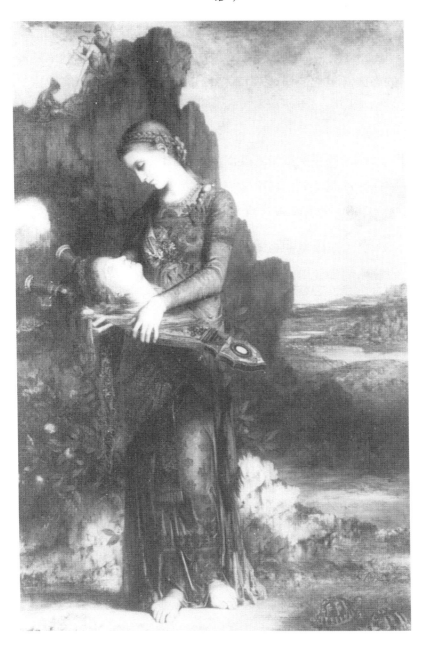

　　圖中奧菲俊秀的頭像，根據現藏於 莫侯美術館 中的素描
（D.2887，D.2888）（圖21，圖22），可能取型於米開蘭基羅
的雕像「垂死的奴隸」（圖23）❸。左上角之岩石上有牧童三
人，一牧童作吹笛姿勢，與牧童詩人赫日奧德的中心思想互
爲呼應。

　　此「奧菲」圖像因沙龍展出而知名，莫侯曾以類似的構
圖作有油畫2件（M72,M76）及水彩4件（M73,M74,M75,
M77）❸，奧菲主題之受歡迎由此可見。

　　第三類以奧菲形象爲中心的題材，是由奧菲神話的特殊
的性格所發展出來的神祕主義與折衷史觀。莫侯晚年的「人
類之生命」便是一例。

　　「人類之生命」（La Vie de l'Humanifé）（G216，彩圖18），
油畫／木板，九塊板畫，每塊33.5×25.5公分，上方半圓形
37×94公分（圖24），現藏 莫侯美術館 ，1879-1886❸。

❸見塞巴士田尼・畢卡（O. Sebastiani-Picrd）之文，"米開蘭基羅對圭斯
　達夫・莫侯之影響"（L' influence de Michel-ange sur Gustave Moreau），
　Revue du Louvre, Paris, 1977／3, pp.140～152。

❸4件水彩爲M73、M74、M75、M77，2件油畫中，一件爲沙龍作品（M71）
　之複製（M72），尺寸略小（100×62.2公分），現藏Washington Univer-
　sity Gallery of Art，另一件爲未完成之草圖（M76，16.5×11.5公分），
　巴黎私人收藏。

❸此圖內容取材於聖經與赫日奧德之詩，草圖開始於1879年，完成於1886
　年，其文字解說則應接近1897年。

圖 21　莫侯：
　「奧菲」頭像素描之一
　　（D 2887）

圖 22　莫侯：
　「奧菲」頭像素描之二
　　（D 2888）

圖23　米開蘭基羅：「垂死的奴隸」
　　（雕像頭部）

圖24　莫侯：「人類之生命」（1879-1886，
　　　　現藏莫侯美術館）

　　莫侯以神所創造的天堂中的第一個人——亞當——為起點，經過人性的發展到沉淪，直至基督的贖罪，這整個過程分為三個階段。由十個畫面縱橫閱讀方式組成一件作品。人性的三階段與人類生命之三步驟相互對應，分別是：孩童的純真——亞當（金之時代）；詩歌的靈感與痛苦——奧菲（銀之時代）；工作之辛勞與死亡——卡因與基督之贖罪（鐵之時代）。莫侯在其晚年的解說中提到以異教形象奧菲取代聖經人物，作為青年及詩歌之隱喻是有其特殊的意義，因為奧菲作為智慧與詩歌的人格化，比任何宗教人物更為適宜。奧菲在此人性發展的過程中代表人類的文明，其青年詩人時期亦有三階段，是為：

1. 早晨：夢幻，自然在詩人靈感中顯現；
2. 正午：歌唱，大自然沈醉地傾聽奧菲歌唱；
3. 夜晚：哭泣，豎琴折斷了，奧菲在樹林中嚮往著神祕國度的永生。

　　在此一宏觀式哲理圖像中，莫侯不僅結合了神聖與凡俗，也綜合了基督教教義與異教中的神祕思想。在流露莫侯個人的新柏拉圖思想之餘，也在某一程度上反映十九世紀流行在知識分子與文藝界中的折衷式宇宙觀——所有人類的文化，包括源自東方的宗教，都出自同一而且神祕的源流。

　　柯辛斯基（D. M. Kosinski）曾以莫侯之「人類之生命」

爲對象，研究其中之折表文化觀，並指出兩件十九世紀中葉的畫作，可能對莫侯的構圖有直接的影響**❸❻**。一爲德拉克瓦在1838年到1847年之間爲巴黎市之布赫朋宮（Palais Bourbon）圖書館所作之壁畫，「奧菲以文藝與和平敎化未開化之希臘人」(Orphée vient policer les Grecs encore sauvage et leur enseigner les arts et la paix)（圖25）。此畫以廣角方式構圖，在一片開闊的自然背景中，手持豎琴的奧菲正在爲一群未開化的希臘人歌唱。另一件爲席那瓦（P. M. Chenavard）在1848年爲巴黎萬聖殿所作的巨型油畫「歷史哲學」（La philosophie de l'Historie, Lyon, Musée des Beaux-Arts）（圖26）**❸❼**，席那瓦處理此一貫穿古今之人類發展史，取材自聖經新舊約，上古至現代歷史，凡希臘、羅馬、中世紀、伊斯蘭、十字軍、文藝復興、美洲之拓疆，馬丁路德、伏爾泰、拿破崙等歷史人物及事件無不收納在內。其用以銜接此古今歷史與東西文化的精神，正是上述的折衷式哲學史觀。

神話與傳說不僅被視爲體會過去文化之途經，也同時是理解時下社會與預言未來之鑰匙，柯辛斯基在其文中指出，

❸❻Dorothy M. Kosinski, Gustave Moreau's 'La vie de l' humanité：Orpheus in the content of Religious syncretism, Universal Histories and occultism, in *Art Journal*, Spring 1987, vol.46, No.1, p.9～14.

❸❼席那瓦（Paul Marc Chenavard, 1807-1895），以歷史畫知名，席那瓦爲此主題所作之龐大計畫，曾包括111件畫，5件鑲石畫（Mosaïque），6件塑像與一件全人類宗敎紀念碑。

圖25　德拉克瓦：「奧菲以文藝、和平教
　　　化未開化之希臘人」（壁畫，
　　　1838-1847，現藏巴黎布赫朋宮）

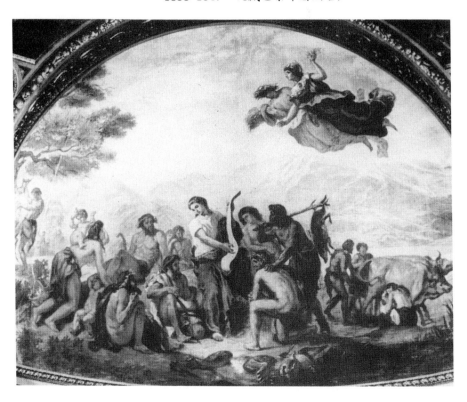

圖26　席那瓦 (1807-1895):「歷史哲學」

以神話與傳說爲基石的哲學體系中：“有一個共同執迷的中心思想，那便是人類文化初期曾有一段黃金時代，因此，爲了找回這個文化的原型，語史學家檢驗語言、文學、過去和現在的宗教；語言學者探索語言的發展，把重點放在變質前的溝通交換的原始領域，宗教史學者則尋找一個神聖教條的共同源流；傳統中僵硬地把猶太／基督傳統，自希臘／羅馬萬聖殿與東方宗教區分開的界限便逐漸地疏解開來。” **㊳**

　　十九世紀知識界對宇宙史、輪迴說、神話學、折衷宗教、與奧祕學的研究，匯聚成一股新的文化史觀並直接反映在文藝創作中。莫侯早期對奧菲的興趣，主要在其詩人的特質上，透過奧菲個人的遭遇敍說詩人的命運與愛情，到了晚期便轉向比較折衷或哲學的隱喻。這種現象還可以在畢微‧德‧夏凡納（Puvis de Chavannes）、赫棟、高更等畫家的作品中看到。高更對大洋洲文化的嚮往，赫棟與詩人馬拉美（S. Mallarmé）對印度的興趣，都顯示出十九世紀文學藝術界對非歐洲宗教具有極大的好奇心。

Ⅰ.3　沙弗圖像（Sapho）：

　　古希臘詩人沙弗爲萊斯勃（Lesbos）人，出身貴族，詳細身世不明，活動時期應在紀元前625至紀元前580年間。曾因

㊳同㊱，p.9.

以詩歌攻擊暴君畢達戈士（Pittacos）與反暴君政治行動被逐出境。根據《巴羅斯年鑑》（La Chronique de Paros），在紀元前593年逃亡西西里島。事後返回萊斯勃。組織文學社團，教育當地年輕女子詩歌與舞蹈，尊奉愛神阿芙羅底特（Aphrodite）與繆司。後世對她與女學生間的同性戀關係頗有微詞。沙弗已婚，並有一女，名爲克蕾依斯（Cléïs），曾一再出現於沙弗的詩歌中，後世傳說沙弗因失戀而自殺之事並無可信之根據。

沙弗的詩歌在古希臘備受歡迎，經常被當時作家引用。在亞歷山大時代已有不少相關討論與記載。流傳到民間的詩歌曾被卡突勒（Catulle）、俄哈斯（Horace）、歐維德（Ovide）諸家模仿、譯錄、匯集成書，先後竟有九卷之多。若考慮到未整理以前遺失的詩歌，可以想見沙弗詩作之豐富。現有傳世詩歌650首，以情詩著稱。最完整的一首是獻給愛神阿芙羅底特之情歌（Ode à Aphrodite）；情詩以外也有歌詠自然或向神祈禱之詩歌。沙弗的詩作代表了古希臘抒情詩的黃金時代，無論在形式韻律、言語的具體化各方面都有創新，對後世文學藝術的影響歷久不衰。

莫侯所作沙弗圖像可分爲三類：第一類爲「岩邊沙弗」，藉著女詩人孤獨沉思的形象，表現詩人憂鬱的氣質。第二類爲「沙弗墜海」、「沙弗之死」。沙弗投海自盡的傳說雖然沒有可信的史實，卻在文學中廣爲引用，成爲詩人悲劇命運之象徵。嚴格說來，這兩類沙弗圖像，就其形式結構之自由與內

容之引涉，應當介於主題型與題材型之間。第三類則是莫侯
應巴黎歌劇院之請，爲古諾（C. Gounod）之歌劇"沙弗"所
作之服裝設計（圖27）。三類作品署名者共18件，皆編入馬迪
奧目錄中，除服裝設計類共水彩 5 件❸，因其性質與其他詩
人圖像有根本的不同，不列入本文討論範圍。其餘兩類作品
共13件，岩邊沙弗共 5 件，作於1872年以前，沙弗之死 3 件
與沙弗墜海 5 件，皆作於1867年至1893年之間，具有代表性
者如下：

1. 「岩邊沙弗」（Sapho au bord du rocher, M1, 18.5×25.2
 公分，鉛筆素描，1846，私人收藏）（圖28）：此素描
 當爲畫家最早之署名作品，具有新古典趣味。

2. 「岩峯頂上之沙弗」（Sapho au sommet de la roche de
 Leucade, M84，油畫、木板，32×20公分，左下簽名，
 1866，私人收藏）：此件小幅油畫除了詩人凝神的頭部
 有細緻的描繪外，其餘岩石與天際部分全由大塊色面
 襯出。筆觸自然而有流動感，是早期油畫中少有的例
 子（圖29）。

❸1883年8月3日，莫侯應巴黎歌劇院之請，爲古諾（Charles Gounod）的
　歌劇"沙弗"設計主角人物服裝。莫侯作有水彩、素描23件，其中五件
　編入馬迪奧目錄（M294, M294bis, M295, M296, M297）。歌劇院後因此
　批設計圖過於華麗，製作成本昂貴而未採用。

圖27　莫侯爲古諾之歌劇"沙弗"所作之
服裝設計

圖28　莫侯：「岩邊沙弗」（鉛筆素描，
18.5×25.2，1846，私人收藏）

圖29　莫侯：「岩峰頂上之沙弗」（油畫／ 木板，
　　　32×20，1866，私人收藏），

筆觸自然而有流動感

3.「岩上沙弗」（Sapho sur le rocher, M137, 水彩紙地，
　18.4×12.4公分，左下簽名，1872，Victoria and albert
　Museum, Londres）（彩圖19）：這件精緻的水彩在1872
　年由 Raffalovich夫人收購，其後人在1934年捐贈倫敦
　維多利亞及阿爾伯美術館。莫侯紀念館館長拉岡甫（G.
　Lacambre）曾指出此圖中沙弗衣裙之藍花圖紋是取自
　一幅日本浮士繪冊頁❹。這是莫侯自其收藏之圖像資
　料中吸取造型元素的一個典型例子。

　　另外 2 件水彩畫「岩上沙弗」，分別編號爲M138
　（30×19公分），M138bis，34×20公分），與上幅結構相
　似，但用筆較爲粗略，細節減少。

4.「沙弗之死」（La mort de Sapho）（彩圖20）：同一畫
　題之下有三件構圖相似的油畫，分別爲：M139，
　40.3×31.8公分，左下簽字，1872左右，私人收藏；
　M140，81×62公分，畫背有簽字，1872左右，私人收
　藏；M141，28.5×23.5公分，左下簽字，1872-1876，
　此畫原由莫侯贈送給佛葉（Octave Feuillet），1950年再
　由收藏者贈送給法國聖羅城美術館（Mureé de Saint
　-Lô）。 3 件油畫構圖大同小異，皆以夕陽晚景襯托悲
　劇性的詩人之死。女詩人雙手抱琴躺在聳立的岩石脚

❹G. Lacambre, *Usages de L'image au 19ème Siècle*,Edition Créaphis, Col-
logue au Musée d'orsay, 26/26 oct 1990, Paris, 1992, p.80.

下（素描D.171）。橙紅的天色與海鷗格外加重了畫面的戲劇氣氛（圖30）。這種抒情性格是所有沙弗圖像共有的特色，與繆司圖像中寧靜氣氛極不相同。莫侯美術館藏油畫草圖一張（G.15503），結構大同小異。

5.「沙弗墜入深淵」（Sapho tombant dans le gouffre, M104，油畫，20×14公分，左下角簽字，1867，私人收藏，圖31）：此圖與1880年左右所畫的兩張水彩（M193，M194） ❹相似，但結構恰成左右相對之勢。把原有的圖像作不同方式排列重畫是莫侯晚年常用的技巧；我們可由此推斷，部份在晚年帶有重複性的小件水彩畫，可能是畫家應收藏者之請而作（圖32）。此外，1893年左右作之「沙弗自勒卡德岩山投海」（Sapho se jetant du sommet de la rocher de Leucade，M406，油畫，82×65公分，左下簽名，私人收藏），也可能是由早年之「岩峯頂上沙弗」（M84，1866），略加修改而成。

以上沙弗的三種圖像：岩邊沙弗，沙弗投海，沙弗之死，呈現女詩人由孤獨而傷感而絕望的不同階段。詩人的造型顯然是這一系列圖像探索的重點。莫侯刻意塑造女詩人的憂鬱典型，曾在其筆記中有這樣一段說明：

❹M193，水彩紙地，33×20公分，私人收藏，M194，23×15公分，水彩紙地，私人收藏。

圖30　莫侯:「沙弗之死」(M141,28.5× 23.5,
　　　1872-1876,現藏法國聖羅城美術館),
　　　沙弗系列的抒情性格,與 繆司圖像中之寧靜氣氛,
　　　極不相同

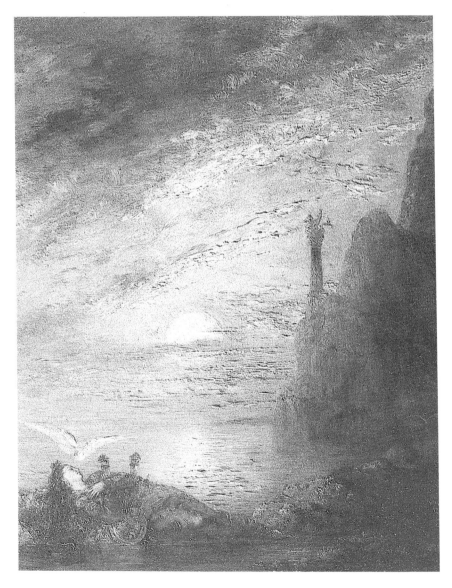

圖31　莫侯：「沙弗墜入深淵」
（M104，油畫，
20×14，1867，私人收藏）

圖32　夏塞里奧：「沙弗投海」(板畫，
　　　71×59，1840，私人收藏)

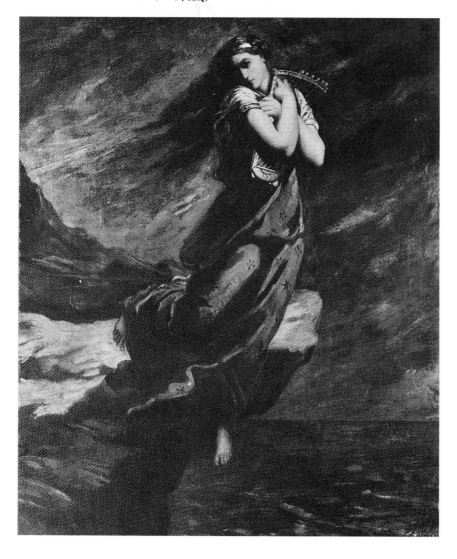

> 我的沙弗得像一個神聖的女祭司，當然，她是詩中
> 的女祭司，因此我爲她設計的服飾要足以喚起優
> 美與莊嚴感，尤其要有變化，因爲詩人最重要的特
> 質就是他的想像力。**㊷**

　　女詩人悲愴的神情，華麗的服飾與花冠，不離身的琴具
以及海天背景，在大小不同的構圖中，一直保持著相當的一
致性，這一點與繆司與奧菲系列的多樣造型有所不同。

Ⅰ.4　戰歌詩人提爾特(Tyrtée)：

　　以希臘戰歌詩人提爾特爲主題的圖像在莫侯美術館目錄
中有11件之多，其中不乏畫家署名者（G18，G96，G363，
G431）。然而馬迪奧1976年的簽名作品目錄中竟一件也沒有
登錄**㊸**，而後在1991年的繪畫目錄中則選入3件，是爲「高
歌奮戰中的提爾特」（G18）與「提爾特草圖」（G77，G96）。
這3件油畫雖然都未完成，但在造型與構思方面已相當具
體。莫侯更在1897年寫下長篇解說，對提爾特作爲主題詩人

㊷書目1：*L'Assembleur de rêves, Ecrits complets de Gustave Moreau.*Paris:
　　A. Fonteroide (coll. Bibliothèque Artistque & Littéraire). 1984, 313p.
　　《莫侯文集》），頁124。

㊸這些作品皆未完成，馬迪奧可能因此而未將其編入1976年之完成作品目
　　錄中。

的特色及其投射的詩人共性都有詳盡的描寫。是繆司、奧菲與沙弗所指涉的靈感、愛情以外，另一種詩人氣質，可稱之爲道德勇氣下的純潔與永恒。下面選擇兩件代表性作品，進一步分析：

(1)「提爾特」(Tyrtée) (G96)：

油畫／帆布，80×65公分，大約1860年，現藏莫侯美術館。

紀元前七世紀的希臘詩人提爾特在傳說中爲一雅典學校的教師。腿瘸、發育不全；在德爾弗 (Delphes) 的神諭指示下成爲斯巴達的軍事顧問。提爾特以多利安 (Dorien) 方言寫成戰歌 (Embatéria) 揚名古希臘；也有以伊奧尼亞 (Ionien) 方言寫的哀歌與誡世文集傳世。

這件早期圖像頗能符合傳說中之提爾特，年衰而體殘，背著豎琴，一手撐著拐杖，另一手高舉，嘶聲歌唱，激勵戰場士氣；詩人已身中數箭，血流滿地，四周傷亡的士兵在呻吟中仰望著他們的精神將領 (圖33) **⑭**。

背景中的岩山與海鷗曾在畫家的不同詩人圖像中一再出

⑭ 馬迪奧1991年目錄中指出莫侯的這群傷兵的形象取自米開蘭基羅之作「阿爾協射中埃赫邁斯」(Archers tirant sur un hermès) (現藏 Château de Windsor) ——書目2：Mathieu, Pierre-Louis, *Tout l'oeuvre peint de Gustave Moreau*.Paris: Flammarion, 1991. (《莫侯繪畫全目錄》)，頁86。

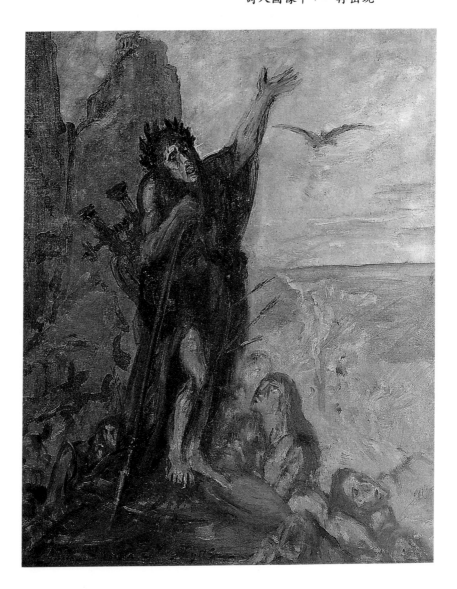

現：如「赫日奧德與繆司」(G15502)、「奧菲」(M 71，M109)、「沙弗」(M128)，都有類似的佈景，而晚年重畫的「高歌奮戰中的提爾特」(G18)，在人物造型方面雖有顯著的不同，但是畫底的岩山與海天如出一轍。

(2)「高歌奮戰中的提爾特」(Tyrtée chantant pendant le combat) (G18，彩圖21)：

油畫／帆布，415×211公分，開始於1860，晚年放大重畫。

在這幅畫裡，提爾特並沒有傳說中的殘疾外形。爲了強化詩人的理想性格，畫家塑造了一個外貌年輕具有"女性的容貌與古代美"(圖34)，同時呈現著"安詳與強壯的神氣"。詩人寓意畫的精神與內容可以在下面一般摘譯的筆記中獲得更清楚的理解：

> 提爾特以戰歌鼓舞希臘人奮戰。
> 畫家根據這一線索可以想像下面細節：提爾特身披白麻布祭師之服，右手持有金製勝利女神雕像，左手所作的熱情姿勢似乎在鼓舞部隊。
> 他唱著戰歌，面呈痛苦狀，因爲詩人此時已身中數箭，但仍滿懷著高貴的熱情。
> 他的外型是年輕的，有女性的面貌與古代美，換句

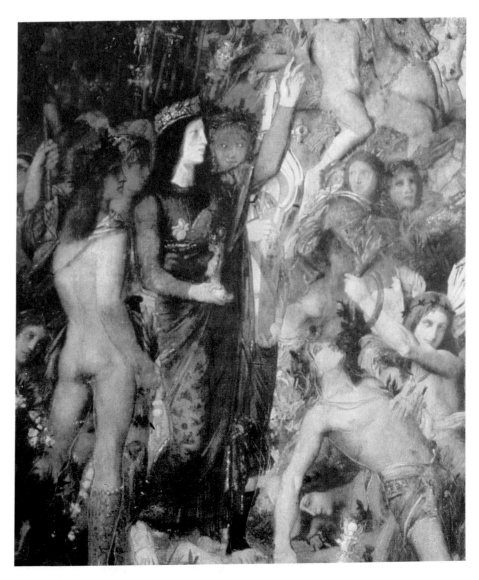

圖34　莫侯：「高歌奮戰中的提爾特」，
　　　局部圖

話說，一種安祥與強壯的神氣。嘴帶笑容，克制著
的痛苦表情是以嘴部與淡淡的蹙眉動作相互對比
之下顯出。

他是一個青年人，不過比周圍的人略為年長，因為
我們得知道這是一個年輕人的聚會；幾個帶著略
為沈著神態的人物則置於中景。

圖中的一切特色、裝飾物、地點與背景都要表現這
種年輕的生氣。

提爾特的頭髮著金黃色。一種在荷馬詩歌中所誇
耀的希臘式金黃色。詩人的披肩是不具色調的白
色，附以金飾，裏衣是著亞麻灰或淡紫色。

畫家可以揣測這樣一個純潔的犧牲、白色的祭
品：在這樣一個戰鬥的夜晚裡，詩人不顧其傷勢
暴露在最危險的地方，以勇氣激勵鬥士的活力與
熱情。

這個健壯的歌詠者應當被一個士兵扶著，以現出
高貴與對比的強烈。他的右側當有戰神馬赫斯
（Mars），長髮金盔，其頭盔乃米耐伏（Minerve）
之盔（相同的屬性：戰車與獅身鷹）。

一個幾乎裸體的戰士，左肩披著輕薄布飾。頭略前
傾，眼神正在尋找那個把箭一支支射向身邊的敵
人。他的左手持有矛槍；右手帶著詩人戰士無用
之箭與詩人的金色枝葉。一個人體痛苦地呻吟著。
年輕的戰士迫不及待地投入戰地，這是所有人體

中的一個象徵形象,他的四周滿佈粉色桂樹枝。扶
著詩人的是一個年輕士兵。動作簡單,表情天眞,
像一個活起來的女首柱(cariatide)(全無表情之
士兵)。在詩人之左側則有一個溫柔的形象,手持
豎琴,是詩人的侍者與朋友,虔誠地捧著主人高貴
的樂器;他全神貫注在戰歌中,他的頭略爲傾斜,
其表情與其說熱烈,不如說是溫柔而親切。主人的
血自白麻布衣裡流出。戰歌在他的眼中不過是一
場大的哀鳴。

這個形象應當具有溫柔的外表,完全以布裹身而
且非常女性化。幾乎是一個女人,惟有這樣才能在
這個熱情激昂的群衆之中體會到詩人的奉獻與痛
楚。粉紅色調的長裙,袖上(不妨)點綴著金飾;
腓力基式長褲(同一色調);服裝自由無拘束,金
髮,手持之豎琴爲象牙色,飾以金紋,可能穿半長
統靴,或者是象牙色涼鞋。

在詩人腳下,這些垂死人體形成的基座殘骸中,有
一個滿蓋花朵的年輕人形,一膝跪地,被打死倒
下,左手置於兵器所傷之處,壓著詩人在奮戰中給
他的神聖桂樹枝。這無異一個死亡形象,蒼白、純
淨,垂死中不失其高貴,在死的時刻不忘其希臘教
育與本性。這是垂死中的希臘,帶著微笑,手持桂
樹枝。年輕人的頭髮梳裝整齊,身著華麗裝飾的外
衣與象牙涼鞋;使人看出他是有備而來。

在這個人形旁邊重疊著另一個年輕戰士，同樣遭受致命之傷，在嚥氣前以金色之冠與勝利之棕櫚葉獻給提爾特。這是一位馬拉松（Marathon）地方的士兵。

在持豎琴者背後可以看到一個跪坐弓箭手，極年輕，幾乎還是孩子；他頭戴高型金盔帽，樣式非常特別，幾乎全裸。這個人形是正側面，表情專注而嚴肅。這個表情嚴肅的孩子正在完成一椿超過他年紀的行為，參與一場令他既驚卻喜的壯舉。對這個孩子來說，既沒有危險更沒有恐懼。這兩種感覺對他是不存在的。這場戰鬥是一項新的遊戲。他全然投入這第一椿成人的行為，對準了交付給他的使命，將弓箭向前射出。

這一個人形的部位，是由前景的人群轉移到中景及後景人群的過渡位置，也是由思想進入行動的過渡位置。

這一弓箭手之側有另一個青年箭手，形象的動作與表情是模糊的。

中景與後景沒有明顯的區分，由以下部分組成：一群年輕戰士即將投入混戰，行動雖然明確，熱情尚能控制，年輕人在詩人之歌聲範圍之內，他們出神地傾聽戰歌，反應各有不同：憤怒、狂喜、感動的熱情、渴望投入戰鬥……㊺。由此中景銜接前景與展開激烈行動的後景。

這是一支在提爾特感召下的神聖隊伍，好像完全
出於詩人之手。

後面一群健康美貌的希臘王子，上身赤裸著，以膝
部趕著戰馬，繫在肩上的短外衣在跑動的風下，形
成頭頂金盔帽上的一圈光輪；手或持劍或握著帶
桂樹枝的標槍。

同樣的呼喊，嘴張開呈微笑，眼神中充滿熱情。這
一群人有不同的類型：健壯、優雅、細緻、高貴、
威武、粗暴。

富有魅力的盔帽，短而無難冠頂，帶有羽飾；米耐
伏（Minerve）弧形鋼盔不帶飾物；長髮；短小象
牙色劍，少許殺戮器具；英雄之劍；總之一切必
須高貴。

成捆之標槍；髮色或著乳白，或淺粟，或紫色。這
一羣的調子是正午天色，沉悶之深藍。

零件配飾之細目如下：後部有整裝待命之騎士，
正在整頓其甲冑，準備跨上頑強之馬匹⋯⋯，馬身
仰起、嘶叫著。戰場的運作，沒有號角。

右邊是戰場；陣亡士兵、戰車飛躍屍體而過；這
部分有塵土揚起。

再回到前景左側，提爾特背後有一垂死的士兵，虛
弱無力的形象流露出一股失神的痛楚。筆觸要柔

❹此處原文因有數字不清楚而中斷，譯文從略。

和：此爲伊亞索之床，以粉紅色桂樹爲床幃。其右
側在提爾特一羣之前方，另一年輕希臘人倒下，把
一叢粉紅桂樹也拉倒，這一個人形被衆花木所掩
蓋。
次要形象：以頭撞地之戰士，屍體旁仰天倒地之
士兵，桂樹架，幾灘水窪，兵器殘骸（隱約地），
水邊桂樹枝葉，被戰爭踩躪之草木，被干擾之平靜
景色，上千人足跡之戰地，以藍爲底色。
遠處岩石海岸；浸在一片祥和而親切海水中之希
臘岩石。**❹**

以上一段長達三千字的描述，說明了畫家塑造詩人提爾
特形象的動機與藉此形象結構所要表達的細膩感情。與六十
年代的「提爾特」（G96）草圖對比之下其造型言語有兩點顯
著的不同：

1.人體形象的女性化：提爾特形象由年衰體殘變爲青春
　美貌，甚至賦有女性的溫柔，以金髮人體美表現的戰
　士也都具有溫柔的外表，奮戰中的鬥士，一如垂死中
　的傷兵無不以含蓄而親切的方式流露其熱情或痛苦。

❹書目1：*L'Assembleur de rêves, Ecrits complets de Gustave Moreau*.Paris:
A. Fonteroide (coll. Bibliothèque Artistque & Littéraire). 1984, 313p.
《莫侯文集》），頁48～53。

這種純理想性敍述，與莫侯的感性筆觸在畫面上造成極大的衝突，是晚年風格趨向象徵表現的一個特點。

2. 畫面的複雜化：畫家對畫面上每一人物的動作、表情、配飾、色彩、前後左右的應接排比，無不詳加研究佈置，其華麗與繁瑣的程度與畫面尺寸幾乎成正比，這也是畫家晚年處理大面積圖像的一貫作法，如「求婚者」、「朱彼特與賽美蕾」都有類似的繁雜結構。我們可以感覺到這種以華麗與累積強化其造型言語的手法，對晚年的莫侯而言，似乎是凝鍊其情感與理念的必要形式。

II. 題材型詩人圖像

主題型詩人圖像以詩人特徵主導形式結構，其典型關係明確地指向言說的內容。繆司與赫日奧德指向藝術靈感與詩畫的同源，奧菲、沙弗引涉愛情與生命，提爾特象徵著詩歌的力量與詩人的犧牲。每一組主題詩人形象在畫家的言語特徵下，同時具有詩人的個別性與歷史賦予的約定性質。畫中的時空背景、飾物零件無不以突顯此典型關係為目的。因此，赫日奧德不可能被誤認為奧菲，沙弗也不可能與提爾特混

淆。

　　在題材型的詩人圖像中，畫家不再依賴詩人個別的特徵，畫家選擇了詩人的共性作爲指涉對象。省略了歷史性的典範而採用概念性的典範，詩人的象徵便更澈底地由造型元素決定。因此圖像結構與其內涵的關係相對地疏鬆自由，在下面分析的圖像中，我們可以覺察到這種題材的選擇如何逐漸地在形式結構中產生了影響。

　　莫侯的題材型詩人寓意畫並不是完全地消除了故事性，或時空的範圍性，而是由個別詩人的故事擴大到一般人性的故事，由希臘神話主題擴大到其他文化中的材料，由沙弗、奧菲之苦難轉變爲一般詩人的苦難。其中心思想並沒有本質上的變化，祇是在敍說的方式上更爲概念化而已，因此主要的三種類型幾乎可以與前面的主題遙相呼應：

1. 藝術靈感及其神性——如「神聖之詩」（G516），「詩人與聖徒」（M113），「聲音」（M103），「詩之靈感」（M405），「美人魚與詩人」（M409）。
2. 詩人的命運：「詩人之死」（G283），「旅者詩人」（G24）。
3. 理想化詩人（東方詩人）：「波斯詩人」（M403），「印度詩人」（G387），「阿拉伯詩人」（G480）等。

以下分別舉例說明：

II.1 藝術靈感之象徵：

在第一類題材中，詩人象徵藝術靈感，藝術創作是神寵的同義詞。這一內容與以繆司為主題的圖像是一致的。最明顯的例子是在題名為「聲音」（Les Voix，22×11.5，M103，1867年左右）（圖35）的水彩中，張翅低頭輕語的女神與手持牧羊棍，頭戴菲尼基帽的青年與同一時期所作的「赫日奧德與繆司」（M98，圖36），幾乎沒有區別，畫家在此以 "聲音" 為題，不過強調其詩人寓意畫的象徵性格罷了。

「詩人與聖徒」（Le poète et la sainte，水彩，29×16.5，1868，私人收藏，M113，圖37）（素描，29.4×16.7，1868，D538，圖38），也有早期主題型的結構，與「聲音」兩圖可以視為繆司系列的變體。在古希臘的廢墟背景中，聖人身著華麗的服裝，雙手置於胸前。詩人背著豎琴下跪於臺階，雙手攤開以歡悅的神情望著聖人。這樣一幅流露著宗教感情的畫面，在十年以後曾兩度被用在「匈牙利聖女依莉莎白」之圖中（M188, M189）（見彩圖 5） **❹**。聖依莉莎白為匈牙利國王

（Charles Hayem）致畫家的信（1879年5月3日與1879年6月18日），可以確定這兩件水彩的創作動機與完成時期。

❹「匈牙利聖女依莉莎白」又名「玫瑰的奇蹟」，共有兩件，一為M188，水彩，27.5×19，左下簽名，1879，私人收藏，另一為 M189，水彩，41.5×26，右下簽名，1880年左右，私人收藏。這兩件水彩是莫侯在1879至1880年之間，回應私人收藏所作。現藏於莫侯美術館中有兩封由查理‧埃言

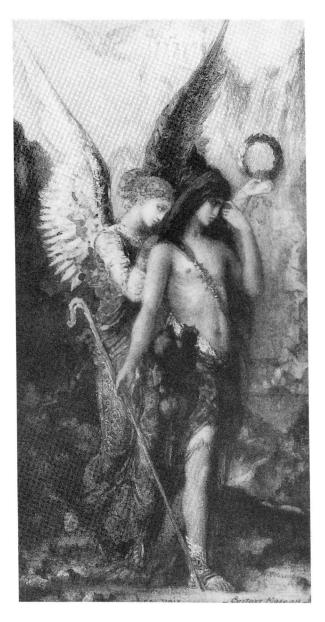

圖35 莫侯：「聲音」（水彩／厚紙，
22×11.5，1867，私人收藏），
畫家強調詩人寓意畫的象徵性格

圖36　莫侯：「赫日奧德與繆司」（M98，水彩／厚紙，1867，私人收藏）

圖37　莫侯：「詩人與聖徒」
（水彩，29 × 16.5，1868，私人收藏），
此圖與「聲音」一畫可視爲繆司系列的變體

圖38　莫侯：「詩人與聖徒」（D538，素描，
　　　29.4×16.7，1868，
　　　現藏莫侯美術館）

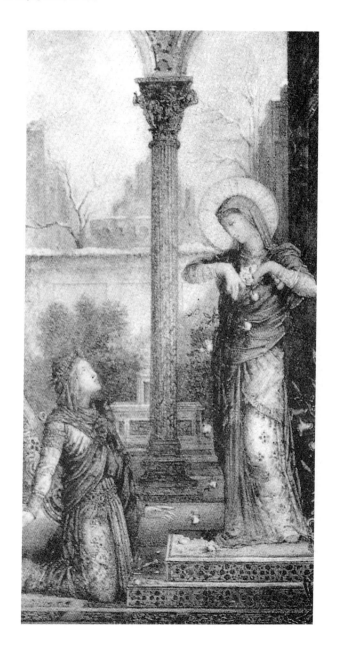

安特烈二世之女。二十歲喪夫後，進入聖芳濟教會獻身醫護慈善工作，因而得聖者之名。莫侯應收藏者之請作此畫，將「詩人與聖徒」一畫改以歷史人物方式表現。就形式結構而言，這種轉變並不費力。前畫中的聖者與依莉莎白的衣著與臺階背景大同小異，僅將詩人的服飾改爲中古騎士，其餘諸如禮拜瞻仰的神情，幾乎一致。除了色調不若「詩人與聖徒」的雅緻，略帶有後期的裝飾趣味，其餘造型結構相當接近。由形式上的相似導致言說內涵的接近，換句話說，藝術創作的神聖性與宗教的神聖性，在畫家的形象言語中並沒有本質上的差異。

　　稍晚的「詩人的怨訴」（Les plaintes du poète，水彩，M290，28.3×17.1，大約1882，簽名，羅浮宮藏，M290）（彩圖22），則在形式上有明顯的不同。繆司正坐在圖的中央，慈祥地望著無力的詩人，以聖歌啓示詩人的靈感，繆司背後一株桂樹，"刹那間在詩人身邊發出一枝嫩芽，生氣蓬勃地朝著天空上升，象徵著生生不息的詩歌與藝術"（圖39）❹。在此，

　　（Charles Hayem）致畫家的信（1879年5月3日與1879年6月18日），可以確定這兩件水彩的創作動機與完成時期。

❹此件淡彩畫由收藏家查理・埃言在1898年捐贈盧森堡美術館。莫侯曾爲此畫作有素描草圖（D843），並在畫上說明：「一位流淚中的青年詩人在繆司面前哭訴創作乏力。繆司安慰他並以聖歌啓示他的靈感。在繆司背後挺立著一株壯碩的桂樹，刹那間在詩人的身旁發出一枝嫩芽，生氣蓬勃地朝著天空上升，象徵著生生不息的詩歌與藝術。」

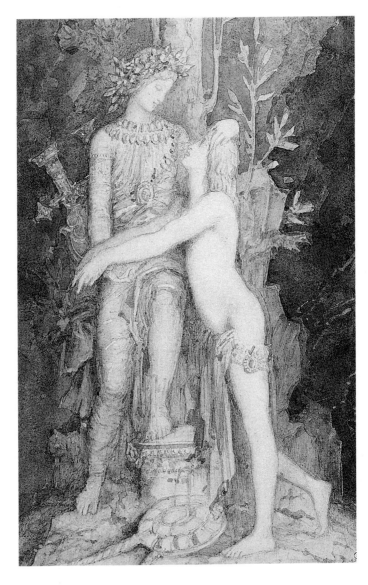

圖39 莫侯：「詩人的怨訴」（水彩，28.3×17.1，1882，現藏巴黎羅浮宮），
其淡彩畫的形式結構，已近晚年的特色

藝術靈感的中心思想沒有任何的不同,只是淡彩畫的形式結構較接近晚年的特色:人物形式單純化並集中在畫面中央,呈中軸式或金字塔形構圖。背景色調深暗,筆觸模糊,目的在突顯主要人物形象。這種形式結構雖然受制於畫面的空間,不得充份舒展,但足以流露畫家晚年的抽象傾向,是一個強調單純意念或情感的有效形式。在1893年左右所作的兩件水彩畫:「靈感」(l'Inspiration,右下簽字,M405bis)與「詩人的靈感」(l'Inspiration du poète,左下簽字,33×20,M405)中,這種以位居中央的詩人形象指涉創作靈感的形式,已有更澈底的發揮。類似的結構關係還可以在以下晚年作品中看到:「夜」(Le Soir,M353,水彩,39×24,左下簽名,1887)(彩圖23)、「歌」(Le Chant,M421,水彩,28×20.3,左下簽名,1896)、「晨」(Crépuscule,M400,水彩,35.5×21.5,左下簽名,1893)、「傍晚」(Vers le Soir,M401,水彩,31.5×18.5,左下簽名,1893)、「奧菲之悲痛」(La douleur d'Orphée,M354,水彩38×27.5,1887左右)、「夜之音」(Voix du soir,G288,水彩,34.5×32)(彩圖24)、「誘惑」(la tentation,G204,油畫草圖,140×98,見第三章,圖2)。

「詩人與美人魚」(Le poète et la sirène, M404)(圖40)是出現較晚的一個圖像系列,原是莫侯應法國政府之請,特為哥布蘭壁掛廠(Manufacture des Goblins)所作之油畫❹。大前提仍是詩人創造性的靈感。美人魚的奇幻景象在此引涉了詩人靈感泉源與無邊際的想像力。「詩人與獨角獸」

（G1016）、「詩人與飛馬」（G971，G1097）❺，都有類同的旨趣，同屬於晚期以離奇幻景喚起超自然的感覺與詩性，其新古典的人體寓意畫形式在此已經不知不覺地轉變成另一種奇幻的象徵風格。

II. 2　詩人命運之指涉：

第二類題材型圖像是以詩人的命運爲中心思想。兩件代表作品分別是：

1. 「尚鐸背負着死去的詩人」（Poète mort portant par un centaure），G481，水彩，33.5×24.5公分，左下簽名，大約1890年作，莫侯美術館藏（彩圖25）。
2. 「旅者詩人」（Le poète voyageur），G24，油畫，帆布，180×146公分，大約1891年作，莫侯美術館藏 。

❹此一系列有簽名油畫2件：M404，「詩人與美人魚」（Le poète et la sirène），油畫／帆布，97×62，右下簽名，1893，私人收藏。M409，「美人魚與詩人」（La sirène et le poète）油畫／帆布，339×235，左下簽名，1895，法國波瓦鐵美術館藏(Musée de Poitiers)。此件大油畫爲哥布蘭壁掛而作，壁掛製作歷時四年（1896-1899），現藏法國國家工藝美術館。未簽名之草圖九件：G66、G734、G838、G938、G940、G972、G998、G1121、G1131。詳見附錄二，〈馬迪奧目錄〉及〈莫侯美術館目錄中題材型詩人圖錄〉。

❺詳見附錄二，〈莫侯美術館目錄中題材型詩人圖錄〉。

　　兩張畫的時期大約在1890年至1891年間，莫侯年近六十五，畫家在這段時間連續選擇了這個傷感性的詩人題材，與當時特殊的感情經驗有直接的關係。1884年莫侯的母親（圖41）過世以後，生活中最親近的人是亞麗桑婷・狄荷（Alexandrine Dureax）（圖42）**⑤**。1890年這個唯一的侶伴也在長病後去世。莫侯在數年間相繼失去生命中最重要的兩個女人，晚年孑然一身的孤獨生活對畫家的創作生涯產生不小的影響。莫侯曾在筆記中寫下晚年心情：“因為親愛的人不在而變得灰暗、褪色”**⑤**。他在1891年以自述方式畫了「幽蕊底斯墳前之奧菲」，其他如「詩人之死」、「旅者詩人」都是這時期內畫家心境的表白。莫侯早期藉詩人圖像陳述其個人的藝術理想，投射一個青年學子的求道心情，晚年，畫家的創作動機與其個人感情經驗結合，自傳的形式略異，但是以詩人比喻畫家的功能如一。

　　在「旅者詩人」中，飛馬──藝術之靈感，無奈地望著歇息的詩人，失望而怠倦的詩人似乎已無力再走完他的創作路程（彩圖26）。兩件自述性作品中的造型元素簡單而明確、

⑤ 亞麗桑婷・狄荷（Alexandrine-Adélaïde Dureux, 1849-1890）原姓葛拉底奧（Gladieux），出身紡織女工，1870年與尤金・狄荷（Eugène Dureux）結婚，生有一子。亞麗桑婷婚前便認識莫侯。1869年，莫侯為亞麗桑婷在48, rue Notre-Dame-de-Lorette租下公寓，成為莫侯生活中的侶伴，長達25年之久。亞麗桑婷於1890年3月28日病逝。

⑤ 《莫侯文集》，頁282。

圖41　圭斯達夫・莫侯之母：波林那・黛木蝶
（素描，現藏莫侯美術館）

圖42　莫侯的生活伴侶：亞麗桑婷・狄荷
（素描，現藏莫侯美術館）

畫家僅以詩人的姿態表達切身的感情，省去了許多雕琢風格
的細節，在詩人圖像中自成一格。

II.3　折衷思想下的東方詩人：

　　莫侯採用印歐文化中的神話題材，並不是對文學或藝術
上典範意義的因襲，而是基於神話所反照的人性與思想，是
他個人對靈性的探求的藝術宗旨。也正因爲他把藝術的理想
放置在一個相當超越的位置上，才會引起他對印歐民族以外
的神話與宗教發生興趣。他取材範圍廣及佛教、基督教中的
苦行主義，或其他秘宗信仰，如奧菲主義。這種折衷傾向固
然是十九世紀頗爲普遍的現象，但是，對於莫侯，最重要的
是把藝術眞理建立在以形象表達人類精神的信念上。

　　晚年的詩人圖像中有不少純以東方詩人爲主題者，因爲
詩人不僅是藝術靈感的象徵，也代表了某種氣質：純潔、敏
感、神秘、溫柔、憂鬱。爲了塑造這個寓意形象，莫侯不僅
到印歐神話中去找尋素材，更 “在已經消失或遙遠的文化
中，以一種孩童般的天眞與信任” ❸去找尋靈感。莫侯曾經
很自負地解說他個人如何去喜愛或夢想遙遠的印度，新大陸
世界中的森林，東方海洋中神奇的島嶼或非洲原始林木。

❸《莫侯文集》，頁247～248。

> 我所要追求的，也許還沒有完全找到，但是絕對沒
> 有混雜，因為我從不在眞實中追求夢幻，或在夢幻
> 中尋找眞實，我用的是想像力，它從來沒有令我失
> 望過。❺

印度詩人、阿拉伯詩人、波斯詩人都是這種想像力的化身。
借助想像力在遙遠的東方文明中尋找理想詩人的氣質，這是
莫侯的象徵形式兼具浪漫氣質的主要原因。

　　馬迪奧1976年簽名目錄中曾登錄 5 件作品，分別是：

1. M345　「阿拉伯詩人」（Le poète arabe），又名「東方
 之詩」（La poésie orientale）水彩，60×48.5公分，右
 下簽名，1886，私人收藏，彩圖27）

2. M346　「波斯詩人」（Le poète persan）水彩，33.5×
 14公分，左下簽名，1886年左右，私人收藏。

3. M347　「印度詩人」（Le poète indien）水彩，尺寸不
 明，私人收藏。

4. M383　「印度詩人」（Le poète indien），又名「詩歌」
 （Le chant）水彩，尺寸不明，1885-1890，私人收藏。

5. M403　「波斯詩人」（Le poète persan），114×112公

❺同上。

分，油畫／帆布，左下簽名，1893，由 Baron Edmond
de Rothschild 收藏。

　　莫侯美術館錄有13件東方詩人，多爲未完成之素描 （G8,
207×98） 或水彩❺。其中不乏精緻小品，如編號G387之「印
度詩人」（彩圖28）（1885-1890，水彩，35×39公分），純屬
幻想性的人物，華麗的服飾爲其象徵內涵注入濃厚的裝飾趣
味❺。

　　東方詩人常身背琴具，在開潤的背景中騎馬緩行，以秀
麗溫柔的儀態言說詩人的典型氣質。我們注意到此類圖像常
被畫家以不同方式命名，如「阿拉伯詩人」（M345）又名「東
方之詩」，「印度詩人」（M383）又名「詩歌」。這類命題方式，
如同前面所提到過的「靈感」、「聲音」、「夜」，是以概念、情
境取代了寓意人物。反映畫家言說內涵中故事性的減弱，詩
人造型與結構關係相對疏鬆而抽象化。言說重心的轉移所導
致形式結構的呼應，可由此得到進一步說明。

❺詳目見附件二，〈莫侯美術館目錄中題材型詩人圖錄〉。

❺「印度詩人」（G387）原爲壁掛設計所作草圖，這個動機可以部分說明畫
　中的裝飾趣味。

III. 結 語：

　　總覽以上莫侯主題型與題材型兩類詩人圖像後，我們注意到主題型結構顯然居多數。早期由阿波羅、繆司、赫日奧德、奧菲、沙弗、提爾特各個詩人的造型與不同的敘述演變到一般詩人的概念，由主題的概念化而影響到形式的抽象化，其過程是漸近的，卻是明顯的。在另一方面，我們也注意到不同詩人圖像中所共有的一種氣質：也就是詩人的青春美貌與溫文憂鬱。此一感性元素的一致性或多或少地削弱了兩種結構的差異性。

　　若就畫家以詩人形象投射其藝術理念的動機來分析，早期神話寓意的主題與後期詩人寓意的題材，並沒有根本的不同，祇不過在題材型的寓意中，去除了敘事性的主題以後，約定性的隱喻成了個人性的象徵，由古典傳統出發的神話寓意畫，在晚期直述感性的形式中，不知不覺地孕育了一個新的風格，這也是在下一章中我們要進一步考察的象徵形式結構。

第五章

古典與象徵的界限

智性審美趣味的感性結構

　　古典藝術的精神在其和諧的形式與含蓄的表情。以古典藝術爲圭臬的學院藝術，其根本是此一表情的延續。寓意與象徵因此成爲適當的表達方式。莫侯由家庭及學院所獲得的教育是古典的，其藝術創作的動機具有高度的理想色彩，在其早期詩人圖像中便充分展現這種智性審美趣味。然而莫侯的智性藝術訓練卻在晚年由於感性形式的追求，孕育了新的風格。這恐怕是莫侯個人從來沒有意識到的。若自象徵藝術的角度來看這個問題，其象徵的理想性格雖然淵源於古典主義，卻在感性形式的充分發展下，反過來影響到主題與內涵；由感性元素濃縮而成的意象，逐漸取代了故事性的言說而與概念重疊，成爲藝術的本質。使象徵藝術的寓意形式在其意義之外具有獨立存在的性格。因此古典與象徵的分野，關鍵在其感性結構，在其形式的不及物性。莫侯由古典走向象徵的歷程正說明了兩種理想主義在感性結構上的差異。

　　藝術風格是建立在以物質爲基礎的感性結構上的。莫侯雖然否定物質世界的意義，卻從未忽視過藝術藉以顯現的物質基礎。他曾自比爲“輪廓線條與理念建構的搜索者，情感的凝視者”。其詩人系列，如同英雄與美女系列，都是這搜索與探求的具體展現。莫侯並認爲畫家的課題是以形體美寫下“生動而熱情的緘默詩”，是要以純造型元素發揮“無聲詩的力量”及其“雄辯的本質”❶。這種對繪畫中感性元素的重視及投入，曾一再反映在其隨想及教學札記裡。畫家留下的這些札記雖然不夠系統化，但對其作品形式的分析不無俾

益。爲了充分瞭解莫侯的繪畫結構，我們考察的作品雖以詩人圖像爲主，卻不局限於此範圍，有關系列與數量的原則已在第三章中說明，此處不另贅述。下面就莫侯繪畫形式中的人體姿態、不可或缺的富麗性及彩繪符號性三方面闡述其感性結構之象徵性格。

Ⅰ. 美的固着理念與人體造型原則：

Ⅰ.1 美的固着理念與夢幻效果的追求：

莫侯嘗論及藝術家的感情要在節制而無動於衷的形式裡達到高貴與永恆。這是古典藝術的理想。古典主義崇尚上古藝術所達到的永恆性，其美學理想是建立在美的固著理念上（fixité）。根據勃華羅（N. Boileau）與拉普育耶赫（Jean de la Bruyère）❷的觀點，藝術中存在著一種完美的境界，一如自然生長中之成熟。藝術家在師法上古的條件下亦能達到此

❶書目1：*L'Assembleur de rêves, Ecrits complets de Gustave Moreau*.Paris: A. Fonteroide (coll. Bibliothèque Artistque & Littéraire), 1984. （《莫侯文集》），頁180～183。

一境界，如文學以荷馬、維吉爾爲楷模，可重新獲得此自然
性與眞理；藝術亦如是。因此以藝術的完美爲目標，追求美
的固著與永恒的理想，左右了莫侯的藝術觀。伏爾泰（Vol-
taire）所謂的"偉大的品味"（le grand goût），正是莫侯夢寐
以求的"偉大的藝術"（le grand art）。不過莫侯認爲此一偉
大的藝術"並不自歷史中汲取它的材料與表現方式，而是取
自純淨的詩，取自高度想像的奇幻" ❸。在古典藝術中，藉
以達到完美的手段，是以理性駕馭感情的秩序與平衡，是由
眞實出發的理想與規律，並不是出自想像的奇幻。因此莫侯
在追求藝術之永恒與美的固著理念上，其出發點是古典的，
但是在方法上並不盡同，不同之處正是後浪漫主義中的想像
與奇幻效果的追求。這兩項特質直接反映在造型元素中，成
爲莫侯形象言語的特色。

❷勃華羅（Nicolas Boileau, 1636-1711），法國古典文學家，倡導古典主義
　中之文學理想，著作有 *Art poétique*（1674）、*Le Lutrin*（1674-1683）。
　拉普育耶赫（Jean de la Bruyère, 1645-1696）爲法國古典文學家，在十
　七世紀中的古代與現代的論戰中，以衛護古代知名。

❸書目1：*L'Assembleur de rêves, Ecrits complets de Gustave Moreau*.Paris:
　A. Fonteroide（coll. Bibliothèque Artistque & Littéraire）. 1984, 《莫
　侯文集》），頁162。

Ⅰ.2 米開蘭基羅式的催眠姿態
——美的凝滯性(la belle inertie):

　　強調模仿過程的學院藝術雖然是以上古希臘羅馬的成就爲目標，但是可以直接觀摩學習的對象卻是文藝復興諸家的作品。莫侯早年學習過程中，幾乎完全是以文藝復興諸家爲師❹，尤以米開蘭基羅的影響最爲顯著。在1857年12月至1858年1月間，莫侯曾在梵蒂岡的斯士庭教堂臨摹米氏的「天地創造」、「最後審判」、「斯比勒（Sibylle）與衆先知」的圖像（圖1）❺達兩個月之久。莫侯在揣摩米開蘭基羅的運色構圖之餘，已經注意到米氏的人體塑像中與衆不同的精神。他曾經在札記中這樣寫著：“若以班伏努脫（Benvenuto）［按：即貝尼尼（Bernini）］與米開蘭基羅爲例，我們可以在前者的作品中看到的想像力任性而膚淺，操作時汲汲營營於物質的華美。後者的想像力則強烈而深刻動人，一種極具理想色彩的

❹莫侯在1849至1859年間的臨摹習作共有34件選入馬迪奧1991年目錄中。所臨摹的對象有Véronèse, Titien, Corrège, Poussin, De Vinci, Carpaccio, Benedetto Diana, Vélasquez, Botticelli, Van Dyck, Francesco Verla, Giotto, Girolamodi Benvenutto等名家作品。

❺這批水彩畫稿長達2公尺，現藏莫侯美術館。莫侯曾在1858年1月7日家信中，表示當時在羅馬全心貫注於臨摹的心情。

圖 1　米開蘭基羅:「利比的斯比勒像」,
　　　米開蘭基羅人體塑像中的精神性與
　　　抽象性,對莫侯的藝術理念有決定
　　　性的影響

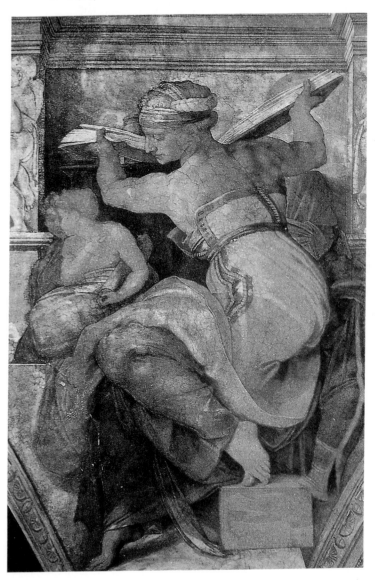

靈魂的夢。" ❻又說:"若要效仿大師們凌越材料與物性的操作,就得學習他們的抽象,米開蘭基羅是唯一的例子。" ❼米開蘭基羅人體雕像中的精神性與抽象性對莫侯的藝術理念有著決定性的影響。米氏"揉合神聖與凡俗" ❽的理想性格,帶有夢幻色彩的靈性正是莫侯要以線條、輪廓等造型元素尋求的境界。因此,莫侯由於揣摩米開蘭基羅的人體塑型,而發現了造型元素可能產生的超自然的力量,更在米氏的精神性表現中找到了自己的理想形式。

在羅浮宮雕塑部門工作的塞巴士田尼·畢卡女士(O. Sébastieni-Picard)曾撰文指出莫侯在數件畫作中有意或無意識地模仿米開蘭基羅的人體姿態❾,最明顯的例子,是「奧菲」(見第四章,圖21,22,23)、「尚鐸背伏著死去的詩人」、「詩人與美人魚」。這三件作品中的詩人造型分別與米開蘭

❻書目1:*L'Assembleur de rêves, Ecrits complets de Gustave Moreau.* Paris: A. Fonteroide (coll. Bibliothèque Artistque & Littéraire). 1984, (《莫侯文集》),頁175。

❼書目1:*L'Assembleur de rêves, Ecrits complets de Gustave Moreau.* Paris: A. Fonteroide (coll. Bibliothèque Artistque & Littéraire). 1984, (《莫侯文集》),頁188。

❽書目1:*L'Assembleur de rêves, Ecrits complets de Gustave Moreau.* Paris: A. Fonteroide (coll. Bibliothèque Artistque & Littéraire). 1984, (《莫侯文集》),頁131。

❾Odile Sébastieni-Picard, *L'influence de Michel-Ange sur Gustave Moreau,* Revue du Louvre, 1977/3 pp.140～151.

基羅的「垂死的奴隸」（圖２）、斯士庭教堂壁畫中的「洪水」
（圖３）與「夏娃」（圖４）有酷似之處。此外，「埃赫巨勒
與特斯比奧之女」（Hercules et les filles de Thestius）（彩圖
29）中的英雄（圖５，圖６）也與斯士庭教堂的人物造型相
互對應。作者並指出莫侯的素描草圖，以示莫侯效仿米開蘭
基羅的人體表情方式（圖７，圖８）。

　　不論莫侯是否果真在上述畫作中刻意效仿米開蘭基羅，
莫侯的人體造型與米氏的人物姿態確實有不少神合之處。莫
侯本人也從未掩飾過這種傾向。他曾在筆記中這樣寫著：

> 正出於此不斷的沉思，我才能自然而然地，並有效
> 地表現出天才大師們作品中那種不可言狀的感
> 覺，如同斯士庭教堂壁畫和某些雷奧那（Léonard）
> 的作品。❿

文藝復興時期的達文西、普散、戈戔基（Corrège）都是莫侯
一向稱道的畫家，但是都不能與米開蘭基羅的影響力同日而
語。一個類同的藝術理想銜接了這兩個相距三百年的藝術
家，那便是新柏拉圖式的美學理念。新柏拉圖美學思想要藉

❿書目１：*L'Assembleur de rêves, Ecrits complets de Gustave Moreau*.Paris:
　A. Fonteroide (coll. Bibliothèque Artistque & Littéraire). 1984, （《莫
　侯文集》），頁152。

圖 2　米開蘭基羅：「垂死的奴隸」

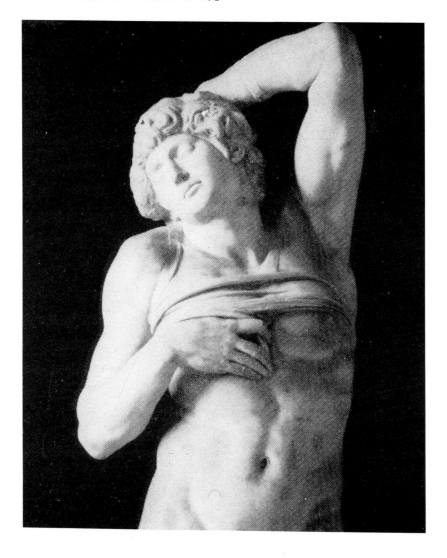

圖 3　米開蘭基羅，斯士庭天頂壁畫細部：「洪水」

圖 4　米開蘭基羅，斯士庭天頂壁畫細部：「夏娃」

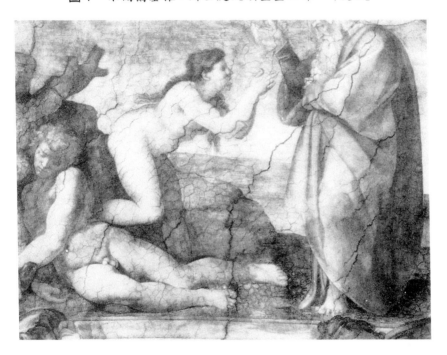

圖 5　莫侯：「埃赫巨勒與特斯比奧之女」，
　　　圖中之英雄人物素描

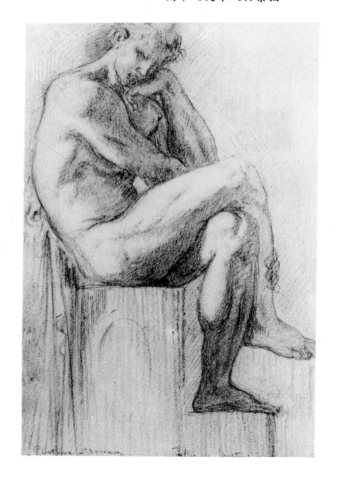

圖 6 莫侯：「埃赫巨勒與特斯比奧之女」，
圖中之中心人物，局部圖

圖7　莫侯作品之草圖

圖8　莫侯作品之素描

著感性形式以達到神性的光輝。帕諾夫斯基曾在其〈新柏拉圖運動與米開蘭基羅〉一文中對米氏的人體造型作了深入的分析。米開蘭基羅的造型特質既不屬於文藝復興，也不是矯飾主義，當然更不是巴洛克，因為米氏拒絕與文藝復興式的兩度空間性妥協，拒絕因形象的協調而犧牲其人體造型的強烈的體積感：

> 他甚至可以使其雕塑的深度超過其寬度，他強制觀眾的方法，不是牽著觀眾繞其作品打轉，而是更有效地，把他們固定在一個體積面前。這個形體似乎是嵌在牆上，又像半困在淺壁龕中，無聲無息地正在與糾纏著的力量作拼死的搏鬥。**⓫**

這種體積的力量感也不同於矯飾主義的"蛇狀造型"（figura serpentinata）或"旋轉式觀點"（Vue tournante）。旋轉式觀點賦於形象一種可塑的韌性感覺，並由此而產生一種無目的的、暫時性的不安。假若這種無目的的不安感能被一種穩定的力量控制住，是可能轉化為古典的平衡的，而米開蘭基羅的作品中正具有此一力量：米氏的每一個人體塑像在不安中有一種制衡性的力量———種幾乎屬於埃及人的嚴謹測量。

⓫E. Panofsky, "Le mouvement néo-platonicien et Michel-Ange", in: *Essais d'iconologie*, Edition Gallimard. 1967, Paris, p.260.

帕諾夫斯基指出：

> 正是由於這種內在衝突，而不是因為缺乏外在的
> 導向與紀律，使米開蘭基羅之人體造像得以表現
> 出強烈的扭曲，不恰當之比例與不和協的結構。正
> 因為這種體積感出自嚴謹的測量，卻又同時有一
> 種埃及藝術所陌生的生命力，才產生了這種無法
> 解脫的內在的衝突。⓬

因此米開蘭基羅的人體，即使是在休息姿態中，也無法令人
感到安詳與和平，而是：

> 聲嘶力竭下、死亡的麻木或不安的遲鈍。……所有
> 這些風格的原則、技巧的表達方式有一個超越其
> 形象的意義：此即米開蘭基羅性格中深沉本質之
> 外觀。⓭

在這段鞭辟入裡的分析中，帕諾夫斯基所指出的"無法
解脫的內在衝突性"（conflit intérieur sans issue）與"死亡的
麻木或不安的遲鈍"（la torpeur de la mort ou une somnolence

⓬同上。

⓭同⓫，頁261～262。

agitée）與莫侯筆記中的一段解釋有不謀而合之處：

> 米開蘭基羅所有的形象似乎都是凝固在一種理想
> 的半睡眠狀態中。誠然，形象幾乎是無意識地進行
> 活動，看得見在整個結構中動著，起著作用。他一
> 再重複這幾乎是普遍存在於他形象中的睡眠狀
> 態，這一特質能得以解釋嗎？沉入夢態甚至令人
> 感到是睡著了，或者離開我們居住的世界，被帶到
> 另外的世界去了，能找到理由嗎？是造型結合的
> 昇華。這種獨一無二的結合是有著強有力的表情
> 手段的：姿態中帶著睡眠狀態。沉入睡眠的個體。
> 使這些形象不致淪為單調的，正是靠這唯一的感
> 覺，即深沉的夢態。當然，還有風格造型的卓越。
> 這些形象在行為上有何成就？想些什麼？處於何
> 種感情之中？是屬於神性的，非物質化的境界。這
> 些形象看起來屬於那樣的另外的一個次元，因為
> 它們身上處處令人感到神祕。在我們的世界中，人
> 們不會如此地憩息、活動，或行走、沉思，或哭泣、
> 思考。造型作品中的人物姿態一般是可以解説的，
> 但在米開蘭基羅的作品中，人體的外表姿態總是
> 與其表達的感情發生衝突。❶❹

在這裡莫侯用了當時尚未流行的辭彙，如 "無意識地"、

"深沉的夢態"、"半睡眠狀態" 來形容人體姿態所能達到的
出神入化的境界（l'apothéose du geste）⑮。這種靜態中的夢
幻特質是莫侯偏離古典形式的第一個因素。

上述如癡似夢的境界普遍地存在於詩人圖像以外的作品
之中，如普羅美特（見Promethée, 1869）（圖9）、朱彼特（見
Jupiter et Sémélé, 1895）（圖10）的對空凝視，「奧狄帕斯與
史芬克司」（Oedipe et Sphinx, 1864）的人獸對峙（圖11），塔
司之女與奧菲之頭（Orphée, 1865）的生死相望等（圖12），
都是在固著姿態下呈現恒靜與焦慮⑯。其動人的力量出自純
造型效果，是一種臨界時刻的充分發揮，莫侯稱之爲 "美的
凝滯性"（la belle inertie），又稱之爲 "造型結構之昇華"
（sublimation de combinaison plastique）⑰。這種造型結構

⑭書目1：*L'Assembleur de rêves, Ecrits complets de Gustave Moreau.*Paris:
A. Fonteroide (coll. Bibliothèque Artistque & Littéraire). 1984,（《莫
侯文集》），頁197～198。

⑮書目1：*L'Assembleur de rêves, Ecrits complets de Gustave Moreau.* Paris:
A. Fonteroide (coll. Bibliothèque Artistque & Littéraire). 1984,（《莫
侯文集》），頁198。

⑯書目1：*L'Assembleur de rêves, Ecrits complets de Gustave Moreau.* Paris:
A. Fonteroide (coll. Bibliothèque Artistque & Littéraire). 1984,（《莫
侯文集》），頁80，原文爲"Aspect immobile et inquiétant dans la fix-
ité."。

⑰書目1：*L'Assembleur de rêves, Ecrits complets de Gustave Moreau.* Paris:
A. Fonteroide (coll. Bibliothèque Artistque & Littéraire). 1984,（《莫
侯文集》），頁197。

圖 9　莫侯：「普羅美特」，局部圖

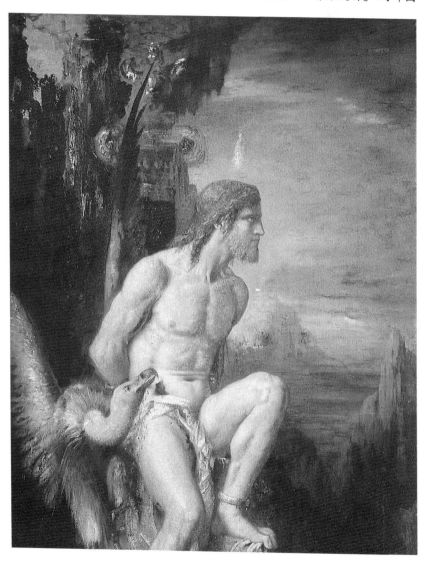

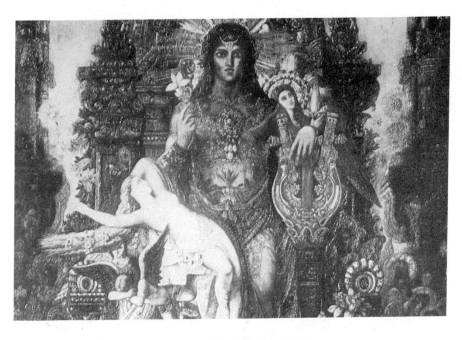

圖10　莫侯：「朱彼特與賽美蕾」（油彩，
　　　213×118，1895），局部圖

圖11　莫侯：「奧狄帕斯與史芬克司」（油畫／帆布，
　　　206.4×104.7，1864），局部圖

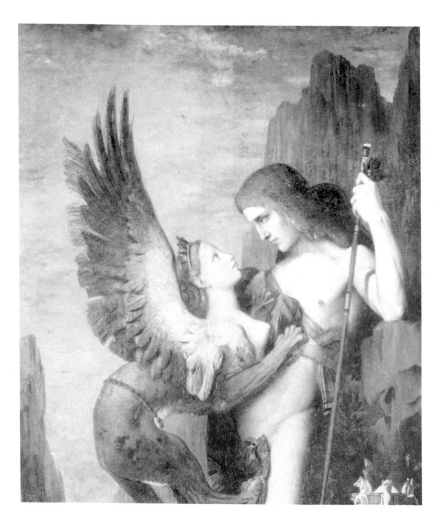

圖12　莫侯：「奧菲」，局部圖

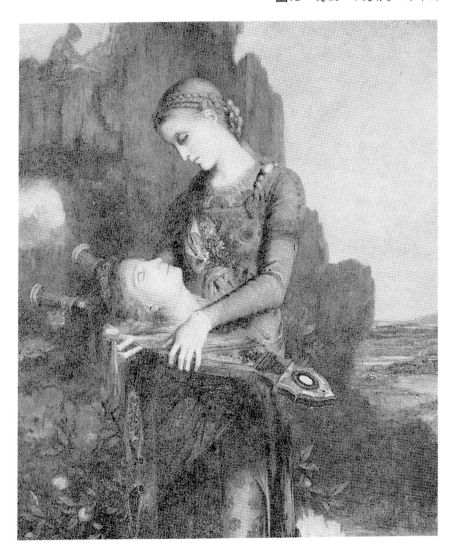

──尤其是人體姿態所能達到的"雄辯"力在其「求婚者」一畫
中有更極致的安排。莫侯在一羣屍體重疊的屠殺場面中，安
插了一個與情節無關之年輕詩人，頭冠鮮花，幾近全裸的胴
體倚靠著豎琴，似乎無睹於眼前的血腥情景，舉頭仰視，若
有所思（圖13）。我們可以想見這樣一個不相稱的佈局，必然
會引起觀者的疑惑。莫侯特別爲這樣的安排寫下一段解釋，
可以作爲視覺言語中借人體形象達到的臨界效果的說明：

> 對我而言，這類形象可以提示觀賞者的純造型美
> （la beauté purement plastique）──以靜取
> 勝。這些部分，由於其不相稱的神情而產生一種力
> 量，可以全然地吸引觀者的注意，使人們寧取體態
> 之靜止而捨棄軀體之動作。在此情況下，人的精神
> 得以憩息，並有更大的可能去沉思、想像，同時可
> 藉以進入比現實本身更高超而神祕的境界。換句
> 話說，對比是一種有力的表現形式。這些形象起初
> 會令人不知所措，繼而吸引你、迷惑你、並帶你進
> 入前面所說的夢境與抽象之中（le songe et l'ab-
> strait）。這是我的畫中最重要的部分，形象表面的
> 無意義往往最具吸引力。甚至可以這麼說，在我的
> 繪畫中，這些形象外表的無意義可以強化造型元
> 素的表現力；這是藝術最重要的部分。它甚至可
> 以凌越一般所謂的主題，即使畫家是全力以赴地

圖13　莫侯：「求婚者」(油畫／帆布，
385×343，1852)，局部圖

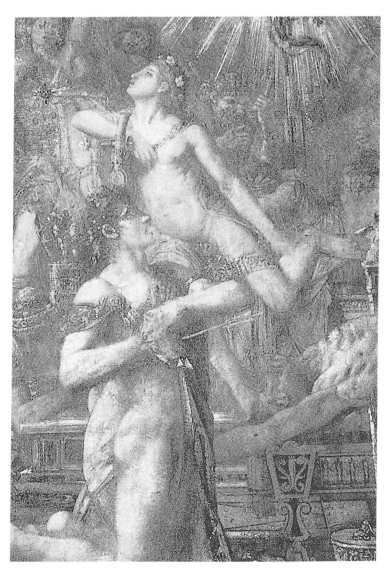

去說明它。惟有在這些部分中，藝術家可以達到超
越，他忘卻自然現象的物質面與世俗面，全然投入
夢幻與非物質性的表現。

最後，舉一個例子說明，我可以毫不猶疑地說，一
個雅公特（Jaconte）**⑱**與一個靜坐中的印度神像，
無論以何種方式界定，都足以抵得上人類所有的
表情，所有的熱情。**⑲**

以形象表面的無意義強化純造型元素的效果，是一種抽
象的努力；但是莫侯可能沒有想到當他強調忘卻自然現象的
物質面與世俗面，而全然投入夢幻與非物質性的表現時，他
已經脫離了古典的形象言語，而進入超現實與象徵藝術的領
域。

Ⅰ.3　人體結構的婉麗性與曖昧性：

出神入化的體態往往在沉靜中流露著婉麗如夢的氣質，
這一特徵與夏塞里奧的浪漫風格有著某一程度的關係。

⑱即達文西之作品「莫娜麗沙」。

⑲書目1：*L'Assembleur de rêves, Ecrits complets de Gustave Moreau.* Paris:
A. Fonteroide (coll. Bibliothèque Artistque & Littéraire). 1984,　（《莫
侯文集》），頁30～31。

　　夏塞里奧師承安格爾，卻成為一個典型的浪漫主義畫家。在他十九歲的成名之作「海濱維納斯」（Vénus marine, 1839）（彩圖30）一畫中，維納斯的婉麗體態與倦懶如夢的神情幾乎成為一時裸體女像的典範，也對莫侯的詩人形像有著決定性的影響。當莫侯對藝術學院的教學感到失望，並放棄追逐羅馬大獎之後，曾企圖接近夏塞里奧，他在1850年底把畫室遷至夏塞里奧個人畫室附近（rue Frochot），以便就近觀摩學習，並在夏塞里奧畫室中結識不少畫友，成為知己的畢微・戴・夏凡納便是其中之一。假若不是夏塞里奧英年早逝（1856），莫侯也許沒有1857年羅馬之行。

　　馬迪奧對夏塞里奧的影響相當肯定。他不僅指出莫侯的2件作品：「阿波羅與達芙內」（Apollon et Daphnée, M767）與「埃赫巨勒與特斯比奧之女」（Les filles de Thespius, M25）（圖14，圖15）具有夏氏風格的特色，並認為莫侯在「阿波羅與達芙內」一畫中，是把夏塞里奧一張相同題材的人物，作相反方向排列而成（圖16）❷⓿。

　　同一時代間畫家的相互影響，並不都需要以具體的例證說明，趣味的接近有時可以憑常識推斷。莫侯在追求詩意的

❷⓿書目5：Mathieu, Pierre-Louis. *Vie, oeuvre de Gustave moreau, catalogue raisonné de l'oeuvre achevé*. Friburgo: Office du Livre, 1976.（《圭斯達夫・莫侯生平及完成作品目錄》），頁32～33，夏塞里奧之畫亦名「阿波羅與達芙內」，現藏羅浮宮。

圖14　莫侯：「埃赫巨勒與特斯比奧之女」
　　　（油畫／帆布，258×255，現藏莫
　　　侯美術館）

圖15 莫侯：「埃赫巨勒與特斯比奧之女」，局部圖

表現之時，其沉靜而夢幻性的造型，並沒有借用米開蘭基羅式的量感或動勢，而是採用弧形曲線下的婉麗與雅緻。爲了避免誇張的姿勢與過多的表情，莫侯的神話人物，尤其是詩人與美女的造型曾在夏塞里奧的風格中獲得不少啓示。不過夏塞里奧的人體表情有浪漫主義的夢幻與熱情，而莫侯的詩人或美女卻往往羸弱蒼白而少生氣。不僅悲泣中的奧菲、受美人魚蠱惑的詩人如是，即使在戰場中負傷高歌的提爾特也沒有絲毫悲壯的熱情，而是以慘白的女性面貌體現了安詳與純潔。

人體的外貌女性化或中性化，是莫侯的造型言語趨向多義象徵的另一特色，這一種概念化的人體形象在其晚年作品中尤其明顯，幾乎成爲符號式運用，這一點將在第三節中進一步說明。

古典繪畫中的沉靜是清澈的、穩定而安祥的。莫侯尋求的美的凝滯性（la belle inertie）卻是曖昧的、充滿著對立因素。古典藝術與象徵藝術同提出昇華與高貴。前者所用的方法是和諧與理性，後者卻是衝突與矛盾。莫侯接受的影響來自米開蘭基羅與夏塞里奧。前者的新柏拉圖精神與古典主義有明顯的不同，後者的浪漫氣質則強化了曖昧的象徵色彩。

莫侯在其書信及筆記中經常用的一個辭彙是"靜觀"（contemplation），這原是新柏拉圖美學中的一個關鍵詞，是指藝術藉感性元素可以達到之精神境界。莫侯自古典藝術的人體美出發，但是其人體形象在靜態中流露張力與矛盾的形

式，又逾越了古典規範。靜態圖像的能動感（dynamique）與
實際的運動不同，它並不涉及變化，但是它打擊到心理上的
影響遠比在一定的框架內的運動更爲有力，因爲形象元素實
現了動力的抽象而創造了蘇珊・朗格所謂的“形式的活力”
❷，此形式活力正是象徵風格在表現上的創新。

II. 華麗的形式原則——不可或缺的富麗性（la richesse nécessaire）：

　　受到古典文學浸淫的藝術是一種博學的藝術，充滿了哲
學、歷史和文學的暗示，我們幾乎可以說，這是一種以學者
或以一群獨特的觀眾爲對象的藝術；它是優雅的，追求書齋
中的靈感，經過有意識的選擇，而且是蔑視世俗的。象徵藝
術有類似的動機卻又具有明顯的巴洛克性質；換句話說，它
一方面犧牲樸素而注重富麗；另一方面，它追求深沉而不求
清晰。由這裡我們可以區分出第二個使莫侯自古典主義中脫
離出來的因素，便是他對作品所要求的“不可或缺的富麗”
性格（la richesse nécessaire）。

　　莫侯曾在其札記中多次說明藝術的泉源不是自然，更不

❷蘇珊・朗格，《情感與形式》，臺北商鼎文化出版社，1992，頁80。

是粗俗的現實，而是心靈與感情，而此感情絕不是放任不可收拾的❷，換句話說，是含蓄而有節制的。然而當這種理性美的追求提昇到至高而絕對的時候，必然會導致反庸俗、反平凡的自然。一如維多‧谷然（Victor Cousin, 1792-1867）的唯靈論❸。曾在當時文學藝術界引起一股反現實主義的文藝思想，戈弟耶（Théodore Gauthier），龔固爾兄弟、波德萊爾都不約而同的有類似的信念，由此而孕育了新的感性形式，帕拿司詩人凝煉而華麗的詩句如是，莫侯的繪畫亦如是。

　　莫侯相信將古代神話在富麗與傳奇的形式中可以編織成現代的詩意，這是莫侯對"現代"（moderne）的詮釋❹，在早期「青年與死亡」（Le jeune homme et la mort, 1865.）（M67，彩圖31）一畫中，已經可以看出他精心挑選珍奇飾物，編織畫面每個細節。在其神話寓意畫中，莫侯以珠寶、織錦、桂樹花葉填滿的畫面，已經超過了單純的裝飾性質，而成為畫家實現其想像界的必要形式。正如他自己所說："在繪畫

❷書目1：*L'Assembleur de rêves, Ecrits complets de Gustave Moreau*.Paris: A. Fonteroide (coll. Bibliothèque Artistque & Littéraire). 1984, （《莫侯文集》），頁151。

❸以維多‧谷然（Victor Cousin, 1792-1867）為首的唯靈論（Spiritualisme）主張結合柏拉圖思想與十八世紀法國道德觀念，強調美的概念中的秩序與倫理，影響當時藝術理念中的唯理性色彩。

❹書目1：*L'Assembleur de rêves, Ecrits complets de Gustave Moreau*.Paris: A. Fonteroide (coll. Bibliothèque Artistque & Littéraire). 1984, （《莫侯文集》），頁134，頁164。

中，有必要以某些細節及特別方式來營造氣氛及風格。"❷

　　浮士庸（Henri Focillon）在其《十九世紀繪畫史》中曾提出一個獨到的觀點，他認為夏塞里奧與莫侯同自安格爾式風格起步，但莫侯走了與夏塞里奧相反的方向❷。並指出莫侯在遊學義大利以前，曾經有意追隨浪漫主義，但在義大利的兩年期間，他一方面體會到前拉斐爾時期的優雅，另一方面臨摹十五世紀諸家如蒙特尼亞（Montegna）、卡巴奇奧（Carpaccio）的原作而加強對古典的信心，同時他發現了浩瀚的擺設飾物──陶瓷器皿瓷、珠寶、象牙……，一切帶有原始、古老氣息卻又優雅之物。浮士庸認為畫家 "很可能並沒有把這些富麗飾物當作無生氣之物質，而是當作有魅力的暗示力量，然而在其藝術中鑲以過分的罕見珍品，卻遏制了美好而深沉的構圖，令人有窒息之感。" ❷

　　誠如浮士庸所說，莫侯的神話寓意畫中引用大量的珠寶飾物並不是出自單純的點綴或裝飾目的。若以晚年5件代表作來分析，可以覺察到這些華麗飾物的真正功能。在「朱彼特與賽美蕾」中，舉凡珠寶、雕花、象牙、金銀器皿與人神形

❷書目1：*L'Assembleur de rêves, Ecrits complets de Gustave Moreau*. Paris: A. Fonteroide (coll. Bibliothèque Artistque & Littéraire). 1984, （《莫侯文集》），頁183。

❷Henri Focillon, *La peinture au XIX^e siècle*, T. 2. pp.87～88, Paris: Flammarion , 1991.

❷同上。

象銜接無間，如一平面織錦，主從關係幾乎不存在。在「求婚者」（見彩圖4）與「埃赫巨勒與特斯比奧之女」（見彩圖29）中，神殿雕柱、花朵、飾物與成羣的人體相映融合，構成凸顯主題的華麗場景。在「提爾特」（見第四章，圖33）與「阿赫果諾特之凱歸」（見第四章，圖7）中，各種仰臥坐立的人體姿態似乎完成了畫面的架構，金銀、蔓藤便退居到呼應的位置。5件作品中構圖類型或呈中軸式，或呈左右或上下對排式，都具有類似的華麗性格。因此形式的富麗是畫家對其作品的基本要求，各種金銀飾物、蔓藤花草如同人體姿態同為畫家形象表情的"辭彙"或元素。

　　藉用人體美或珍貴飾品以達到表情的目的是一致的。前者着重的是人體的姿態，而不在其面部的表情❷❽，後者則在其引涉物之內涵，如同象徵體之屬性，以沙樂美為例，莫侯說：

> 我先設計好主要人物的性格，然後根據此一主要
> 意念來決定她的服飾。在我的"沙樂美"中，我要
> 表現一個斯比勒（Sibylle）式的形象，一個神祕的
> 宗教魔術師。因此我設計如聖人遺體穿戴的華麗

❷❽ 書目1：*L'Assembleur de rêves, Ecrits complets de Gustave Moreau*.Paris: A. Fonteroide (coll. Bibliothèque Artistque & Littéraire). 1984,（《莫侯文集》），頁151。

服飾。❷⁹

同樣的，沙弗作爲詩人神殿中的女祭司，也需要佩戴華麗的
服裝與花冠，因爲在 "喚起優美與莊嚴的感覺" 之外，"尤其
要有變化"，因爲 "詩人最高的特質就是她的想像力" ❸⁰。因
此由變化而生的華麗是想像力的同義詞，而想像力正是莫侯
一再對其作品的要求，由此，我們可以理解莫侯繪畫中華麗
元素的必要性。莫侯藉珠寶、花朵等所呈現的華麗形式，旣
不是純粹裝飾，也不是爲了塡滿畫面空間，雖然這些效果是
不可避免的，但是更重要的是華麗的感性元素本身攜帶了莫
侯的情感及其對詩性藝術所賦于的意義。

　　誠然，古典藝術並不止於秩序與理性，它同樣富有熱情
與感性，但是它要盡力在理解與感受之間建立平衡，以達到
合乎情理的境界。莫侯在感性元素的運用上卻極盡其華麗之
能事，力求變化與豐富及由此而達到的意象。這個表達形式
的差異說明了莫侯的藝術理想，雖以古典爲師，但其感情內
涵已漸起變化，忠實流露感情的藝術形式，也必然互爲呼應

❷⁹書目1：*L'Assembleur de rêves, Ecrits complets de Gustave Moreau*. Paris: A. Fonteroide (coll. Bibliothèque Artistque & Littéraire). 1984, 《莫侯文集》)，頁124。

❸⁰同上，莫侯並說："我在此服裝上灑滿花朵、小鳥及一切自然界物品，以便襯托出詩人的頭，這是以物質性材料畫出一個極複雜而有變化，兼有詩意與思想之人的方式。"

而自成一體。

III. 彩繪勾勒的圖案效果與符號化結構：

　　莫侯以主題型或題材型處理的詩人寓意畫，涉及到宇宙羣體或個體存在的概念，創作的靈感，詩人的命運，其感性元素的選擇無不以此爲最終的目的。無論是人體美的塑形，還是華麗飾物的堆砌，都是在既有經驗範疇下，藉著具體形象的聯想關係，間接或直接地達到此一言說目的。不過畫家在引用形象自明的效用之外，還有另外一種可能，一種利用彩繪勾勒與個人符號的表達方式，也可以說是一種符號化的表達方式。所以稱之爲 "個人的符號"，是因爲圖案化線紋與個別性符號含義並不明確，而是在畫家一再的重複使用下，產生了某種獨特的意義，或反映了畫家某種特殊的情感。

　　最明顯的例子是畫家以自由的方式折衷組合其形象元素。人物及其服飾、配件往往不受歷史地理因素的限制，如聖者頭上的光輪可以同樣地出現在歷史人物（匈牙利伊莉莎白）或異教神話人物（奧菲）頭上❸，至於掛珠、祭壇、紋身等來自各種不同文化的元素，在涵義不明的情況下，爲畫面添加奇幻與怪異的效果。至於以雙性人或中性人體態指涉英雄或詩人，更顯示畫家晚年形象言語的概念化趨勢。

莫侯企圖以女性面貌指涉"古代美",不僅奧菲、赫日奧德、提爾特因此具有女性外貌,甚至一個斬殺怪魔九頭蛇的大力英雄埃赫巨勒(Hercule)也有此柔美的面貌(彩圖32)。1893年由史托司(E. Straus)收買的一幅「波斯詩人」(M403,1893)曾被錯誤地命名爲「印度婦人」(Femme indienne),莫侯特爲此寫信勘正❸。這個例子說明畫家在選擇其形象元素與組合形體的符號性動機。

莫侯繪畫形式的抽象化在其阿拉伯式曲線美中達到高峯。他一方面以勾勒的線紋,突現大塊色面中浮動的形象,強化個人的線型風格;另一方面,**他隨心所欲地自十五世紀義大利壁畫、波斯袖珍畫(miniature persane)或日本浮士繪中取用彩繪圖案,以達到他所謂的"純造型"目的**。以細密的線紋與寶石般色彩所流露的東方趣味,雖然早在六十年代作品中已經出現,但是這些元素在早期的畫作中仍居於次要地位。**晚年概念化的發展下,形象不僅平面化且結構鬆弛,造型元素的運用脫離了學院具像畫的功能,而回歸到自身的感性表現**。尤其在其題材型結構的詩人圖像中,彩繪勾勒的

❸莫侯以折衷方式處理人物造型的例子很多,詩人系列以外如聖經故事"雅各與天使"(Jacob et Ange),神話故事"賈松與梅德"(Jason et Medée)等皆是。

❷1893年莫侯寫給史托司的信被貼在原畫作之背面,由現今收藏者羅基爾德基金會(Fondation Ephrussi de Rothchild, Saint-Jean-Cap-Ferrat)發現後勘正畫名。

效果幾乎凌越神話寓意的敘述內涵，成爲作品的主要面貌。

IV. 結語：

宗教聖像畫（icone）曾被認爲是彩繪神學，因爲其意義並不在於人物或者其周圍世界的再現，而在其超出物質世界的範圍，進入彼岸的超自然界；因此宗教聖像畫可視同神靈世界的一部分。莫侯的詩人圖像也具有藝術聖像的性格，反映了藝術中的理想境界，此一藝術之理想性格與感性形式之矛盾結合，是象徵藝術生成的重要條件。

象徵繪畫的形式雖然多樣，其形象類型不外兩種：一爲利用已知形象作反眞實（anti-vériste）、反自然（anti-naturaliste）的再現。換言之，以曖昧的再現法造成一種詩意的離奇（le dépaysement poétique）。另一種則以無經驗依據之形象、純幻想及純色、線組合之感性元素，以期達到超形象之意味。在象徵主義畫家中，畢微・戴・夏凡納的形象屬於第一類，赫棟則偏向第二類。莫侯可以說是二者兼具。

莫侯的詩人寓意畫是承繼古典傳統中詩意畫的模式，其取材內容與線型風格所流露的感情，雖然一度受到夏塞里奧的影響，基本上仍然比較接近安格爾，但是出乎畫家意料的是他以輪廓線條搜索理念，以色彩凝聚感情的努力，卻啓開了象徵藝術之門。他個人雖然從來沒有接受過這個名稱（"象徵主義"四個字，從未出現在他的文集中），但是在智性審美

觀與精煉的感性形式結合下，畫家的創作意願（依據莫侯自己的解釋）與作品所散發的信息顯然有所差距。此差距的根源在於其表現形式，但是形式最後必然融入理念而成就了一個新的內涵。讓·莫亥阿（Jean Moréas, 1856-1910）曾以“爲主觀意念披上感性外衣”作爲象徵主義的定義❸。莫侯正因爲他精心製作的華麗外衣，不自覺地步入了象徵藝術的廟堂。

　　整個法國十九世紀藝術史若以最簡單的方式說明，可以解釋爲針對兩百年古典學院傳統的革命史。浪漫主義、寫實主義、印象主義均可視爲自主題與形式雙方面，力圖解脫此牢不可破的藝術權威所作之努力。歷史寓意畫的主題範圍與學院藝術的形式規格，在1864年的落選沙龍以後都相繼被否定。但是古典藝術的理念與精神並沒有在現代性的形式追求中立即消失，甚至可以說在反物質的抗力下，還有強化爲心靈藝術的趨勢。這是感性形式與靈性內涵的矛盾結合，從而孕育新風格的客觀情勢。雖然早在1876年的沙龍評論中，左拉已獨到地指出這種由“憎惡現實主義”，而“退回到想像界的運動”❸，但是非但左拉之語沒有引起畫界的反應，就連稍後讓·莫亥阿與俄赫耶在報章上發表的象徵主義宣言❸，也沒有帶動普遍對象徵藝術的認可。莫侯與赫棟甚至對

❸讓·莫亥阿（Jean Moréas, 1856-1910）.《Le manifeste du symbolisme》. *Le Figoro, 18 September, 1886.*（1886年9月18日《費加羅報》）。

"象徵主義"一詞懷著戒心而加以排斥。兩點原因可以解釋這種現象：一方面是1870至1880年之間，數次印象主義畫展以現實爲對象的純形式探求已形成一股前衛藝術的力量，詩意畫的形式，即使採用夢幻或感應式的引喻，其形象元素仍不是創新，而是一種異質，其形式結構與傳統藝術中的一些既有形式極易混淆。在這種情況下，象徵主義作爲藝術風格，有被認爲是一種倒退的發展而被畫家排拒。另一方面，當時出現的象徵繪畫形式多樣而涵義曖昧，以貝拉當爲首的玫瑰十字運動雖然極力推崇莫侯，卻因爲其宗教折衷性質被視爲象徵藝術的負面形象。這些因素雖然使象徵藝術運動轉向比利時發展 ❸❻，然而此一風格的發源地，不可否認的，仍在八十年代的法國；而在結合靈性與感性的趨勢中，莫侯的詩人

❸❹ *Emile Zola, Ecrits sur l'art*, Paris, Gallimard. 1991, p.434 "（圭斯達夫‧莫侯）堪稱一個憎惡現實主義而務求創意最怪誕的畫家。當今自然主義及鑽研自然所作之努力，必然會引起反作用，而導致理念性畫家的產生。這個退回到想像界的運動在圭斯達夫‧莫侯的身上產生了一種別有意味的特質。他並沒有如一般人所想的，逃避到浪漫主義中去，他蔑視浪漫的熱情、那輕浮的色調、隨靈感而起的錯亂筆觸與令人目眩的明暗對比。不！圭斯達夫‧莫侯是奔向象徵主義。"

❸❺ 讓‧莫亥阿 (Jean Moréas, 1856-1910) 的〈象徵主義宣言〉(Le manifeste du symbolisme) 刊於1886年9月18日之《費加羅報》(*le Figaro*)；俄赫耶 (A. Aurier, 1865-1892) 之〈象徵主義繪畫〉(la peinture symboliste) 刊於1891年3月號的《法國墨丘利》(*Mercure de France*)。

❸❻ 1884年1月4日在比利時成立的 XX 集團 (le Groupe de XX) 是在莫侯、赫棟及玫瑰十字運動影響之下，最早成立之象徵主義藝術運動。

寓意畫正是以感性結構區分古典與象徵這兩種理想主義的具體說明。

附錄一：
圭斯達夫・莫侯簡略年表
（1826—1898）

1826年4月6日

圭斯達夫・莫侯出生在巴黎市中心聖父街（Rue St. Père），父親路易・莫侯（Louis Moreau），為巴黎市政府建築師，具有古典藝術修養，對莫侯的成長有深厚的影響。他對莫侯的學畫意願並不阻止，但要求先具備一個紮實的古典文學基礎。母親為波林娜・黛木蝶（Pauline Desmoutiers），母子情感深厚。

1844-1846

進入國家藝術學院院士畢郭（F. E. Picot）的私人畫室，為投考藝術學院準備。

1846

錄取一百人中以第56名考取巴黎國家藝術學院。

第一張簽名的詩人圖像「岩邊沙弗」（Sapho au bord du rocher），成於此時。

1848

參加羅馬大獎競賽（Grand Prix du Rome），初試錄取二十名中排名第十五，但複試落選。

1849

又再度準備羅馬大獎，通過兩次初試，得以正式角逐當年五至八月的決賽，同時參加決賽的有伯提‧布格侯（Baudry Bouguereau），和圭斯達夫‧布朗傑（Gustave Boulanger），最後由布朗傑獲獎。莫侯在這次失敗後，決定退出羅馬獎的角逐圈子。

1849-1850

莫侯進羅浮宮臨畫，對文藝復興時期的蒙特列（Mantegna）尤其有興趣。同時期也模仿德拉克瓦（Delacroix）的色彩與筆調來處理莎士比亞的戲劇情節。

1851

莫侯與夏賽里奧（Théodore Chassériau）開始交往。夏賽里奧只比莫侯長七歲，十二歲進安格爾（Ingres）畫室，早以天才畫家成名，並接下大批的教堂壁畫與公共設施之室內裝飾畫。莫侯對夏賽里奧佩服至極，設法把自己的畫室設置在這位畫家的附近，以便觀摩學習。

1852

莫侯以「聖母哀痛」（La Piéta）參加官方沙龍入選。他開始過著瀟灑的獨身生涯，上戲院、聽歌劇、出入於貴族社

交中的沙龍。父親爲他買下侯希弗戈（Rochefoucauld）街十
四號的獨棟樓房，作爲畫家的畫室。莫侯在此住到過世。

1853

　　以「聖歌之歌」（Le Cantique des Cantiques）（Dijon美術
館）及「阿爾培勒斯戰役潰敗後的達虞士飲水地面」（Darius
fuyent après la bataille d'Arbèles）（莫侯美術館）。兩畫皆接
近夏賽里奧的風格。莫侯並開始一些大型結構油畫，大半未
完成，現藏莫侯美術館。

1854

　　受委託繪製主題型作品「獻祭給米諾托的雅典童男童女」
（Athéniens livrés au Minotaure）（Musée de Bourg）。

1856

　　夏賽里奧病逝，年僅37；德拉克瓦在出殯禮儀中認識了
莫侯，並在日記上寫下：“在可憐的夏賽里奧的出殯列中，
我碰見了鐸日阿（Dauzats），狄亞日（Diaz）和年輕的莫侯。
我蠻喜歡他。”

1857-1859

　　莫侯對自己的繪畫感到不滿意而赴義大利遊學兩年。在

羅馬居留達八個月之久（1857年10月到1858年6月），潛心臨摩米開蘭基羅（Michélange），維羅耐茲（Véronèse），拉裴爾（Raphaël），戈亥基（Corrège）諸家作品。偶而以水彩、粉彩寫下羅馬的街景。莫侯經常去羅馬獎研究生的工作室梅弟奇學院（Villa Medicis），作一些模特兒速寫，並在那兒認識了年輕的戴伽（Edgas Dégas）。繼羅馬之後，莫侯去了佛羅倫斯、米蘭和威尼斯，臨摩不少文藝復興時期諸大師作品，包括在當時尚未爲人熟悉的卡巴奇奧（Carpaccio）。

1859

有那布勒斯（Naples）之行，莫侯深受龐貝（Pompei）及埃赫克拉農（Herculanum）文物遺跡之感動。

1860

著手油畫「奧狄帕斯與史芬克司」（OEdipe et le Sphinx）、「提爾特」（Tyrtée）等作品之草圖。

1862

父親路易・莫侯去世。

爲Decazeville（Aveyron）之地方敎堂繪製十四幅油畫，以耶穌揹十字架爲主題。

1864

油畫「奧狄帕斯與史芬克司」參加沙龍反應良好，獲獎章一枚，莫侯從此跨進巴黎藝術界，此畫被拿破崙皇室（Prince Gérôme Bonaparte）收購。

1865

以油畫「賈松」（Jason）（Paris, Musée d'Orsay）及「青年與死亡」（Le Jeune Homme et la Mort）（Cambridge, Etat-Unis, Fogg Art Museum）兩畫參加沙龍。「青年與死亡」是爲紀念夏賽里奧而作。

11月受法王拿破崙三世（Napoléon III）之邀，爲孔比埃尼行宮（Compiègne）之席上客。同年結識亞麗桑婷·狄荷女士（Adélaïde-Alexandrine Dureux）（1839～1890），莫侯爲她在畫室附近設置公寓，成爲畫家日後生活中的伴侶。

1866

作品「奧菲」（Orphée）（Paris, Musée d'Orsay）參加沙龍，獲佳評並由官方購買，後移入收藏當代作品的盧森堡美術館（Musée du Luxembourg, Paris）。

1867

以油畫作品兩件參加巴黎國際展（L'Exposition univer-

selle）但未獲獎。同年著手一系列以詩人爲體裁的大畫：「繆
司辭別阿波羅前往照明人間」（Les Muses quittaut Apollon
pour aller éclairer le Monde），與「旅者詩人」（Le poète
voyageur）（Musée G. Moreau）。

1869

以兩件油畫（"Prométhée" et "Jupiter et Europe"）參加
沙龍（現藏Musée G. Moreau）獲獎章一枚，但受到嚴厲批評，
此後莫侯停止參加沙龍達七年之久。

1870

莫侯被徵召入伍，受傷，調養至1871年。

1874

拒絕接受官方委託爲萬聖殿（Panthéon）的小敎堂設計壁
畫。

1875

獲榮譽獎章Chevalier de la Legion d'honneurs。

1876

重返沙龍，參加作品有：

——「舞中沙樂美」(Salomé dasant)(Los Angeles, Collection A. Hammes)

——「埃赫巨勒與萊爾納之依得爾」(Hercule et L'Hydre de lerne)(Chicago, The Art Institute)、「聖徒賽巴斯提安」(Saint Sébastien)(Cambridge, Etat-Unis, Fogg Art Museum)，及一件水彩：「顯靈」(L'apparition)(Musée du Louvre)

1880

最後一次參加沙龍，作品爲：

——「海崙」(Hélène)(遺失)

——「加拉特」(Galatée)(Paris，私人收藏)

1882

申請藝術學院敎席，未成。

1883

獲榮譽獎章Officier de la Légion d'honneurs。

1884

母親過世。

1890

　　伴侶亞麗桑婷・狄荷過世，數年內畫家相繼失去了他生命中最重要的兩個女人。

1892-1898

　　接受摯友埃里・戴洛內（Elie Delaunay）臨終遺願，承繼其當時在巴黎國家藝術學院的導師席位。藝術學院執教成爲莫侯晚年的重要活動，除週日赴學院畫室指導之外，並於星期日在家中接待學生，學生中有Rouault，Matisse，Marquet，Camoin，Manguin，René Piot，Marcel-Bérouneau等。莫侯的影響力並已達及學院以外的一些畫家如O. Redon及比利時畫家：Fernand Khnopff，Jean Delville。

1894

　　爲葛布蘭（Gobelins）壁掛設計紙樣圖：「詩人與美人魚」（Le Poète et la Sirène）（巴黎，傢具陳列館）（Paris, Musée du Mobilier National）。

1895

　　完成晚年巨作：「朱彼特與賽美蕾」（Jupiter et Semélé）（Musée G. Moreau），並開始策劃將畫室改建爲紀念館。

1898年 4 月18日

　　畫家以胃癌過世，葬於巴黎市的蒙馬特（Montmartre）墓
地，亞麗桑婷・狄荷之墓旁。

附錄二：

(一)馬迪奧目錄中詩人圖錄

（簡稱 " 馬目編號 " ，以M為代碼）

I、主題型詩人圖錄：

一、阿波羅（與繆司）

馬目編號	畫名	媒材代碼	尺寸(cm)高／寬	年代	收　　藏
M38	阿波羅與九位繆司 Apollon et les neuf muses	A	103/83	1856	巴黎， 私人收藏。
M380	阿波羅與馬西亞 Apollon et Marsyas	C	33/23.5	V.1890	巴黎， 私人收藏。

二、赫日奧德與繆司

編號	名稱	類	尺寸	年代	備註
M41	赫日奧德與繆司 Hésiode et la Muse	E	41.9/33	1857	Emile Olivier
M42	赫日奧德與繆司 Hésiode et la Muse	E	37.7/29	1858	巴黎，Stéphen Higgons. 曾參加1866沙龍No. 2430。名： Hésiode visité par la Muse
M98	赫日奧德與繆司 Hésiode et la Muse	C		1867	M. Giraud-Badir
M99	赫日奧德與繆司 Hésiode et la Muse	C		1867	G. Petit
M100	赫日奧德與繆司 Hésiode et la Muse	C		1867(?)	Mme L. Singer
M101	赫日奧德與繆司 Hésiode et la Muse	C		1867(?)	
M102	赫日奧德 Hésiode	C	34.9/20	V.1867	美國羅德島（Rhonde Islande）美術館。

編號	標題		尺寸	年代	收藏／備註
M122	愛情與眾繆司 L'amour et les Muses	C	18.7/25.7	1870	Charles Hayem
M127	赫日奧德與飛馬 Une Muse et Pégase	D	20/11.5	V.1871	Marquise de Clermont-Tonnerre
M192	赫日奧德與繆司 Hésiode et la Muse	D	35.7/21	V.1880	Daniel Wildenstein
M392	赫日奧德與繆司 Hésiode et la Muse	B	59/34.5	1891	巴黎，羅浮宮。
三、奧菲					
M71	奧菲Orphée （Jeune fille thrace portant la tête d'Orphée）	B	154/99.5	1865	巴黎，Musée du Luxembourg（1867）1886，Salon展出No.1404
M72	奧菲Orphée （Jeune fille thrace portant la tête d'Orphée）	B	100/62.2	V.1865	紐約，J. Seligman & Co.除尺寸較小外，與1866年沙龍展出之作品幾乎完全相同。

M73	奧菲Orphée (Jeune fille thrace portant la tête d'Orphée)	D	21.5/13.5	1864	與上圖大同小異。
M74	少女手持奧菲之頭 Jeune fille thrace portant la tête d'Orphée	C	19.3/11.5	V.1865	巴黎，Mme Mante -Proust
M75	奧菲Orphée (Jeune fille thrace portant la tête d'Orphée)	C	32/19	V.1865	巴黎，私人收藏
M76	少女手持奧菲之頭 Jeune fille thrace portant la tête d'Orphée	B	16.5/11.5	V.1865	私人收藏
M77	奧菲Orphée	C		V.1865	G. Duruflé

M289	奧菲 (La Jeune fille de thrace portant la tête d'Orphée)	C		V.1882	Mme Hayem
M354	奧菲的悲痛 La douleur d'Orphée	C, D	38/27.5	V.1887	
M365	奧菲以音樂使衆獸俯首貼身 Orphée charmant les fauves	B	27/21.5	V.1890	原收藏者爲A. Roux, 1914年由 Galerie G. Petit 賣出。
M388	阿波羅 (或奧菲) Apollon (ou Orphée)	C	36/21.5	V.1880～1890	
M394	奧菲悲泣 Orphée pleurant à terre (étude)	C	21/25	V.1891	Mme Mazzolli

四、沙弗

M1	岩邊沙弗 Sapho au bord du rocher	E	18.5/25.2	1846	巴黎，私人收藏。二十一歲時作，最早的署名詩人圖像。
M84	岩峰上的沙弗 Sapho au sommet de la Roche de Leucade	B	32/20	1866	巴黎，Comtesse Greffulhe
M104	沙弗墮入深淵 Sapho tombant dans le Gouffre	B	20/14	1867	D. Wildenstein
M137	沙弗 Sapho	E	18.4/12.4	1972	倫敦，Victoria & albert Museum
M138	岩上沙弗 Sapho sur le rocher	D	30/19	V.1872	巴黎，D. Wildenstein
M138 bis	岩上沙弗 Sapho sur le rocher	D	41/20	1872	巴黎，Charles Demachy
M139	沙弗之死 La mort de Sapho	B	40.3/31.8	V.1872	法國，Mme Esnault-Pelterie

M140	沙弗之死 La mort de Sapho	B	81/62	V.1872	Vente Alphonse Willems Bruxelles
M141	沙弗之死 La mort de Sapho	B	28.5/23.5	V.1872〜1876	法國，Muséede Saint-lô
M193	沙弗投海 Sapho se précipitant dans la mer	E	33/20	V.1880	巴黎，Comtesse G. de Chambure
M194	沙弗投海 Sapho se précipitant dans la mer	E	23/15	V.1880	
M294	沙弗 Sapho	D	37.5/17.5	1883	為歌劇Sapho所作
M294 bis	沙弗 Sapho	D	30.6/19.3	1883	Cambridge, Fitzwillian Museum為歌劇而作，右下角有兩種服裝之不同設計。
M295	沙弗 Sapho	D	36.5/24.5	1883	私人收藏。

M296	沙弗 Sapho	F	29.1/17.7	1883	巴黎，私人收藏。Vente Tableaux estampes et dessins modernes, Paris, Drouot, 15/12/1917
M297	沙弗 Sapho	F	22.5/16	1883	Vente Impressionist & Modern Drawing & Watercolours, Londres, Sotheby 16/4/1970
M389	沙弗 Sapho (Jeune femme au vase)	C	22.5/18	V.1885~1890	Vent Estampes, tableaux, aquarelles et dessins modernes, Paris, Drouot, 15/12/1965
M406	沙弗 Sapho (se jetant du sommet de la roche de Leucade)	B	82/65	V.1893	巴黎，Mme de Saint-Alary

主題型（Ｉ）
共計　43件
（M393亞里昂一件除外）

II、題材型詩人圖錄：

馬編目號	畫名	媒材代碼	尺寸(cm)高／寬	年代	收藏
詩人的靈感與命運					
M103	聲音 Les Voix	C	22/115	V.1867	個人收藏。圖像及色調與M98相似。
M113	詩人與女聖徒 Le poète et la sainte	D	29/16.5	1868	與M188、M189中的 Sainte Elisabeth之造像接近。
M290	詩人之怨訴 Les plaintes du poète	D	28.3/17.1	V.1882	曾於1866年在Gal. Goupil展出。
M346	波斯詩人 Le poète persan	D	33.5/14	V.1886	Chabrol
M347	印度詩人 Le poète indien	D		V.1886	Charles Ephrussi

編號	作品		尺寸	年代	收藏地
M362	尚鐸背伏死去的詩人 Poète Mort portant par un Centaure	D	35/24.5	V.1890	南斯拉夫，國家美術館 (Belgrade, Yougoslavie)
M363	尚鐸背伏死去的詩人 Poète Mort portant par un Centaure	不詳		V.1890	法國，Besonneau (Angers)
M383	印度詩人 Le poète indien	C	大幅尺寸	V.1885~1890	Mme Louis Caher (Anvers)
M403	波斯詩人 Le poète persan	B	114/112	1893	法國，Besonneau (Angers)
M404	詩人與美人魚 Le poète et la sirène	A	97/62	1893	巴黎，私人收藏
M405	詩人之靈感 L'inspiration du poète	D	33/20	V.1893	巴黎，S. Higgons
M405 bis	靈感 L'inspiration	D		V.1893	Esnault-Pelterie
M409	美人魚與詩人 La sirène et le poète	A	339/235	1895	法國，Musée de Poitiers

M414	詩人與沙提爾 Le poète et les satyres	D	30.5/22.9	V. 1890 ~1895	美國，麻省哈佛大學，佛格美術館（Foggort Museum）
題材型（II）共計	14件				
總計（I＋II）	57件				

(二)莫侯美術館藏目錄中詩人圖錄

(以下簡稱"館目編號"，以G為代碼)

I、主題型詩人圖錄：

一、阿波羅與繆司

館目編號	畫名	媒材	尺寸(cm) 高/寬	年代與說明 (括弧內文字為畫家之說明)
G50	阿波羅與馬西亞 Apollon et Marsyas	木板	0.46/0.375	1858，下方中央簽字
G152	阿波羅與飛馬 Apollon et Pégase	木板	0.28/0.21	左下角簽字
G185	阿波羅與沙提爾 Apollon et les Satyres	帆布	145/1.05	

編號	名稱	材質	尺寸	備註
G248	阿波羅 Apollon	帆布	0.27/0.22	
G292	阿波羅與繆司 Apollon et les Muses		0.29/0.23	
G334	阿波羅與繆司 Apollon et les Muses		0.185/0.125	中下部簽字
G442	阿波羅與沙提爾 Apollon et les Satyres		0.17/0.90	右下簽名
G609	阿波羅與繆司 Apollon et les Muses	帆布	1.00/0.80	
G655	阿波羅 Apollon	帆布	0.32/0.26	
G670	阿波羅達佛內 Apollon et Daphné	帆布	0.42/0.38	
G693	阿波羅 Apollon	木板	0.20/0.25	
G755	阿波羅與繆司 Apollon et la Muse	木板	0.30/0.35	

G787	阿波羅與蟒蛇畢東 Apollon et le Serpent Python	木板	0.40/0.20
G850	牧人阿阿羅 Apollon berger	帆布	1.32/1.32
G896	阿波羅 Apollon	帆布	0.50/0.35
G944	阿波羅 Apollon	厚紙	0.99/0.61
G950	牧人阿波羅 Apollon berger	厚紙	0.97/0.64
G1006	阿波羅與沙提爾 Apollon et les Satyres	厚紙	1.40/0.77 見G185
G1105	牧人阿波羅 Apollon berger	厚紙	1.45/0.90
G1112	阿波羅與沙提爾 Apollon et les Satyres	厚紙	1.03/0.62

二、赫日奧德與繆司

G22	繆司之漫遊 Promenade des Muses	帆布	1.80/1.44	
G23	繆司向天父辭別，前往照明人間 Les Muses quittent Apollon, leur père, pour aller éclairer le monde	帆布	2.92/1.52	V.1868，左下角簽字，右：1868(C'est le soir, les beaux oiseaux voyageurs quittent leur nid.... Le dieu, immobile dans une attitude inspirée, semble rentrer tout en lui même et planer par la pensée au-dessus de ce qui l'entoure. Les filles ont reçu de lui le souffle d'inspiration et de foi, et elles vont au loin, portant en elles l'idéal divin sous des formes diverses, répondre au loin, sur le monde, les germe de vie qui créent les poètes.書目1，頁58)

G28	赫日奧德與眾繆司 Hésiode et les Muses	帆布	2.63/1.55	V.1890，左下角簽字 (Entouré des soeurs vièges voletant légères autour de lui, murmurant les mots mystérieux, lui révélant les arcanes sacrés de la nature, le jeune pâtre enfant étonné, ravi, sourit, émerveillé, s'ouvrant à la vie tout entière. Néophyte sacré, il écoute les leçons d'en haut mêlées de caresses et d'enchantements. Tandis que la Nature, toute dans son printemps, s'éveille aussi et sourit à son chantre futur...書目 l，頁59)
G90	赫日奧德與眾繆司 Hésiode et les Muses	帆布	1.42/0.98	草圖
G815	赫日奧德與眾繆司 Hésiode et les Muses	厚紙	2.03/1.00	草圖G185

		材質	尺寸	備註
G307	赫日奧德與衆繆司 Hésiode et les Muses		0.33/0.195	
G380 G380 bis	繆司草圖兩則 Deux études pour Muses		0.28/0.205	
G404	幼年的赫日奧德 Hésiode enfant		0.28/0.13	右上簽名
G455	赫日奧德與衆繆司 Hésiode et les Muses		0.35/0.35	左下簽名
G633	繆司與詩人 Muse et poète	木板	0.22/0.28	
G815	赫日奧德與衆繆司 Hésiode et les Muses	厚紙	0.23/1.00	
G872	赫日奧德與衆繆司 Hésiode et les Muses	帆布	1.33/1.33	V.1860，與G28構圖相近
G888	詩人與繆司 Le poète et la Muse	帆布	0.4/0.33	1860，左下簽名，1860

編號	名稱	材質	尺寸	備註
G1019 G1020 G1021	繆司 Une Muse	厚紙 厚紙 厚紙	1.05/0.52 1.03/0.39 1.10/0.51	
三、奧菲				
G33	奧菲 Orphée	帆布	1.15/0.72	左下角簽名
G102	奧菲之死 Orphée mort	帆布	1.80/2.00	1860，左下角簽名
G147	奧菲之頭 Tête d'Orphée	木板	0.41/0.25	
G162	奧菲 Orphée	木板	0.46/0.39	左下簽名
G194	幽里底斯墳前的奧菲 Orphée sur la tombe d'Eurydice		1.73/1.28	1890～1891，左下簽名 (Le chantre sacré n'est plus. La grande voix des êtres et des choses est éteinte. Le poète est tombé inanimé au pied de l'arbre desséché aux

branches frappées de mort.
La Lyre délaissée est
suspendue à ces branches
gémissantes et douloureuses.
L'âme est seule, elle a perdu
tout ce qui était la splendeur,
la force et la douceur; elle
pleure sur elle-même, dans cet
abandon de tout, dans sa
solitude inconsolée— Le
silence est partout, la lune
apparaît au-dessus de l'édicule
et de l'étang sacré clos de
murs.　Seules les gouttes de
rosée, tombant des fleurs d'
eau, font leur bruit régulier et
discret.Ce bruit plein de
mélancolie et de douceur.
Ce bruit de vie dans ce silence
de mort.書目１，頁１１１.)

編號	名稱	材質	尺寸	備註
G198	塔斯之女手持奧菲之頭 Jeune fille thrace portant la tête d'Orphée	帆布	1.47/0.98	左下簽名，爲油畫之草圖
G272	奧菲 Orphée	帆布	0.22/0.27	
G551	奧菲之頭 Carton pour le tableau "La tête d'Orphée"	厚紙	1.27/0.70	
G566	奧菲之死 Orphée	水彩	0.31/0.16	
G593	奧菲 Orphée mort	帆布	h1.12/0.62	
G726	奧菲之死 Orphée mort	帆布	0.32/0.25	左下簽名
G740	奧菲 Orphée	帆布	0.32/0.25	
G768	奧菲 Orphée	帆布	0.47/0.38	左下簽名

編號	畫名	材質	尺寸
G889	奧菲之頭 Tête d'Orphée	木板	0.23/0.14
G930	奧菲之頭 La Lyre d'Orphée	厚紙	1.47/0.92
G954	奧菲之頭 Tête d'Orphée	厚紙	0.38/0.68
G1001	奧菲 Orphée	厚紙	1.77/1.35

四、沙弗

編號	畫名	材質	尺寸
G71	沙弗之死 Mort de Sapho	帆布	1.77/1.35
G301	沙弗 Sapho		0.305/0.18
G561	沙弗之死 Mort de Sapho	木板	0.25/0.21
G600	沙弗 Sapho	木板	0.12/0.17

G625	沙弗之死 Mort de Sapho	帆布	0.80/0.40	左下簽名
G667	沙弗 Sapho	帆布	0.32/0.25	
G731	沙弗 Sapho	木板	0.32/0.25	
G736	沙弗 Sapho	木板	0.32/0.25	草圖
G781	沙弗 Sapho	木板	0.42/0.27	
G883	死去的沙弗 Sapho mort	帆布	0.65/0.85	見G71
G920	沙弗之死 La Mort de Sapho	厚紙	0.27/0.95	

五、提爾特

G4bis	提爾特之草圖 Caston pour le tableau de Tyrtée	厚紙	1.44/1.14	見G18

G15	提爾特之草圖 Étude pour le tableau "Tyrtée"	素描	1.80/0.80	
G18	高歌奮戰中的提爾特 Tyrtée chantant pendant le combat	帆布	4.15/2.11	V.1860，左下角簽名，附文（L'Hostie saignante dans les combats. Toute la Grèce jeune à la belle chevelure meurt à ses pieds dans l'ivresse, dans le délire du sacrifice. La lyre triomphante et ensanglantée. 畫目1，頁53.）
G77	提爾特 Tyrtée	帆布	2.10/1.22	G18之草稿
G96	提爾特 Tyrtée	帆布	0.80/0.65	左下角簽字
G363	提爾特 Tyrtée		0.215/0.14	左下簽字（見G18）
G431	提爾特之草圖 Étude pour "Tyrtée"		0.295/0.12	左下簽字

館編號	畫名	媒材	尺寸(cm) 高／寬	年代與說明
G542	提爾特之草圖 Étude pour "Tyrtée"		0.155/0.9	
G706	提爾特 Tyrtée	木板	0.32/0.25	
G1062	提爾特之造型 Figures pour "Tyrtée"	厚紙	0.47/0.45	見G18
G1100	提爾特之草圖 Étude pour "Tyrtée"	厚紙	1.34/0.95	見G18
主題型（I）共計 76件				

II、題材型詩人圖錄：

館編號	畫名	媒材	尺寸(cm) 高／寬	年代與說明
詩人的靈感與命運				
G24	旅途中之詩人 Le Poète voyageur	帆布	1.80/1.46	V.1891

編號	名稱	材質	尺寸	備註
G283	尚鐸背著死去的詩人 Poète mort portè par des Centaures		0.52/0.27	左下簽名
G349	人類之生命 Vie de l'Humanitè		0.33/0.20	1886
G450	詩人之死 Mort du Poète		0.20/0.155	
G481	尚鐸背著死去的詩人 Poète mort portè par un Centaure		0.335/0.245	左下簽名
G484	尚鐸背著死去的詩人 Centaure portant un Poète mort		0.115/0.245	右下簽名
G516	神聖之詩 La Poèsie sacrè		0.185/0.105	1896，右下簽名
G519	詩人與沙提爾 Poète et Satyres		0.185/0.12	
G66	詩人與美人魚 Le Poète et la Sirène	帆布	1.58/1.15	為葛柏蘭(Manufacture des Goblins)之壁掛設計草圖

編號	名稱	材質	尺寸	左下簽名
G734	詩人與美人魚 Poète et Sirène	帆布	0.27/0.25	左下簽名
G838	詩人與美人魚 Le Poète et la Sirène	厚紙	2.18/1.25	
G938	詩人與美人魚 Le Poète et la Sirène	厚紙	0.9/0.65	見G940
G940	詩人與美人魚 Le Poète et la Sirène	厚紙	1.49/1.09	見G938
G971	詩人與飛馬 Poète et Pègase	厚紙	1.72/1.02	見G24
G972	「詩人與美人魚」草圖 Étude pour "Le Poète et la Sirène"	厚紙	0.78/0.94	
G981	受傷的詩人與尚鐸 Poète blessè et Centaure	厚紙	1.10/0.60	
G998	詩人與美人魚 Le Poète et la Sirène	厚紙	1.30/0.69	見G66
G1016	詩人與獨角獸 Poète sur une licorne	厚紙	1.22/0.57	

G1097	詩人與飛馬 Le Poète et Pègase	厚紙	1.65/1.02	見G24
G1121	「詩人與美人魚」草圖 Étude pour "Le Poète et la Sirène"	厚紙	1.04/0.65	G66之草圖
G1131	"詩人與美人魚" 草圖 Étude pour "Le Poète et la Sirène"	厚紙	0.96/0.63	壁掛設計圖，G66
G8	波斯詩人 Poète persan	厚紙	2.07/0.98	
G109	波斯詩人 Poète persan	帆布	2.00/1.00	見G8
G970	波斯詩人 Poète persan	透明紙	1.98/0.96	
G1055	阿拉伯詩人 Poète arabe	厚紙	0.57/0.44	
G229	阿拉伯詩人 Poète arabe	厚紙	0.25/0.18	

編號	名稱	材質	尺寸	簽名
G478	阿拉伯詩人 Poète arabe		0.175/0.11	
G480	阿拉伯詩人 Poète arabe		0.495/0.325	右下簽G. M
G1110	遊唱詩人 Poète chanteur	厚紙	1.13/0.82	見水彩G480
G142	印度詩人 Poète indien	帆布	0.40/0.32	右下角簽G. M
G200	印度女詩人 Femmes Poètes indiennes	帆布	0.98/0.97	左下角簽名
G275	印度女詩人 Femmes Poètes indiennes	帆布	0.22/0.21	
G387	印度詩人 Poète indien		0.35/0.39	
G873	印度詩人 Poète indien	帆布	0.40/0.30	右下角簽字

G216	人類之生命 Vie de l'Humanité	九塊木板，上前方板面	0.335/0.255 0.37/0.94	1886，簽名
G772	人類之生命 Vie de l'Humanité	木板	0.16/0.20	1886
G833	人類之生命 Vie de l'Humanité	帆布	1.85/1.36	1886，草圖
G961	人類之生命 Vie de l'Humanité	帆布	0.53/0.43	1886
G1155	人類之生命 Vie de l'Humanité	九塊木板	0.34/0.25	1886，簽名，見G216

題材型（II）共計	391件

總計（I＋II）	115件

㈢圖表一：馬迪奧目錄中詩人圖像年代分佈表

（目錄編號代碼M）

Ⅰ．主題型：

名　稱	早期 1870前	中期 1872～1884	晚期 1884～1897	總數
一、阿波羅與繆司	1		1	2
二、赫日奧德與繆司	9		2	11
三、奧菲・奧菲之死	7	1	4	12
四、沙弗	3	13	2	18
小計（Ⅰ）	20	14	9	43

II. 題材型：

名　　稱	早期 1870前	中期 1872〜1884	晚期 1884〜1897	總數
詩人與聖者	2			2
詩人之死			2	2
詩人靈感與東方詩人		1	9	11
小計（II）	2	1	11	15
總計（I＋II）	22	15	20	58

(四)圖表二：莫侯美術館館藏詩人圖像年代分佈表

（目錄編號代碼G）

I．主題型：

名　稱	無年代	早期 1870前	中期 1872～1884	晚期 1884～1897	總數
一、阿波羅	19	1			20
二、赫日奧德與繆司	13	3		1	17
三、奧菲	15	1		1	17
四、沙弗	11				11
五、提爾特	10	1			11
小計（I）	68	6		2	76

II. 題材型：

名 稱	無年代	早期 1870前	中期 1872～1884	晚期 1884以後	總數
詩人靈感與東方詩人	32			7	39
小計 (II)	32	0		7	39
總計 (I＋II)	100	6		9	115

主要參考書目

書目1： *L'Assembleur de rêves. Ecrits complets de Gustave Moreau* . Paris: A. Fonteroide (coll. Bibliothèque Artistique & Littéraire), 1984. （《莫侯文集》）

書目2： Mathieu, Pierre-Louis. *Tout l'oeuvre peint de Gustave Moreau.* Paris: Flammarion, 1991. （《莫侯繪畫全目錄》）

書目3： Segalen, Victor. *Gustave Moreau, maître imagier de l'Orphisme.* Paris: A. Fonteroide (coll. Bibliothèque Artistique & Littéraire), 1984. （《圭斯達夫・莫侯，奧菲主義之形象大師》）

書目4： *Catalogue des peintures, dessins, cartons, aquarelles , exposés dans les galeries du Musée Gustave Moreau.* Paris: Edition de la Réunion des Musées Nationaux, 1986. （《莫侯美術館目錄》）

書目5： Mathieu, Pierre-Louis. *Vie, oeuvre de Gustave Moreau, catalogue raisonné de l'oeuvre achevé.* Friburgo: Office du Livre , 1976. （《圭斯達夫・莫侯生平及完成作品目錄》）

其他參考書目

ALEXANDRIAN, Sarane. *L'Univers de Gustave Moreau.* Paris: 1975.

ANTOINE-ORLIAC. "Gustave Moreau", *Mercure de France.* I, IV. 1926, pp. 257～269.

BATAILLE, Georges. "Gustave Moreau, l'attardé précurseur du Surréalisme", *Arts*, 7 juin 1961, p. 18.

BENEDITE, Léonce. "Deux idéalistes: Gustave Moreau et Edward Burne-Jones", *La Revue de l'art ancien et moderne.* nos des 10 avril, pp. 265～290. 10 mai, pp. 357～378 et 10 juillet 1899, pp. 57～70.

BEYNEL, Muriel. *Iconographie du XIX siècle: Les Fables de la Fontaine vue par Gustave Moreau et Gustave Doré.* Mémoire de D.E.A. à l'Université Paris IV, mai 1989, p.54

BOIME, Albert. *The Academy and French Painting in the Nineteenth Century.* London: 1971.

BOISSEAU, Simone. *Le mythe de Gustave Moreau.* (Thèse pour le doctorat de 3e cycle). Université de Paris-Sorbonne, 1972. dactylographiée.

CACHIN, Françoise. "Monsieur Vénus et l'Ange de Sodome. L' androgyne au temps de Gustave Moreau", *Nouvelle Revue de Psychanalyse*, printemps 1973, pp. 63〜69.

CARTIER, Jean-Albert. "Gustave Moreau, professeur à l'Ecole des Beaux-Arts": *Gazette des Beaux-Arts*, Mai⁻juin 1963, pp. 347〜358.

_____*Catalogue sommaire des peintures, dessins, cartons et aquarelles exposés dans les galeries du Musée Gustave Moreau*. Paris: 1926.

CHASSE, Charles. *Le mouvement symboliste dans l'art du XIX^e siècle*. Paris: 1947.

CHASTEL, André. "Le goût des Préraphaélites en France", in: *De Giotto à Bellini* [Catalogue d'exposition]. Paris: 1956.

CLOUQUET, L. *Eléments d'Iconographie Chrétienne. Types symboliques*. Lillen: Société de Saint-Auguste, Desclée, De Brouzer & Cie.

COULONGES, Henri. "L'atelier Gustave Moreau", *Jardin des Arts*, mai 1970, pp. 32〜38.

DECAUDIN, Michel. "Salomé dans la littérature et dans l'art à l' époque symboliste", *Bulletin de la Société toulousaine d' études classiques*, février 1965, pp. 1〜7.

DELVAILLE, Bernard. *La Poésie symboliste*. Paris: 1971.

DESHAIRS, Léon et LARAN, Jean. *Gustave Moreau*. Paris:

1913.

DESIRE-LUCAS, *Dessins symbolistes* 〔Catalogue d'exposition〕. Préface d'André Breton. Paris: 1958.

FERGUSON, George. *Signs and symbols in christian art*. New-York, Oxford: 1971.

FLAT Paul. "Gustave Moreau", *La Revue de l'Art ancien et moderne*. 10 janvier 1898, pp. 39〜50 et 10 mars 1898, pp. 231〜244.

____*Le Musée Gustave Moreau. L'artiste, son oeuvre, son influence*. Paris: 1899.

FROMENTIN, Eugène. *La peinture et l'écrivain 1820-1876* 〔Catalogue d'exposition par P. Moisy, C. Montibert-Ducros et B. Wright〕. La Rochelle: 1970.

GAUTHIER, Patrick. "Proust et Gustave Moreau", *Europe*,août -sept. 1970, pp. 237〜241.

HAUTECOEUR, Louis. "Les Symbolismes et la Peinture", *Revue de Paris*, 1er juillet 1936, pp. 143〜162.

HOLTEN, Ragnar von. *L'Art Fantastique de Gustave Moreau*. Hommage par André Breton. Paris: Jean-Jacques Pauvert, 1960.

____"Gustave Moreau sculpteur", *La Revue des Arts*, 1959, n° IV-V, pp. 208〜216.

____*Gustave Moreau—Musée du Louvre*. Paris. Edition des

musées Nationaux, juin 1961.

HUTIN Serge. "L'aventure spirituelle de Gustave Moreau", *Ondes vives*. n°62, juin 1971, pp. 37〜42 et n°63, juillet 1971, pp. 14〜19.

IRONSIDE, Robin. "Gustave Moreau and Burne-Jones", *Horizon I*, juin 1940, pp. 406〜424; réédité in *Apollo*, n°157, mars 1975, pp. 173〜182.

JULLIAN, Philippe. *Les symbolistes*. Neuchâtel: 1973.

KAHN Gustave. *Symbolistes et Décadents*. Paris: 1902.

KAPLAN, Julius. *Gustave Moreau*. Los Angeles: 1974.

_____*L'Art et la vie en France à la Belle Epoque* [Catalogue d'exposition]. Bendor: 1971.

_____Catalogue de l'exposition à Los Angeles Country Museum of Art, July 23/Sept. 1, 1974.

_____*The Art of Gustave Moreau. Theory, Style and Content*. Ann Arbor : Umi Research Press, 1982.

L'Oeuvre de Gustave Moreau. Publiée sous le haut patronage du Musée National Gustave Moreau. Introduction de G. Desvallières. Paris: 1912.

LARROUMET, Gustave. "Le Symbolisme de Gustave Moreau", *La Revue de Paris*, 15 sept 1895, pp. 408〜439.

LEE, Rensselaer W. *Ut Pictura Poesis. Humanisme et Théorie de la Peinture, XV‐XVIII siècles*. Paris: Macula, 1991.

LEPRIEUR, Paul. "Gustave Moreau et son œuvre", *L'Artiste*, mars 1889, pp. 161~180. mai 1889, pp. 338~359 et juin 1889, pp. 443~455.

LETHETE, Jacques. "Le thème de la décadence dans les lettres françaises à la fin du XIXe siècle", *Revue d'Histoire littéraire de la France*, janvier-mars 1963, pp. 46~61.

LOISEL (Abbé). *L'inspiration chrétienne du peintre Gustave Moreau*. Paris: 1912.

LUCIE-SMITH, Edward. *Symbolist Art*. London: 1972.

MALE, Emile. *L'art religieux du XIII siècle en France. Etude sur l'iconographie du moyen-âge et sur ses sources d'inspiration*. Paris: Armand Colin, 1948.

MARIE, Aristide. *La forêt symboliste. Esprit et Visage.* (première édition de Paris: 1936). Genève: Slatkine Reprints, 1970.

MATHIEU, Pierre-Louis. "Documents inédits sur la jeunesse de Gustave Moreau 1826-1857", *Bulletin de la société de l'Histoire de l'Art français*, 1972, pp. 259~279.

_____ "Gustave Moreau en Italie (1857-1859) d'après sa correspondance inédite", *Bulletin de la Société de l'Histoire de l'Art français*, 1975, pp. 173~191.

_____ "Gustave Moreau amoureux", *L'Oeil*, mars 1974, pp. 26~35.

_____ "Gustave Moreau, premier abstrait? ", *Connaissance des Arts*, déc. 1980.

_____ *La génération symboliste*. Paris: Skira, 1990.

MERCIER, Alain. *Les Sources ésotériques et occultes de la poésie symboliste*, t. I, *Le symbolisme français*. Paris: 1969.

MEYERS, Jeffrey. "Huysmans and Gustave Moreau", *Apollo*, janvier 1974, p. 39~44.

MEROT, Alain. *Nicolas Poussin*. London: Thames and Hudson, 1990.

Mizue. no 822, 1973, 9-10. Numéro spécial consacré à l'œuvre de Gustave Moreau. Tokyo.

MONTESQUIEU, Robert de. *Un peintre lapidaire, Gustave Moreau*. Préface de l'Exposition Gustave Moreau. Paris: 1906.

OSLER, Pamela. "Gustave Moreau. Some Drawings from the Italian Sojourn", *Bulletin de la Galerie Nationale du Canada*, vol. 6, n°1, 1968, pp. 20~28.

PALADILHE, Jean et PIERRE. José. *Gustave Moreau: Sa vie, ses oeuvres, et au regard changeant des générations*. Paris: Ed. Fernand Hazan, 1971.

PANOFSKY, Erwin. *Essais d'iconologie,* Edition Gallimard. Paris: 1967.

PELADIN, Sar. "Gustave Moreau", *L'Ermitage*, janvier 1895,

pp. 29～34.

PETIBON, Mme. "Originalité de la pensée et de l'œuvre de Gustave Moreau", *Bulletin des Musées de France*, n°3, sept. 1931, pp. 207～209.

PIERRE, José. *Le Symbolisme*. Paris: Ed. Fernand Hazen, 1976.

RENAN, Ary. "Gustave Moreau", *Gazette des Beaux-Arts*, mars 1886, pp. 377～394 et juillet 1886, pp. 35～51.

_____"Gustave Moreau", *Gazette des Beaux-Arts*, 1900, p. 139＋ill.

PITZENTHALER, Cécile. *L'Ecole des Beaux-Arts du XIX siècle. Les Pompiers*. Paris: Ed. Mayer.

ROUAULT, Georges. "Gustave Moreau. A propos de son centenaire", *Le Correspondant*, 10 avril 1926, pp. 141～143.

_____"Gustave Moreau", *L'Art et les Artistes*, avril 1926, pp. 217～248.

_____"Souvenirs Intimes", Paris: Galerie des Peintures Graveurs E. Frapier, 1927, pp. 17～53.

SANDOZ, Marc. *Théodore Chassériau. Catalogue raisonné des peintres et estampes*. Paris: Ed. Arts et Métiers Graphiques, 1974.

TODOROV, Tzvetan. *Théorie du symbole,* Edition du seuil. Paris: 1977.

TRAPP, Frank Anderson. "The atelier Gustave Moreau", *The*

Art Journal, hiver 1962–1963, pp. 92〜95.

WRIGHT, Barbara et Moisy, Pierre. *Gustave Moreau et Eugène Fromentin*. La Rochelle: Ed. Quartier Latin, 1972.

ZOLA, Emile. *Ecrit sur l'art*. Paris: Gallimard, 1991.

人名索引

A

B

C

D

E

T

U

V

W

Z